世界名畫家全集

勃拉克 G.BRAQUE

何政廣◉主編

藝術家出版社

立體派繪畫大師

勃拉克

G. BRAQUE

何政廣◉主編

藝術家出版社

目　錄

前言

　　法國畫家勃拉克（Georges Braque 1882-1963）是一位智慧型的畫家。他沈穩而精練的繪畫作品，非常耐人尋味。美術評論家史達尼斯・佛梅曾說：「什麼是繪畫？用勃拉克的藝術來回答最貼切，他畫中的方寸世界，就足以闡釋繪畫的本質。」所以他被譽稱爲最像畫家的畫家。

　　勃拉克全心全意投入繪畫創作，將繪畫本身熬煉、過濾，並去除一切雜質。他以高度智慧和情趣融合出構築巧妙的造型，賦予豐富肌理，完成純粹的精神藝術。彷彿春蠶吐絲，編織線、面、色構成感覺微妙的造型語言，開啓嶄新藝術之窗。

　　勃拉克不愧爲神奇的造型騎士，然而他也十分留意縱馬驅馳的繮繩收放。法國傳統的節度、秩序與調和，亦時刻迴旋於其心中之革新激流。因此他雖與西班牙人畢卡索志同道合，共創立體派，但自然而然顯出不同的前途與風格。

　　立體主義抽掉人的社會屬性，把人當作一般物體來描繪。它源於兩種截然相反的影響——原始風格和分析科學，從探究多面積的物質結構出發。打破傳統的體積概念的堅實，根據科學和現代思想的發展，創造出一種新的造型語言。後世評論家認爲：如果沒有立體主義急進精神的刺激，現代藝術很難想像會有以後的演變。

　　勃拉克初屬野獸派，不久即成爲堅定的立體派藝術家，他畫靜物風景、少畫人，從分析式的立體主義走向總合式的立體主義，在法國近代畫壇擁有崇高評價。屹立於二十世紀美術的開拓者之地位。

何政廣
寫於藝術家雜誌社

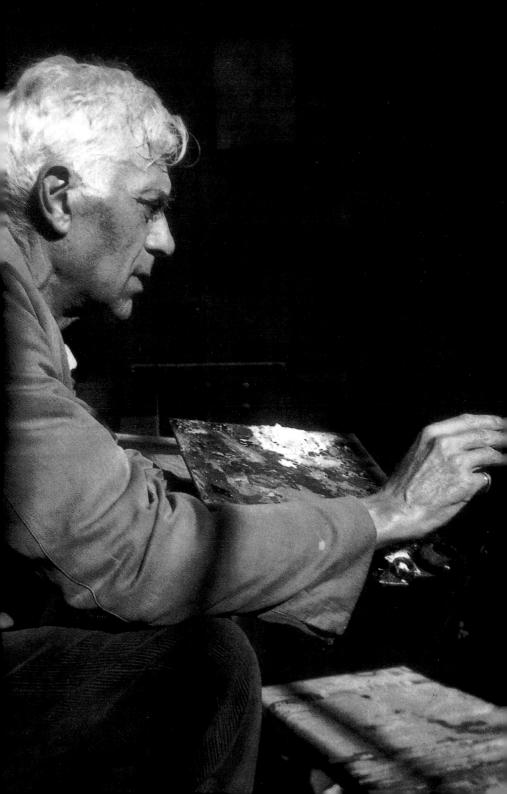

立體派藝術大師
喬治・勃拉克

　　喬治・勃拉克是個沈默思考型的人物。他的作品不同於同時代的畫家們，他不太投大眾所好。不像馬諦斯輝煌的色彩及優美的線條，也不像畢卡索的感性訴求（如哀傷的人及笑著的小孩的畫面），不強調性感，不使用技巧。也不像勒澤使用比喻的表現。勃拉克不利用象徵或隱示訊息，與聖經有關的宗教故事不是他的題材。他畫中的鳥就只是鳥，不是和平鴿。他的人物，不像黃金時代表現生命的喜悅，不是森林的精靈，也不是表現殉道者的思想，而只是單純的赤裸裸的人體。詩人布利斯・桑德，明確地肯定勃拉克初期作品的特色，說道：「他是純粹精神的人，是神學主義者」。

從勒阿弗爾港到野獸派

　　一八八二年喬治・勃拉克生於亞嘉杜伊・修塞尼，童年時期在勒阿弗爾港度過。父親在勒阿弗爾經營建築裝潢，傍晚時，常常興致勃勃地畫著風景畫，是位素人畫家。由於祖父也是裝潢業者，勃拉克從小就親近顏料及畫筆等與畫圖有關的事物。勃拉克當學徒學習裝潢的同時，晚上進入市立美術學校的夜間部（一八九七年），在那裡他結識兩位畫家，後來並成為密友，這兩人就是杜菲與佛利埃斯，他們都比勃拉克年長些，一直給予勃拉克鼓勵，並帶給他相當的影響。

祖母的朋友　1900年
油畫畫布　61×50cm
私人收藏

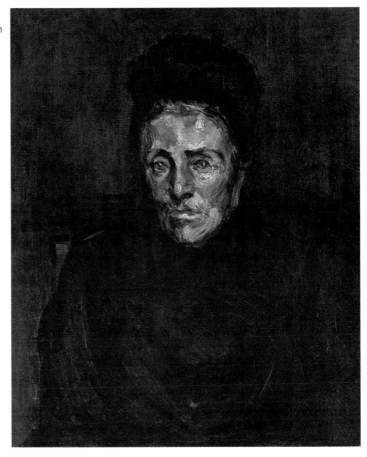

　　一八九九年，勃拉克到巴黎，與佛利埃斯居住在巴黎，
一九○○年杜菲也前來巴黎加入他們的行列。來自勒阿弗爾
的三位年輕畫家結交並建立溫暖的友誼。然而與兩位朋友不
同的，勃拉克來巴黎的目的並非要成為藝術家，而是為了學
習裝潢而來的，只是學習的同時，進了美術學校夜間部就
讀。在美術學校裡，卻發展出新的人生階段，接觸到謙虛慎
重的畫家。勃拉克這時期的作品留有兩、三件風景畫及肖像
畫，風景畫層層重疊，而肖像畫則為朋友及其家族的肖像，
在印象派的敘情之外，若隱若現地表現出受到柯洛的影響。
裝潢課程修習完畢，服完兵役，在家人的同意及資助下，一

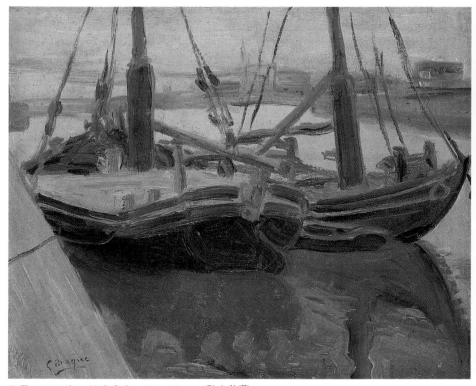

海景　1902年　油畫畫布　38×45cm　私人收藏

九○二年勃拉克決心以藝術爲一生的志業。

　　此後，在嚴謹辛苦的工作歲月裡，他從未忘記這個志向。他在蒙馬特附近借了畫室，開始各項學習，努力希望成爲畫家。而駐足於美術館、畫廊及繪畫教室，則是從一九○四年才開始的。現存這時期（一九○二～一九○五年）作品都是畫海的風景畫，其中幾件頗具表現主義的特色。那時，他對秀拉、葛利斯及席涅克的作品相當感興趣。一九○六年所畫的安特衛普周圍的風景油畫，是任何美術評論家都有意見的革新派作品。但是，這些作品，有的流失，有的數年後畫家自己認爲是未完成的習作而撕毀，現存不多。

　　與定期展出作品的杜菲及佛利埃斯（當時尚未認識畢卡索）不同，勃拉克起步較慢，最初的展出是一九○六年，在

洪弗勒荷的山坡地　1905年　油畫畫布　50×62cm　勒阿弗爾，安德烈美術館藏

　　獨立沙龍展出。他自己是否對自己的作品滿意不得而知。當時野獸派尚未出現，勃拉克前一年在秋季沙龍見到令大眾茫然的野獸派畫展，經過幾年的歲月，他自己決定將自己作品轉換成像馬諦斯及德朗作品般的野獸派。此外，一九○五年在獨立沙龍所看到的梵谷回顧展，深受那顫動般的原色所感動。但是，當時已成野獸派的杜菲及佛利埃斯，和勃拉克的這個轉換應是無關的。對勃拉克自己以及他所尊敬的許多人而言，一九○六年夏天，與佛利埃斯一起創作，在安特衛普附近所畫的野獸派作品，是他典型作品的開端。

　　這裡必須提出一個疑問，就是一夜間決定改變畫法的畫

安特衛普港 1906年
油畫畫布　38×46cm
布帕達‧封哈特美術館藏

白色的船
1906年
油畫畫布
38.5×46.5cm
佛利達特基金會藏

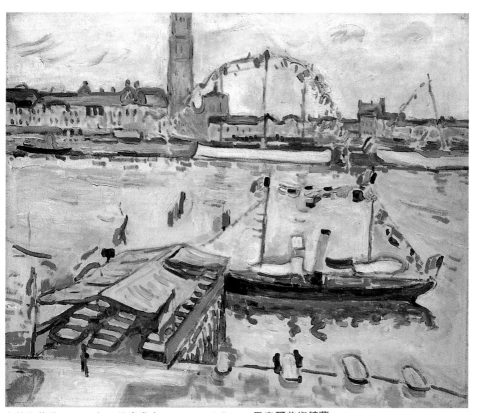

安特衛普港　1906年　油畫畫布　50.5×61.5cm　巴塞爾美術館藏

家有誰會相信呢？相反的，從所謂的「影響」的主軸觀察，勃拉克由於一再地看到許多野獸派作品，自己也因而很快地成為野獸派畫家。因此，往後的事，也可以用同樣道理解釋。然而，後來，勃拉克一見到畢卡索的作品〈亞維濃的姑娘〉，立刻又放棄了野獸派，這些因果關係都是很單純的，藝術創作的過程就是不作太多考慮的。他在往後回顧這些時，也是持這樣的想法。傳記作家對這件事，或許出於作家自己的環境，對這部分倒是反反覆覆。

過了將近半世紀的一九五○年代，勃拉克曾如此說明：「野獸派逐漸流行，確實感動了我。我覺得我一定要嘗試。

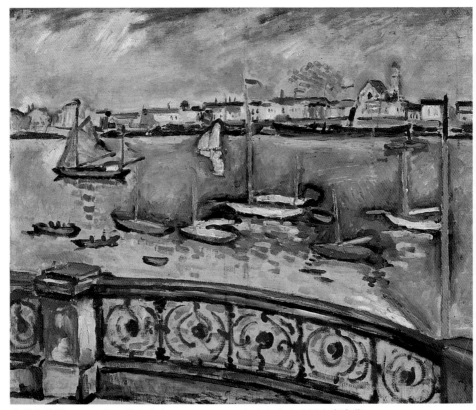

安特衛普港　1906年　油畫畫布　50×61cm　加拿大安大略國家畫廊藏

事實上，那般狂熱的繪畫對二十三歲的我而言確實有『那就是繪畫』的感覺。我不喜歡浪漫派，而喜歡野獸派那有肉體感的畫。」（1954年D・瓦利埃的採訪）。這時期的作品不多，而且勃拉克改畫野獸派的佐證文字也不可考，以他說的「感動」、「狂熱的」等話來當那改變的理由，似乎就像一瞬間完全以新的形式出現，卻完全符合前述藝評家的結論。勃拉克所謂的不喜歡浪漫派，到底是什麼呢？這對年輕一輩通常喜歡新的變化是不一樣的。總而言之，勃拉克初期的作品，看不出象徵派那介於精密與寫實間的神祕，他也無視於印象派的敘情，倒是對新印象較慎重研究。從野獸派來

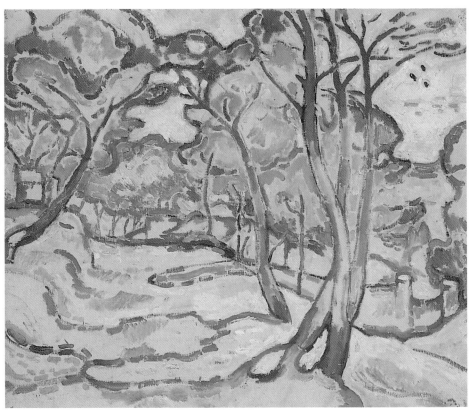

勒斯塔克的風景　1906年　油畫畫布　60×73.5cm　巴黎龐畢度國家藝術文化中心藏

看，這時期的畫具有「物質感」的美麗特質。這些初期作品，畫法單純化，色彩、形式及長短筆觸都可見此特色。

圖見14.15頁
　就野獸派明亮的特徵而言，這時期的勃拉克尚未完全達到那份色彩的鮮艷感。在安特衛普繪製的作品當中〈安特衛普港〉作品有兩幅，一爲巴塞爾美術館所藏的畫著三艘揚帆的船的作品。另一幅爲布帕達的封哈特美術館所藏，取景改變了角度，但仍一樣畫著船，只是帆未張開。前者細膩的細節描繪，與寫實派無異。屋子的窗，屋腳的挑高柱橋內部，船的煙囪及索具的水面倒影及雪的形態；精確地說，並非與實物完全相同（例如教堂鐘塔的紫色），不使用原色，而以

勒斯塔克近郊的橄欖樹　1906年　油畫畫布　50×61cm　巴黎市立美術館藏

一般較溫和平靜的色彩取代。當時德朗的色彩就是偏於後者，馬爾肯則偏向前者，繪畫題材相當自由。筆觸强烈的天空與水面，傾斜的桅杆爲長長的原黃色，色彩澄明而富强烈對比感。圖面結構線條單純，彩度極高，誠如美妙音符演奏出來的音樂。粉紅和翠綠的水面浮著黑色的船影。教堂鐘塔的紫色與由綠進入粉紅的天空對應著。唯一的缺點是近處的建築物比船大，與背景的長度不合，且大船的存在損毀了遠近的距離。

　　一九〇六年秋天，勃拉克離開巴黎前往馬賽市近郊的港區勒斯塔克。藍的天空，亮麗的天氣，太陽的光及影，這

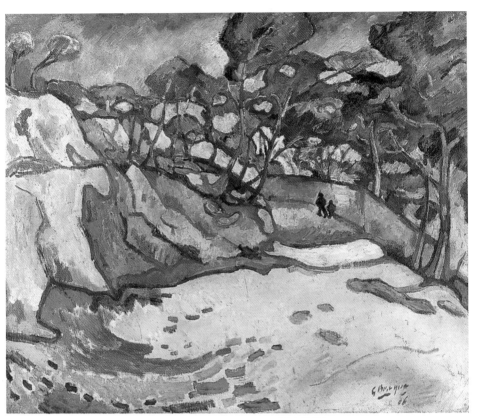

勒斯塔克近郊的風景　1906年　油畫畫布　50×61cm　私人收藏

迷人的景觀確是鮮明的法國風景。勃拉克在該處停留數月。
這些在勒斯塔克所畫的作品，比那批安特衛普的海景畫更豐
富、更複雜。〈勒斯塔克近郊的風景〉這幅作品，已屬野獸派
畫風，而且也是野獸派先驅努力學習的風格。封閉狀的岩石
與樹木，實是當年在秋季沙龍看了高更回顧展後的回憶及反
芻。小徑上走路的人物是取材自梵谷的局部；以原色，多層
粗獷的長形大地，則是超越了席涅克的新印象派躍入野獸派
的重要畫風。這是一九○四～一九○五年間馬諦斯的作品
〈豪華、安逸安樂〉所有的，也是倫敦的德朗一九○五～一九
○六年間作品所追求的。然而席涅克、德朗都用點表現，而

勃拉克則趨向用細長的棒狀及大圓，將野獸派畫法廣義化了。勃拉克一項特別的技巧是使用翠玉色畫出水面沈思的感覺，〈勒希奧達的港口〉就是很好的例子。南法亮麗的陽光下，用柔柔的粉紅及綠色畫出的安特衛普，是赤紅、鮮綠、強烈的藍所無法比擬的效果。坎城的白色大地，作品用一層明色呈現了那份寧靜，靜與動之間，恰如其分。例如，〈勒斯塔克的風景〉作品中，樹木陰影的粉紅與藍色，細長的色塊漩渦交織，形成搖動的感覺。但是，這樣的野獸派，只是簡單地在畫面上讓色彩散開及互相平衡的畫法不是很危險嗎？也因爲如此，野獸派畫家們不認爲他們的作品其實也是一種極端的印象派表現，而受到印象派畫家的非難。難道連容易變化卻無活力的美感也沒有嗎？勃拉克卻沒有這樣的危機。他獨特的野獸派風格應是具有那份靜謐。因爲他並非是個空想家。初期，畫面的構成是他最關心的事，例如〈聖瑪丁運河〉。以遠近法縮小的房子及陰影，是後來的立體畫派主要的構圖根基。這卻是勃拉克畫勒斯塔克作品以前，早就已處理過的。總之，勃拉克受到當時畫家們諸多讚賞，尤其在該年過世的塞尚對他更是稱讚有加。

圖見 25 頁

圖見 17 頁

向塞尚學習

塞尚的死，區分了一個時代，也是另一個時代的開端。「塞尚是任何人都公認的立體派先驅」葛利斯與梅京捷共同對立體派下了這樣的斷言。還有安德烈・羅特在一九二〇年發表的「不變的造型」一文中説道：「印象派的作品所沒有的特質，凝聚於塞尚的作品中，形成一股巨大的風潮。」勃拉克的〈勒斯塔克近郊的風景〉，巧妙地將這兩種對立的概念確實地表現。明顯的紫與藍，濃濃的綠，強調綠樹的塊狀（這個手法是野獸派將印象派的精神修正而來），幾何圖形的房子，時時在他的畫裡出現。這些幾何圖形的房子，突出於山頂，與天上蒼穹相對著。初期，畫家及美術評論家們對

聖瑪丁運河　1906年
油畫畫布　50×62cm
私人收藏

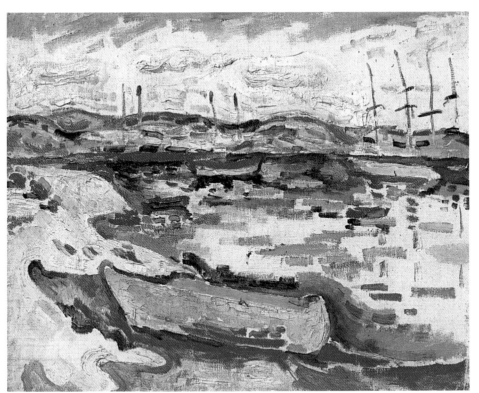

勒斯塔克港　1906年　油畫畫布　37×46cm　私人收藏

這樣的作品以「小球體」稱呼，尚未有「立體派」的字眼出現；「立體派」的稱呼是在勃拉克畫了兩年之後才出現的。總之，這樣的作品，色彩是主流，吸收了野獸派的精髓。勃拉克是最後的野獸派畫家，並決心往這方向精進。

一九〇七年二月勃拉克回到巴黎短暫停留後，翌年夏天，再到南法的勒希奧達，稍稍停留後再前往勒斯塔克，這第二度的停留，與第一次有何不同？勃拉克在幾年後曾向瓊‧波蘭說道：「最初，看到南法的美麗風景，除心生感動外，對都市人而言，實是一種驚艷。第二次的感覺則有所改變。我每次到西奈加爾，都一定走到很遠的地方。很高興的是，即使花十個月以上的時間在欣賞風景，都不覺得奢侈浪費。」（瓊‧波蘭所著的《勃拉克——樣式與創意》）。這個

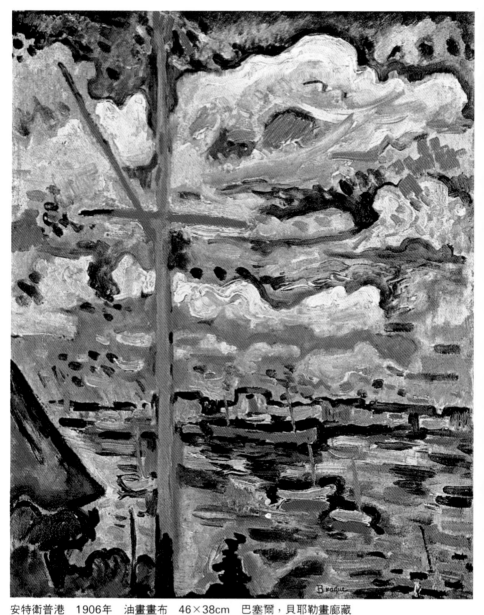

安特衛普港　1906年　油畫畫布　46×38cm　巴塞爾，貝耶勒畫廊藏

勒斯塔克，吉歐塔港　1906年　油畫畫布　50×60cm　巴黎龐畢度國家藝術文化中心藏
（右頁圖）

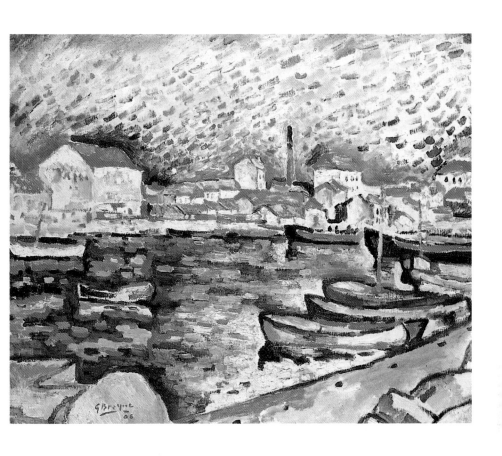

圖見 28 頁

改變在作品裡也反映出來，尤其是〈從密斯特旅館眺望勒斯塔克〉一畫最具這種特徵。並非混淆了野獸派風格，而是貫徹同一概念於畫面，將樹木、房子等，以角度、直線及圓形，有系統地堆疊圖形化。以直角的線來構圖，確實等於是一種宣言。畫面下方占四分之一大的平地，上方四分之三的面以三棵樹垂直分割後的空間呈四分。若從前方後方考慮，圖面構成的支配要素以全體的二次元來看，全無立體感，也感覺不出深度。勃拉克後來說道：「那是『與空間的新概念』有關的問題。我忘了消失點，因而為了避免投影無限擴大，將畫面一直重疊。總之，是為了空間的配置，前後互相呼應的結構。塞尚也是這樣考慮結構的。如果將塞尚的風景畫與柯洛的相比較，沒有空間的問題存在。塞尚以後對『沒有無

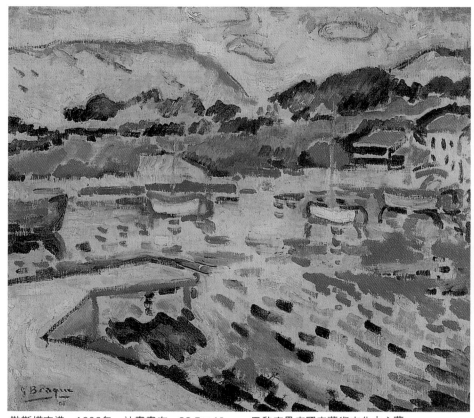

勒斯塔克港　1906年　油畫畫布　38.5×46cm　巴黎龐畢度國家藝術文化中心藏

限空間』的理解是必要的。」（1961年賈克‧拉塞尼的採訪
記錄；1973年波爾洛在巴黎爲立體派舉辦的畫展目錄裡刊
載）。印象派所喜愛的光與色彩，到了立體派，以空間取
代，這是一決定性的重點。然而，色彩仍是整個畫面的主
體，若欠缺色彩，構圖在觀賞者眼中是投射不出來的。追求
野獸派色彩極限的勃拉克，在展現色彩的同時，覺悟到必須
有空間及物體一起構成畫面，換言之，對於野獸派的消沈深
感痛心。勃拉克在這個階段，還未完全達到塞尚的立體主義
風格，但野獸畫派不這樣認爲。例如，馬諦斯及德朗並非不
懂普洛文斯巨匠塞尚的作品，而且決定不採用他所發展的風

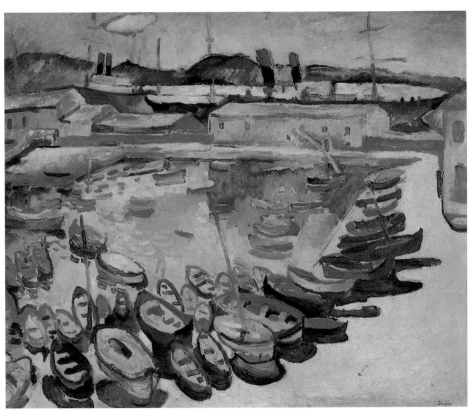

勒希奧達的港口　1907年　油畫畫布　65.1×81cm　紐特惠特尼夫人藏

格體系。〈從密斯特旅館眺望勒斯塔克〉作品開始，勃拉克開始往立體派方向邁進。

　　塞尚還不確定是否從模特兒的世界中解放出來的時候，勃拉克就已進入以大自然爲主題的創作境界。畫室裡的繪畫是爲了自己的成就，那些構圖，都再度在大自然實景中修飾過。例如，野獸派無立體效果，勃拉克則將畫面單純地幾何圖形化，在畫面上重新的垂直方式配置。色彩方面，並非壓抑野獸派風格，而只是很自然地失去過去的重要性。從野獸派到立體派的變化，勃拉克後來曾敍述說：「那個過程是很自然的。面對長時期喜好的題材，終於有一天付諸實現，我

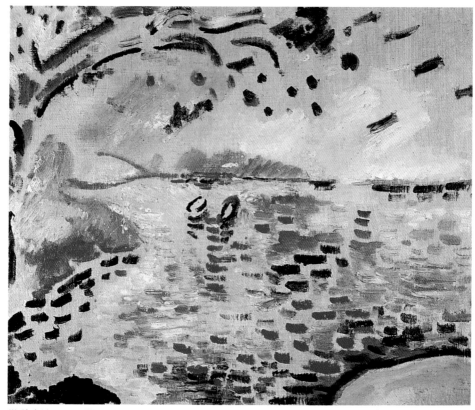

勒希奧達的小河灣　1907年　油畫畫布　34×48cm　國立巴黎現代美術館藏

幾乎不要太陽，想用自己的光線。因此，其實是有些危險
的，那就是容易變成單色畫的危機。」這單色畫的傾向，一
九○七年的作品尚未出現，直到次年才表現出來。但是，在
一九○八年理論結構的重大發現之前，這單色傾向已停止。

　　野獸派與立體派間的關係，時常被拿來討論，，但正確
地說，立體派最重要的是將物體單純化，這是最主要的區
分。畢卡索畫了〈亞維濃的姑娘〉，勃拉克畫了類似的作品
〈大裸婦〉。如此，立體派開始了，其實是把過去的整理完成
的。但是這樣的想法，或許也有有待商議。從塞尚到馬諦
斯，野獸派到立體派之間，關係如何？一九八二年，洛德曾

圖見31頁

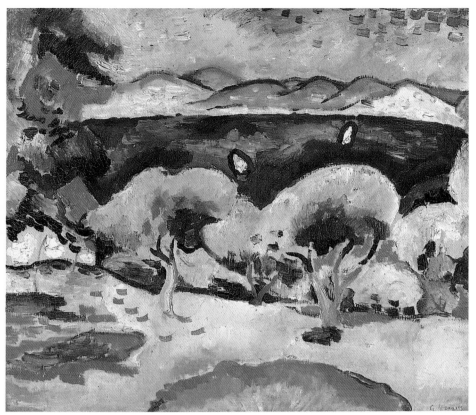

列可的海灣　1907年　油畫畫布　38×46cm　巴黎龐畢度國家藝術文化中心藏

明白提出這個問題（麥克特基金會舉辦的勃拉克個展的目錄
裡登載「勃拉克：立體派」），這點也受到其他人的注目。
阿波里奈爾一九一三年所寫的《立體派畫家》文中，第二次稍
稍提到這問題，說明野獸派是「立體派的前兆」。阿氏的理
論是從記者的觀點出發的。然而阿氏是長時間以來一直費心
對總體美術鑽研的人物。但是，洛德反對他的意見：「目前
為止，廣為人知，廣受相信，〈亞維濃的姑娘〉若不從立體派
的原點思考，我們能理解嗎？兩方面的研究互相結合，在不
同的場合互相引導，而去約束所謂的立體派。」例如，畢卡
索的〈亞維濃的姑娘〉是透過不同的體驗，而統合達到的立體

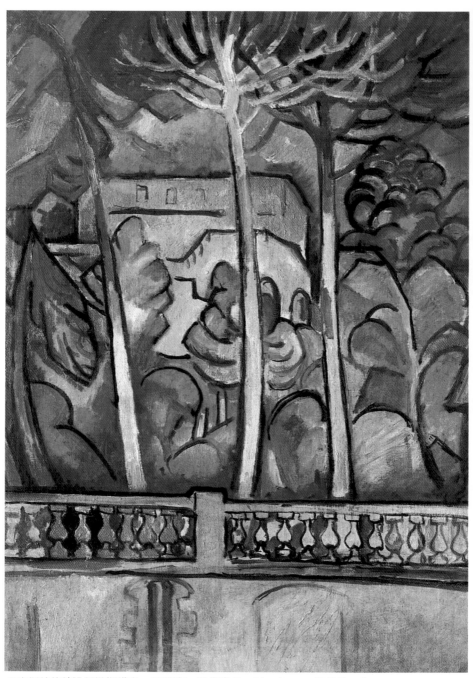

從密斯特旅館眺望勒斯塔克　1907年　油畫畫布　81×61cm　紐約私人藏

背向坐著的裸婦　1907年　油畫畫布　55×56cm　巴黎龐畢度國家藝術文化中心藏（右頁圖）

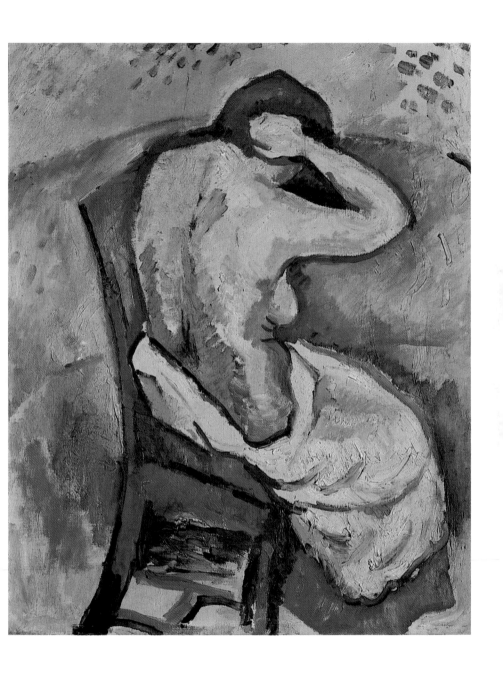

派，勃拉克則不同，勃拉克從塞尚的畫作中得到的靈感，將
野獸派逐漸修正而直接進入立體派，如此，羅貝爾·德洛
涅、梅京捷、奧古斯特·亞爾邦等畫家們同樣都是從野獸派

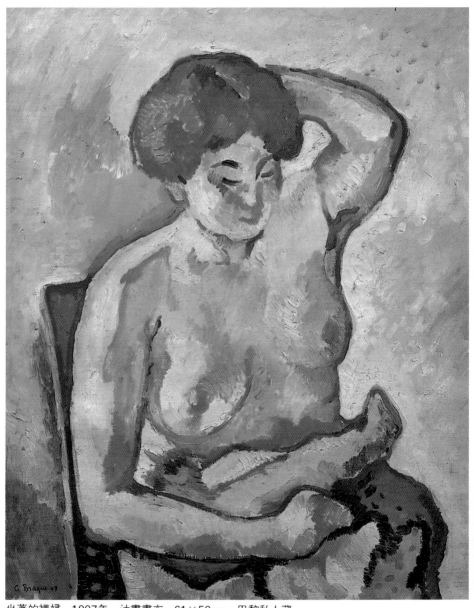

坐著的裸婦　1907年　油畫畫布　61×50cm　巴黎私人藏

大裸婦　1907～1908年　油畫畫布　141.6×101.6cm　巴黎私人藏（右頁圖）

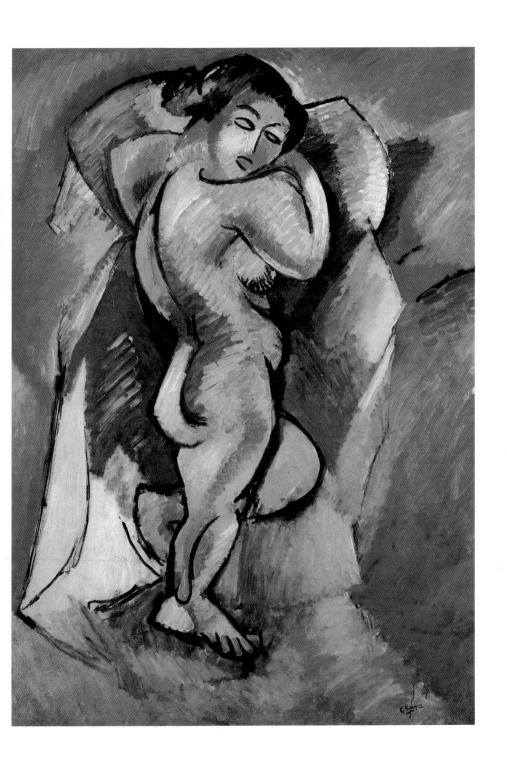

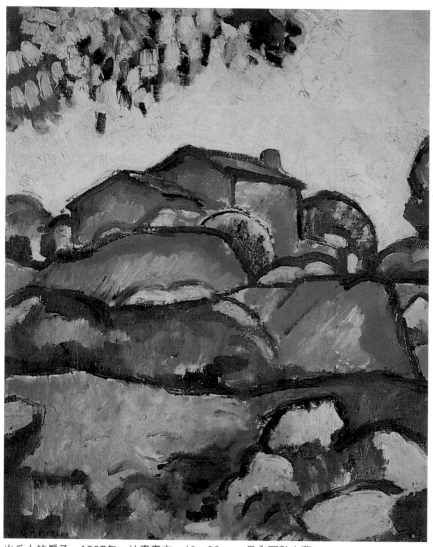

山丘上的房子　1907年　油畫畫布　46×38cm　日內瓦私人藏

改變過來的。

　　一九○七年秋天，對勃拉克而言有兩件重大的事必須慎重說明。一是塞尚死後的一連串活動。塞尚死後一週舉行回顧展及水彩畫展，而且發行書簡集，這書簡集受到未來歷史學家的注目。但當時的畫家們，馬諦斯、德朗、勃拉克、畢

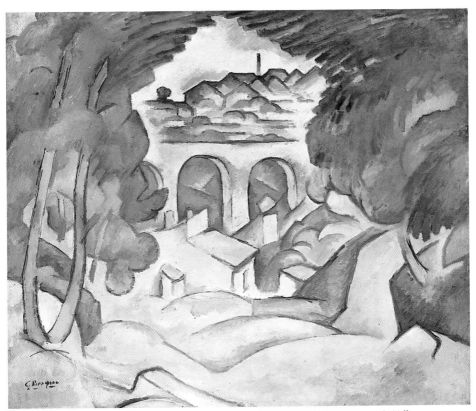

勒斯塔克的陸橋　1907年　油畫畫布　65×81cm　美國明尼阿波里斯美術研究所藏

卡索等人讀了書簡，認爲塞尚的作品須再加思索而不期待它
的出版。當時，勃拉克的作品已有了塞尚的概念，看了塞尚
的畫展後，對塞尚的興趣必是更加強烈。另一件對勃拉克尤
其重要的是與畢卡索相識。勃拉克在阿波里奈爾的介紹下，
在畢卡索的畫室和他認識，當時畢卡索正完成作品〈亞維濃
的姑娘〉。從這時起幾年間，勃拉克每每都會爲畢卡索的新
作品震驚。阿波里奈爾是最好的證人，但卻絕口不提。其實
也是有道理的，人們很容易亂自想像，後來確實也是很混
亂。一九〇七年秋天，勃拉克有了畫〈大裸婦〉的構思，該年
冬天下筆作畫。這幅作品，對那時幾個月間未研究勃拉克作

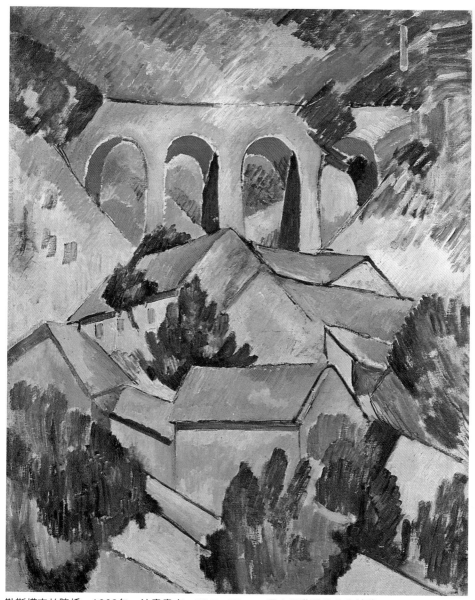

勒斯塔克的陸橋　1908年　油畫畫布　72.5×59cm　國立巴黎現代美術館藏

有樂器的靜物　1908年　油畫畫布　50×61cm　巴塞爾美術館藏（右頁圖）

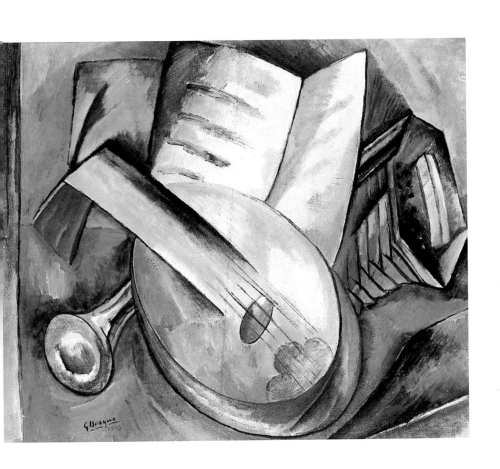

品的人而言是無法思考，無法理解的。也就是實在是革新性
的作品。一般的評論都認爲是學自畢卡索，但還未畫出畢卡
索的基礎。賈克・拉塞尼、庫柏、巴巴斯克以及態度慎重的
約翰・哥爾德克都這樣認定。而這以後一般也都認定是這
樣。「勃拉克一定是看了第一眼，心就被〈亞維濃的姑娘〉打
倒了。勃拉克受了這畫的刺激而畫了〈大裸婦〉，很明顯地一
切皆取自畢卡索的畫。」（哥爾德克所著《立體派、歷史與
分析，1907～1911 年》，1959 年）；「〈亞維濃的姑娘〉給勃
拉克的影響是勃拉克因此捨棄了野獸派，決心跟隨畢卡索。
勃拉克明顯地追隨畢卡索。」（庫柏所著《立體派的時代》
1971 年）。然而，幾年後這些成爲歷史的書寫片斷，卻無

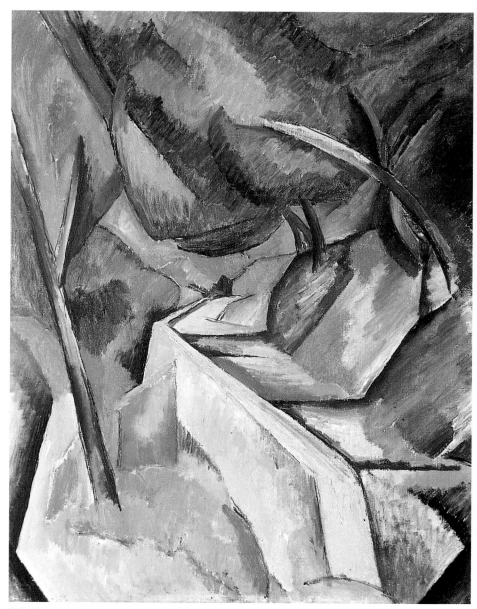

勒斯塔克近郊的路　1908年　油畫畫布　60.3×50.2cm　紐約現代美術館藏

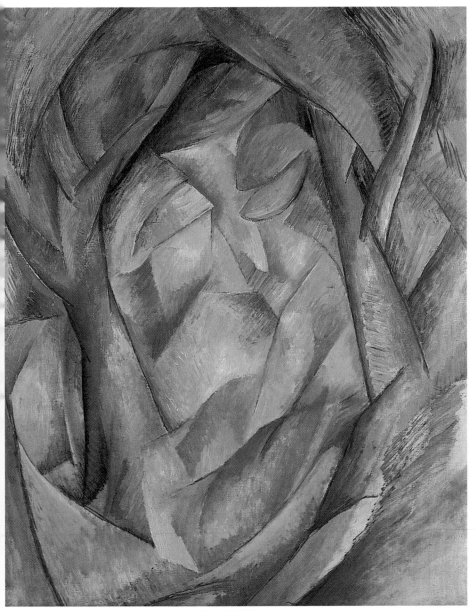

樹　1908年　油畫　72×59cm　哥本哈根美術館藏

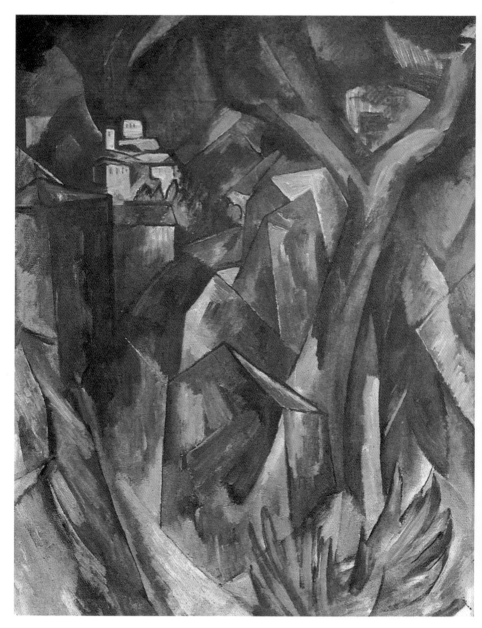

法戰勝作品，作品本身才是最有利的證據。

　　〈大裸婦〉是勃拉克一度滯留南法其間，開始漫步各處找尋靈感的重要指標，色彩幾乎是限制於棕色與綠色之間。結構單純嚴謹，一九○七年的野獸畫風作品，平坦之中強調女

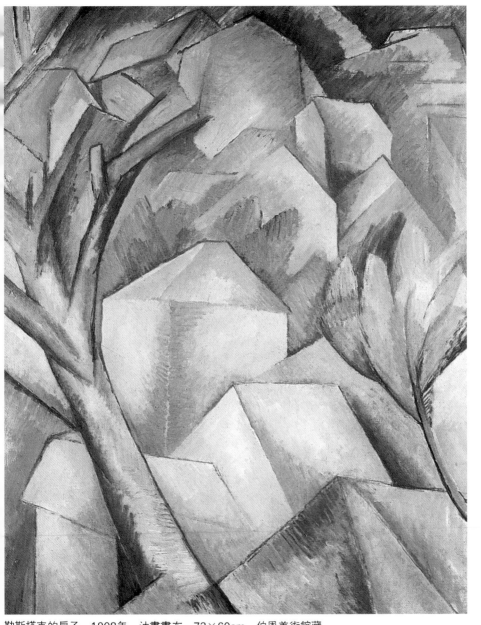

勒斯塔克的房子　1908年　油畫畫布　73×60cm　伯恩美術館藏

勒斯塔克近郊的風景　1908年　油畫畫布　81×65cm　巴塞爾美術館藏（左頁圖）

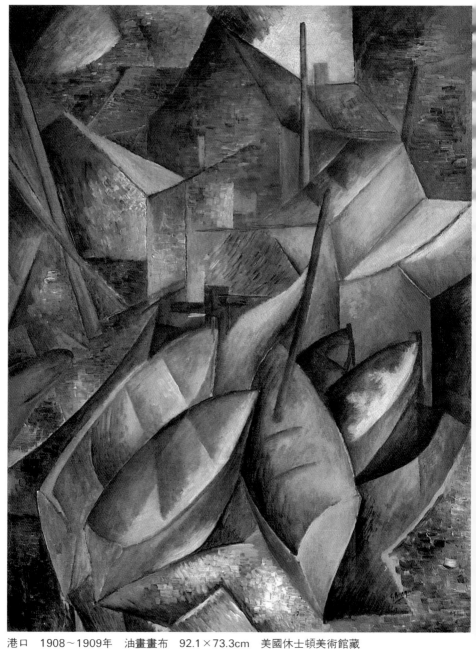

港口　1908～1909年　油畫畫布　92.1×73.3cm　美國休士頓美術館藏

有水果盤的靜物　1908～1909年　油畫畫布　54×65.1cm　斯德歌爾摩現代美術館藏（右頁圖）

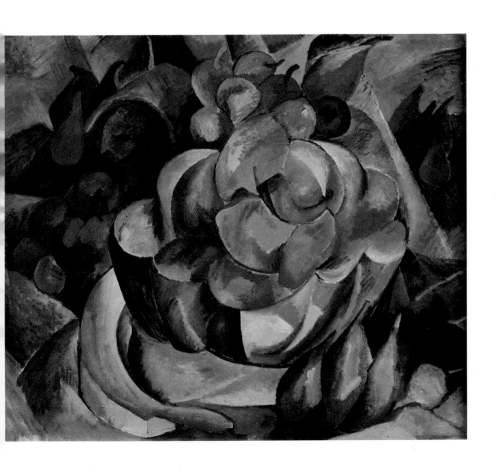

體的變形。畫中人物不是站著，而是獨創性的橫躺出現。從
觀看者的位置，舖著綠布的牀上，橫躺的人正從上往下看。
從題材及各點看來，色彩少之外，筆觸及畫法是主要的創新
部分。那斜刷的流暢感，在勃拉克的作品裡還未見過如此大
的動感。這件作品應是他所思考，最大野心的表現；畢卡索
及其他的野獸派畫家們也曾嘗試地處理過類似的畫作，而勃
拉克向形式挑戰的願望從這裡看來是不用懷疑的。

　　因此，所謂的「勃拉克從〈亞維濃的姑娘〉學習到的東
西」又是什麼呢？題材以及那變形的技法嗎？裸婦及沐浴的
人物是繪畫以及歷史上早就常見的題材。至於變形呢？塞尚
的「沐浴人物」；野獸派的裸婦，德朗、甫拉曼克所畫的沐

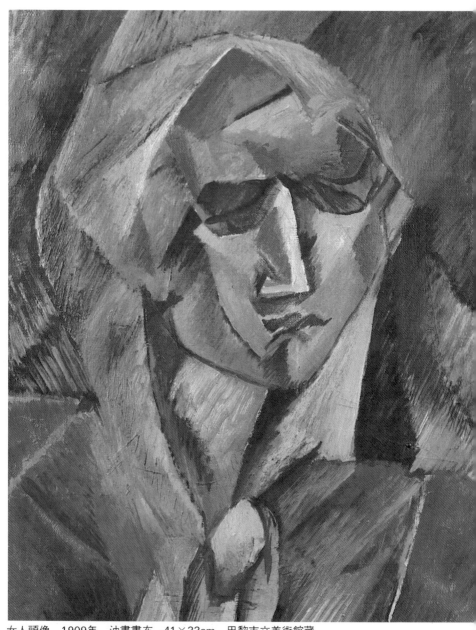

女人頭像　1909年　油畫畫布　41×33cm　巴黎市立美術館藏

諾曼第港　1909年　油畫畫布　81×81cm　芝加哥藝術協會藏（右頁圖）

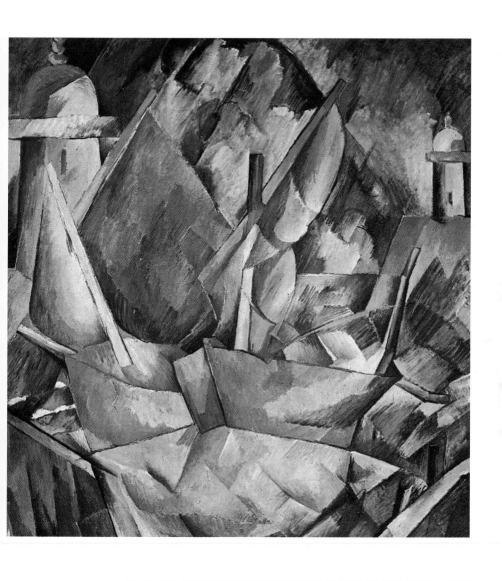

圖見29頁

浴者以及馬諦斯的數不完的裸婦作品裡早早表現過了。事實上〈大裸婦〉的腳與腿，和一九〇七年馬諦斯所發表的〈藍色裸婦〉的腳腿非常相像。另外，同年出品的勃拉克的〈背向坐著的裸婦〉作品中，斜斜的背也是以變形處理的。畢卡索爲了展現效果，在〈亞維濃的姑娘〉中，五個人物以不同的角度呈現，粗野是另一種感覺，而勃拉克的〈大裸婦〉呈現一貫整體的強烈效果。〈大裸婦〉的那種動感，畢卡索在一九〇七年

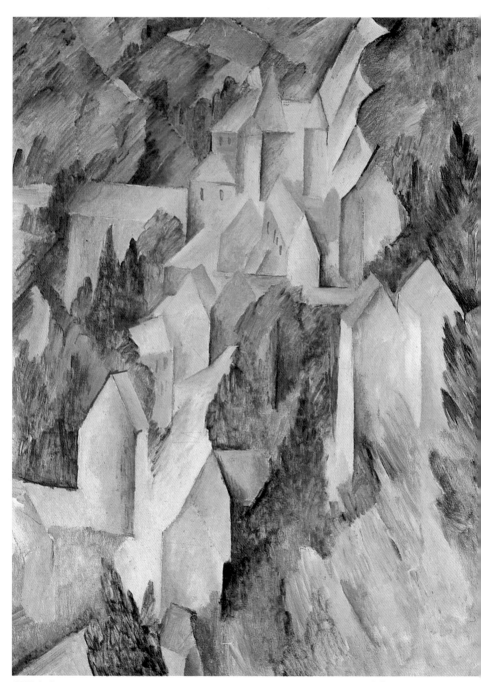

賀須吉翁的城堡　1909年　油畫畫布　81×60cm　斯德歌爾摩現代美術館藏

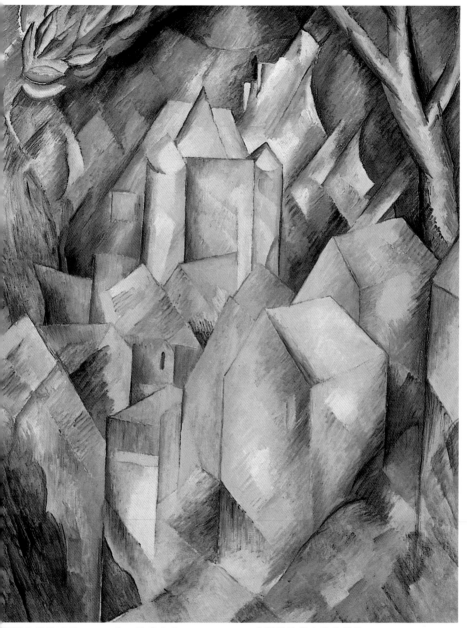

賀須吉翁的城堡　1909年　油畫畫布　65×54cm　莫斯科普希金美術館藏

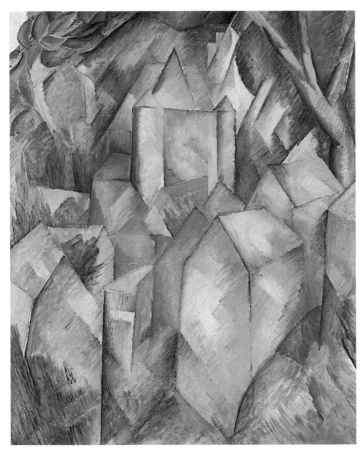

賀須吉翁的城堡
1909年
油畫畫布　73×60cm
維爾納夫－達斯克現f
美術館藏

完成的另一件作品〈薄紗之舞〉也有異曲同工之處。這之中黑
色維納斯，一手置於頭後方，一手放於落地衣架上，眼睛半
開微笑著。多數的美術評論家強調勃拉克的色彩用得很少，
〈亞維濃的姑娘們〉則與以棕色、粉紅爲主流的勃拉克作品完
全不同，使用了藍與紅，而具有存在感。還有〈亞維濃的姑
娘〉整體背景用了尖銳的塊狀及對比的色彩，相反地〈大裸
婦〉中，勃拉克用的是可以識別的單色背景。這兩件個性相
異的作品，有相同的地方嗎？勃拉克毫未模仿〈亞維濃的姑
娘〉，而是自己發想完成他的創作。然而，他並未反對「畢
卡索是二十世紀美術最高峯」的論點。其實更可恰當地說：
「是〈亞維濃的姑娘〉給了勃拉克勇氣，他的作品因而急速向

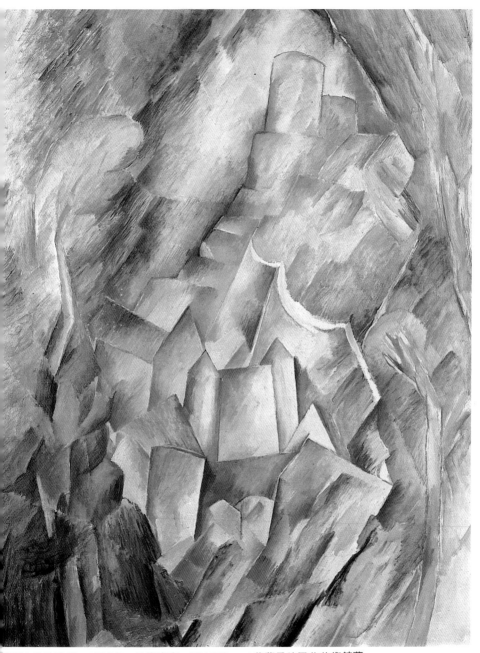

賀須吉翁的城堡　1909年　油畫畫布　92×73cm　荷蘭恩德霍芬美術館藏

上精進。」這兩位藝術家，往後互相交換意見，互相切磋，把握互相學習的機會，同行卻毫不相忌地彼此惺惺相惜，彼此尊重。皮耶‧杜卡吉是評論家中以喜好分析藝術家的優越聞名的，他引用以下馬諦斯的話；馬諦斯在此說的是立體派最初的作品（杜卡吉指出此為勃拉克的作品）；「我在畢卡索的畫室看到那幅畫，他正和幾個朋友討論著。當時，我們受他們之邀，見到他朋友的大膽且具革新性的畫。」

勃拉克與畢卡索很快地彼此攜手互相學習起來。兩人雖然教育背景及個性都不同，但漸漸地結成非常親密的畫友。這在近代美術圈十分受注目，稱之為相得益彰的搭擋。他們到戰爭爆發不得不分離前，每天見面，一起畫畫討論休閒「……我們每天交換意見，嘗試相互研究個自的作品。」（1961 年賈克拉塞尼的採訪）。「我們各帶一本素描本，像登山家一樣，一前一後上山。兩人都畫出大量的作品。對美術館沒興趣，轉而去看展覽會。但展覽會也非像一般認為常有的。只是彼此在夢中想像罷了。」（瓦利埃的採訪）。這些話是針對勃拉克的，但換成畢卡索也是一樣的。

來自塞尚的影響

畢卡索、勃拉克互相激發創作，M‧賈柯布及阿波里奈爾等詩人朋友的信賴與支援也是一大幫助。彼此之間互傳新知，愉快地形成一個小團體。並且在創作上努力著，對事物都經深刻思考。阿波里奈爾從勃拉克作品的方向，清楚地看到野獸派過去後，在色彩之外，構圖方面的深思熟慮，及慢慢地捨棄往外的思考。一九〇八年春天，他就「大構圖」討論〈大裸婦〉的結構時，阿波里奈爾從現代藝術作品的革新性，強力說服相關的構圖問題。「並非拘泥於構圖，我們必須完全確認勃拉克構圖的目的。構圖的技術是許多畫家一直在挑戰，而且無法突破的難題，也因此，畫家得以步上他的高峯。」（《文學與藝術》，1908 年 5 月 1 日）這構圖的

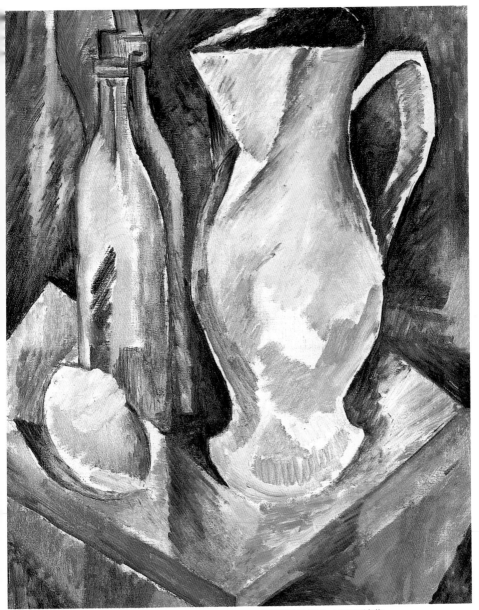

水壺、瓶與檸檬　1909年　油畫畫布　46×38cm　阿姆斯特丹市立美術館藏

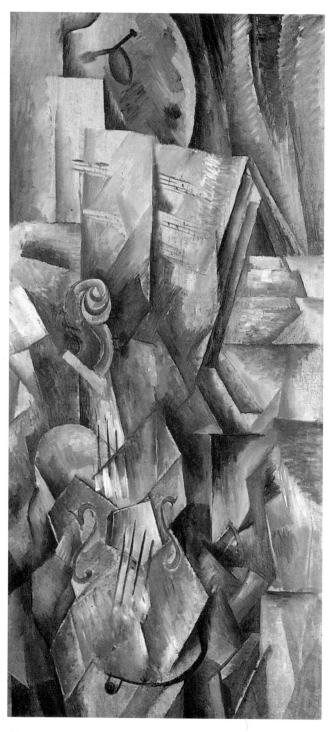

小提琴與調色盤　1909年
油畫畫布　91.7×42.8cm
紐約古今漢美術館藏

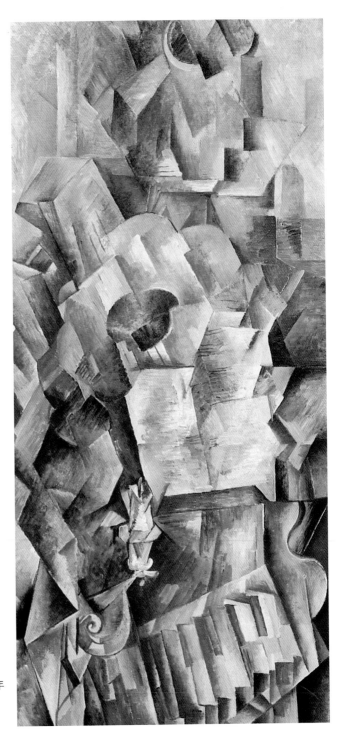

鋼琴與曼陀林　1909年
油畫畫布　92×43cm
紐約古今漢美術館藏

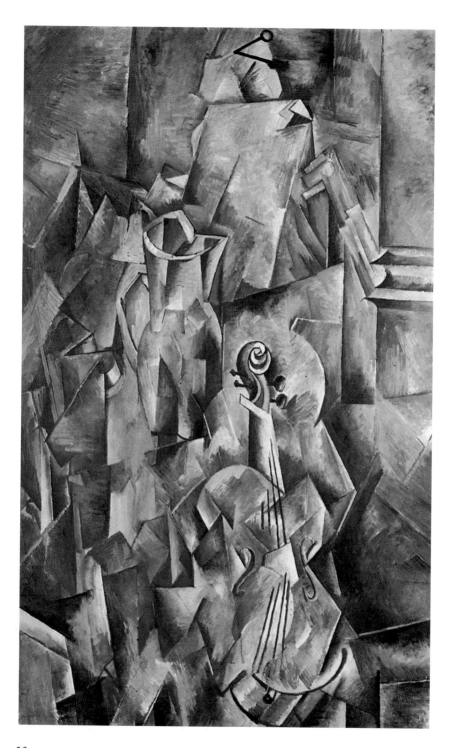

沙克‧庫爾的修道院　1910年
油畫畫布　55.5×41cm
維爾納夫－達斯克現代美術館藏
（右圖）

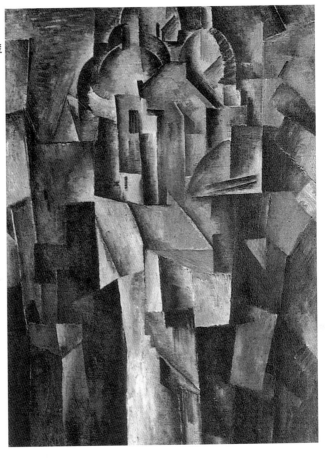

小提琴與水壺1909～1910年
油畫畫布　巴塞爾美術館藏
（左頁圖）

目的，從當時與杜菲第二度停留作畫的勒斯塔克的作品中，明顯可見。

　　為何又是勒斯塔克呢？習慣常去的地方嗎？事實上，他對戶外寫生的興趣並不高，一九○六年起，他關心的重點已不在光輝亮麗的色彩，為何又一再涉足勒斯塔克呢？一再到南法的原因，大概是對塞尚這位巨匠作品的忠誠，想比較新作品與原來初次經驗作品的差異吧？可以說是想超越塞尚，選擇方向進一步努力的摸索做法。將〈勒斯塔克的陸橋〉及〈從密斯特旅館眺望勒斯塔克〉等前年的題材設法修飾的，就是這個精神。新的作品不同於原作，色數變少，極端不同的

圖見 33.34 頁

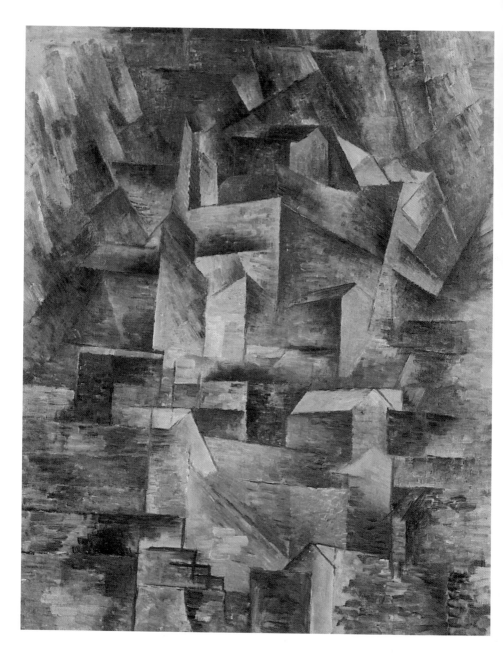

遠近法。對一個至目前為止，一直在畫室內畫畫的畫家，轉
換興趣，換到戶外作畫，大開眼界，感到無限滿足。

　　〈勒斯塔克的陸橋〉是這時的代表風景畫。雖然，形式色

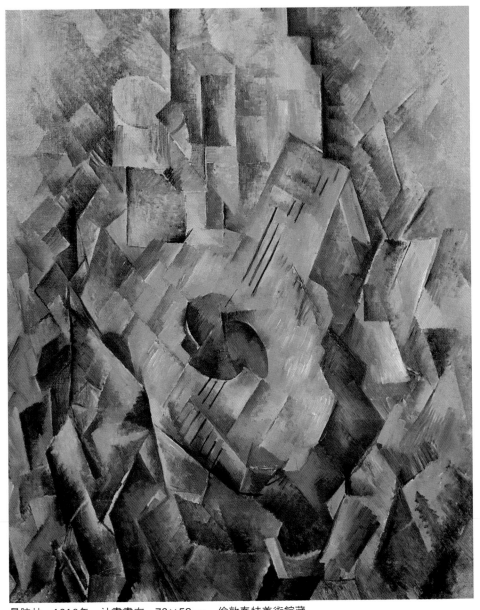

曼陀林　1910年　油畫畫布　72×58cm　倫敦泰特美術館藏

勒斯塔克的希歐・丹多工廠　1910年　油畫畫布　72×60cm（左頁圖）

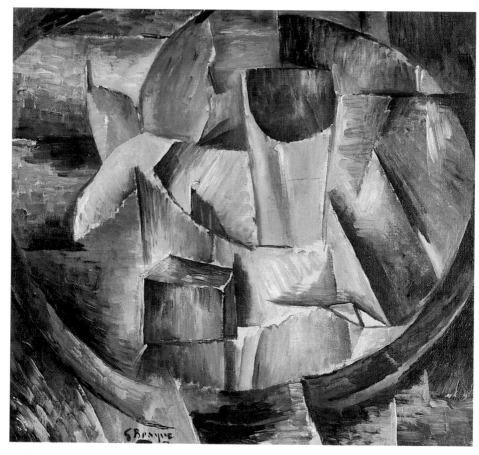

桌上的杯子　1910年　油畫畫布　34×38cm　倫敦私人藏

有曼陀林的靜物　1910年　油畫畫布　81.5×53.5cm　私人收藏（右頁圖）

彩都不「自然」，持續表現的又是什麼呢？皮耶‧魯維迪就
勃拉克的作品寫的《秩序的冒險》中說「自然是不存在的」。
陸橋的拱形交差著，以纖細的筆觸畫出地平線上成幾何圖形
的寧靜房屋，這些房屋，若隱若現，不見窗子只見屋頂。房
子如少兩、三家，完整的房屋及細節則可出現幾個。例如，
正面的房子通常可以看見一個側面，勃拉克以傳統的遠近概
念，通常可以看到的美麗帶狀畫法處理，色彩也很驚艷。色
彩雖未超過兩色的變化，僅以棕色帶藍的綠色調（空地植物

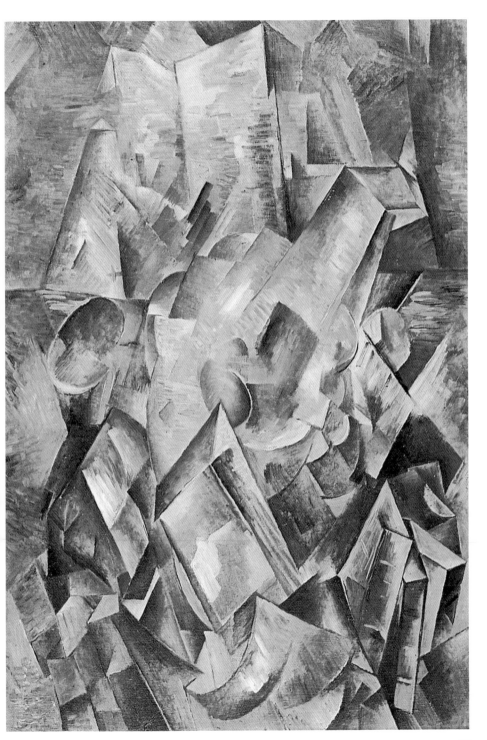

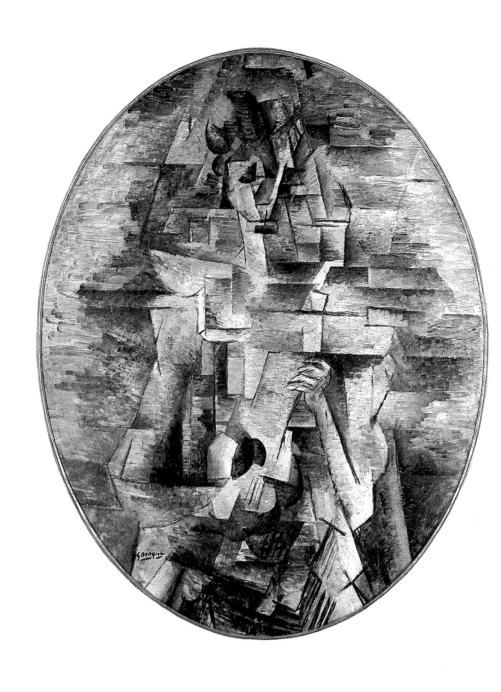

抱著曼陀林的女人　1910年　油畫畫布　91.5×72.5cm　慕尼黑國立繪畫館藏

魚籃　1910〜1911年
油畫畫布
50.2×61cm
美國費城美術館藏

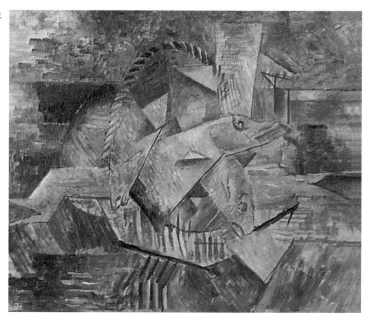

圖見 39 頁

部分以綠與藍呈現）完成這樣的特性，其他的作品也同樣強調著。目前伯恩美術館收藏的〈勒斯塔克的房子〉就是單獨呈現那結晶狀的房子（畫面前樹幹及葉子已掉落的樹枝，暗示這是風景畫），因爲這些「小立方體」，最初發表時被有趣地貫上「立體派」的名稱。

圖見 38 頁

巴塞爾美術館所藏的〈勒斯塔克近郊的風景〉，從畫面看來就一點都不難瞭解了。這作品以幾何構圖完全複雜化，房子已很難看出。而且與理論無關的樹木重疊著，遠遠的以逆向的小方塊表現。如此房子才清楚地呈現出來。〈勒斯塔克的房子〉所用的綠與棕色二元性已消失，捨棄了棕色，畫面的大部分是單色系的藍綠。這比其他的作品稍感光感的不足。似乎沒有太陽，物體發射出自己的光，物體存在當下及地平線上的世界裡，作品自己存在著，物體自己生長著，如此超越了現實。

我們現在把它放入所謂塞尚的立體派（畢卡索也大量地開始在洗濯船的畫室以同樣的畫風作畫）。勃拉克第三次南渡研究相關的問題，往後曾敍述道：「面對自然，我必須用

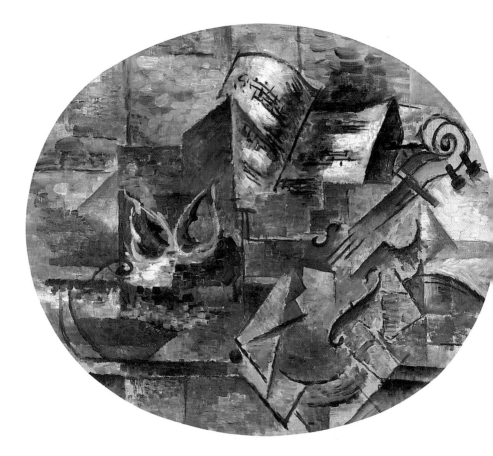

其他的技巧處理，考慮這些，色彩就變了。在伏拉德畫廊見
到塞尚的畫，一瞬間立刻被迷倒。從那些畫裡感覺到隱藏的
奧祕。」（瓦利埃的訪談）。

　　勃拉克向塞尚的學習是肯定的。塞尚，努力地以正確、
自然的畫法在立體派運動的初期，追求進步，從許多無意義
的爭論中成功地嶄露頭角。「有關遠近法的塞尚的研究，根
據所有的現象，甚至以心理學方面發現新的科學公式，和我
們所知所體驗的遠近法的、幾何學的，甚至照相的遠近都不
同。」摩里斯・梅洛波迪更接著強調：「對塞尚而言，物體
與物體間沒有關聯，也無反射光的考慮，只考慮內部，內部
反射出來的模糊的光。如此產生出來的印象之一是固體性及
物質性。根據這樣，我們必須放棄印象派自然的美學觀念，

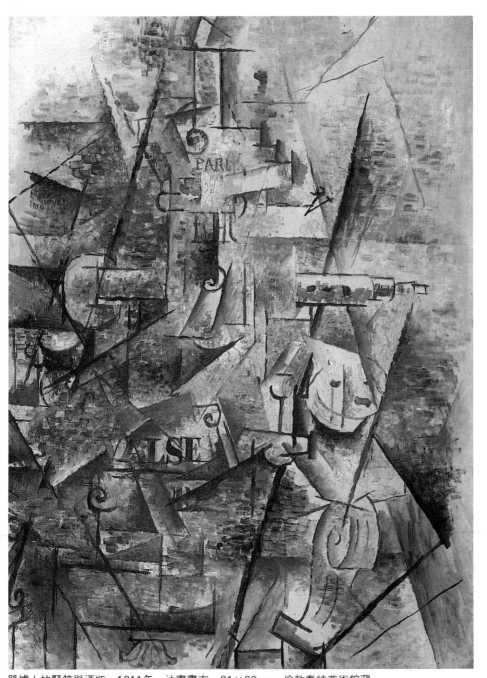

壁爐上的豎笛與酒瓶　1911年　油畫畫布　81×60cm　倫敦泰特美術館藏

小提琴與樂譜　1910～1911年　油畫畫布　54×65cm　斯德歌爾摩現代美術館藏（左頁圖）

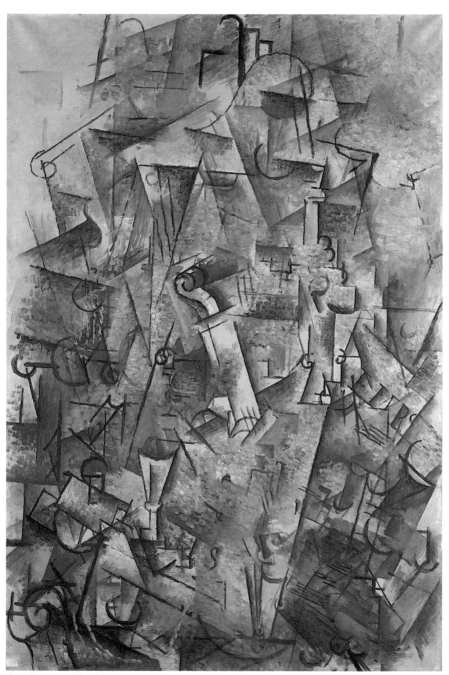

有豎笛與小提琴的靜物　1911年　油畫畫布　116×81cm　杜塞道夫美術館藏

小提琴　1911年　油畫畫布　130×89cm　國立巴黎現代美術館藏（右頁圖）

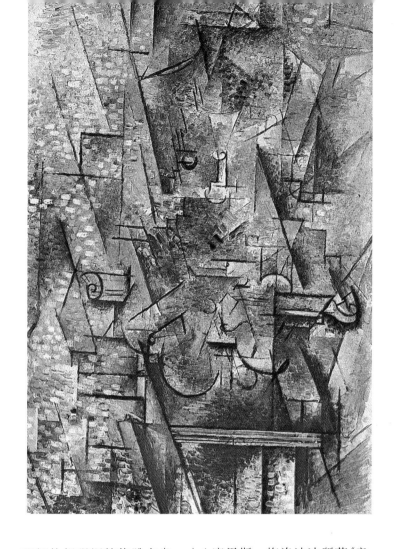

理解他想強調的物體本身。」（摩里斯・梅洛波迪所著《意
義與無意義》）。「物體是詩」勃拉克自己如此稱頌著。事
實上，物體本身內部有光，他的勒斯塔克的房子有，往後所
畫的樂器也有，作品中明顯表現著。雖然畫裡注意這些光
感，但勃拉克拒絕印象派的色彩相互反射的美學。如此，與
自然，與塞尚不同地，他毫無拘束地畫著生活裡的題材。
「描繪自然是即興的」勃拉克笑著說。但畢竟藝術不是即興
而已，他是幾經思考才完成的。

　　龐象所寫的《努力的畫家》一書中。記載著「二十五歲一

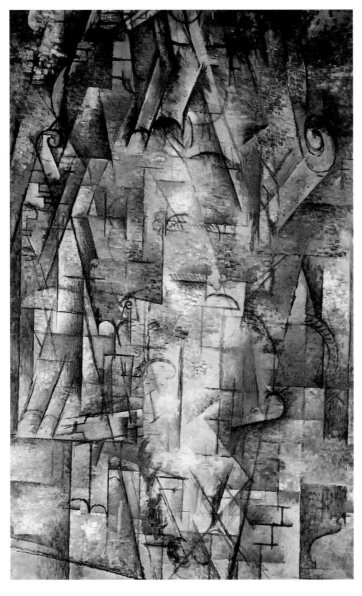

過，勃拉克説就見不到他了。」這話的含意是，勃拉克不求
置身藝術以外的世界。爲了以自身見到的爲基礎創作，至一
九○七年止，全心地從外面的世界學習。（一九○七年起，
不再去美術館，也不去展覽會）。這以後，他不根據自古以
來的遠近法，也不因循印象派、新印象派的新色彩法則，以

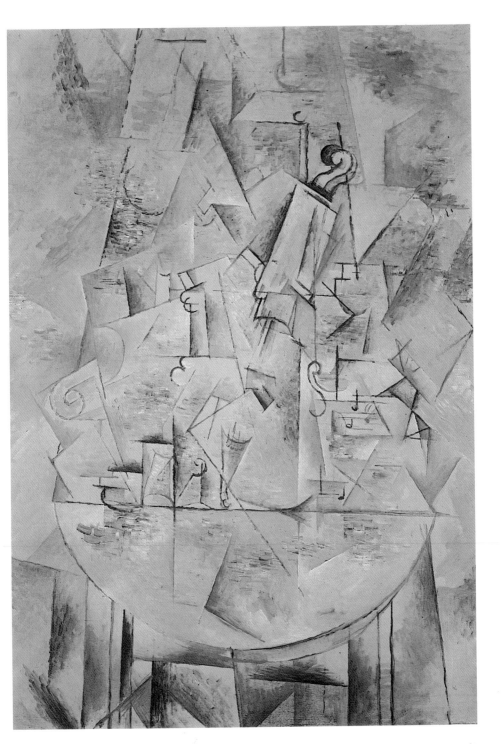

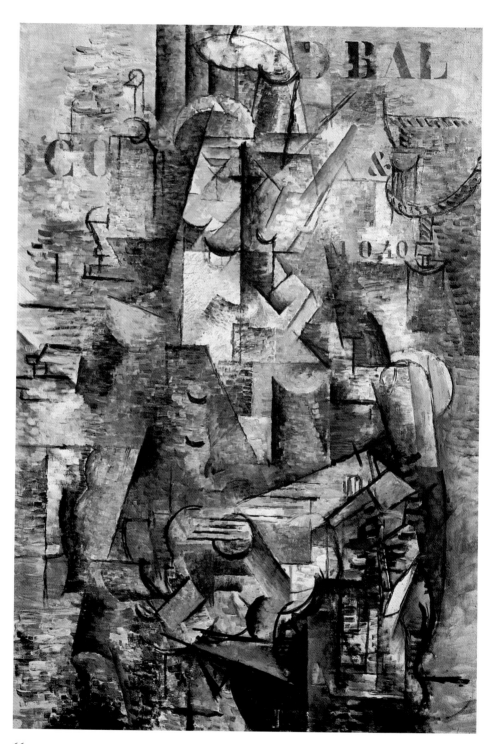

66

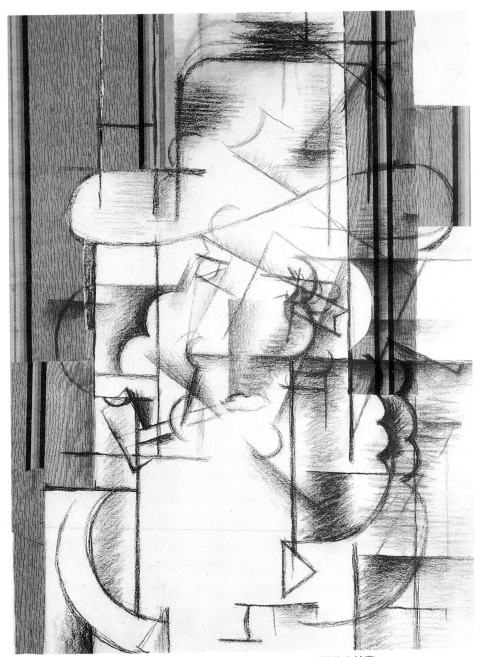

含著煙斗的男人　1912年　木炭、貼裱畫　61.9×49cm　巴塞爾美術館藏

葡萄牙人　1911年　油畫畫布　117×81cm　巴塞爾美術館藏（左頁圖）

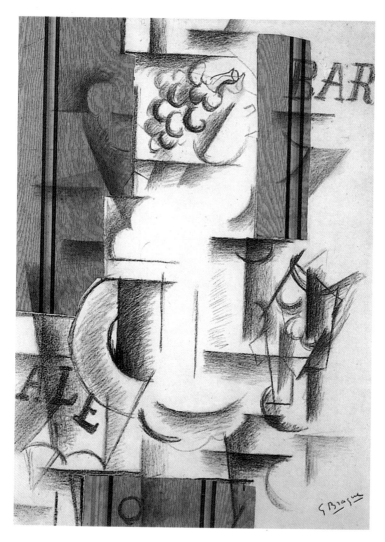

水果盤和杯子
1912年
炭筆、貼裱畫
62×44.5cm
私人收藏

各式自創的色彩及構圖作畫。當時，他的畫法嚴謹，維持了
好幾年——嚴格限定顏色的單純化組合。朋友魯維迪的評論
雜誌登載的兩句格言說明了「規則」存在的理由：「以限定
的方法與風格構圖，如此逼出了創造的衝動。」「限定的手
段，再三地開創出原畫的魅力。相反的，則廣泛地導致藝術
的墮落。」

　　勃拉克與畢卡索，從自己設定要求的範圍裡積極地開創

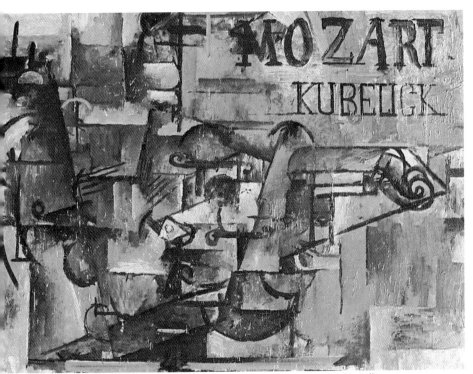

小提琴・莫札特・庫貝里克　1912年　油畫畫布　46×61cm　巴塞爾私人藏

圖見 35.39 頁
新作，並且充分發揮想像力。例如〈有樂器的靜物〉（巴黎所畫）及其他同期的作品，〈勒斯塔克的房子〉畫作裡看到的僅有的顏色，單純的圓與角的對比，完全不具多樣性。曼陀林及長笛的觸手，在畫面上平坦地呈現著。樂器及樂譜，與理論的重力法則相反地在空中飛舞著。

　　這挑戰的連鎖反應很快就出現了。勃拉克一九〇八年在秋季沙龍的新作發表被委員會拒絕。當時，勃拉克全無與世界挑戰的念頭或想法；一般人喜歡野獸派花俏鮮艷的色彩。幸運地，勃拉克遇到了年輕畫商康懷勒，在他的畫廊開了首次個展，詩人朋友阿波里奈爾在個展的畫冊寫了序文。詩人以傳統方式，強力地述說勃拉克的創意。繪畫運動大體費時，他的評價也相當具滲透性。「以存在於心的深奧底層合

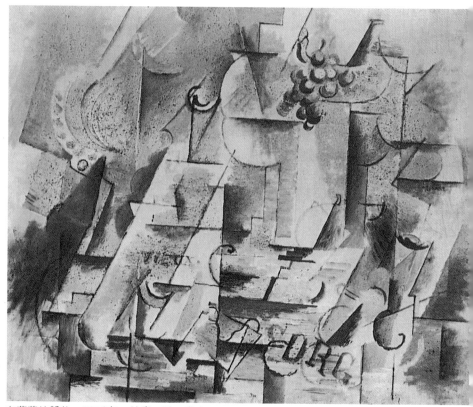

有葡萄的靜物　1912年　油畫、砂、畫布　60×73cm　私人收藏
水果盤　1912年　油彩、砂、畫布　41×33cm　蘇黎世，湯瑪斯‧艾曼美術館藏（下圖）
汽水　1912年　油畫畫布　直徑36.2cm　紐約現代美術館藏（右頁上圖）

成的題材創作，他已成爲創造性的藝術家。並非背棄周圍的
世界，他的精神是愼重清楚地再創造。如此，我們由自身內
外的世界以及宇宙復甦了。那些都在他的作品裡清楚地感覺
得到。」

　　可以預見什麼美事嗎？立體派實際上是一種文藝復興，
因此阿波里奈爾後來把它寫爲「革命」。然而詩人的這股熱
情一般人是無法理解的，有人懷疑，有人嘲笑。只是「立體
派」這個字眼，因常用而廣爲人知，往後因而延續再使用。
然而爭論並非就此終了。慶幸的是，正面的肯定逐漸出現，

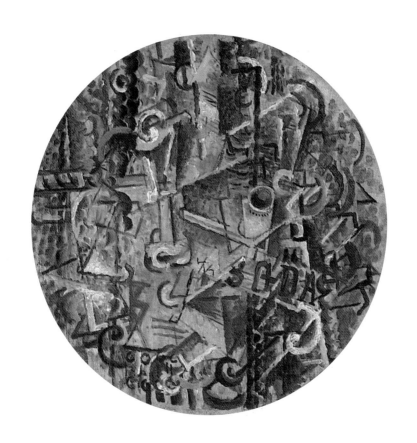

也受藝術人士的注目，一九○八年，杜象說它是「新道路的指標」。

分析式的立體派

一九○八至一九○九年特徵改變，是非常重要的一年。畫風景畫的興趣消失，勃拉克盡可能地放寬自己，努力地到法國各地及諾曼第作畫，〈賀須吉翁的城堡〉從塞尚的畫作體會，加上勒斯塔克的研究，繼續完成不少作品。凹錐及圓形，立方體構成在畫面上捨棄了深度和意圖，以棕色及綠色二次元的對比產生效果。然而〈諾曼第港〉一畫，未表現出遠近法，而使用了塞尚的流暢感，以完全不同的方法處理。題材圖形化之外，尚保留原來的形狀，畫面以平坦的色彩分

圖見 44 頁

圖見 43 頁

解，各種要素都吸收表現出來。船、天空、波浪、海面上的倒影以同樣平坦的構圖及色彩表現（這幅畫是非常珍貴的多彩色）。全體的空間如馬賽克狀處理，天空及地面，甚至水面的細部也不離這樣的方式。此畫並非各個獨立要素的集合體，而是整體一個綜合體的表現。從題材上分析，這階段以馬賽克般色彩處理的風景畫，可以簡單地識別出來。畫面從多數的平面分解，空間的概念，空間表現的方式，後來成為立體派被公認的特徵。但是，勃拉克一腳踩入，展翅飛去，並非有意成為這樣。當前的他，仍努力於創作風景畫、靜物畫以及肖像畫。

勃拉克對黑人藝術面具極有興趣，卻不常在作品裡表現出來。光影的安排，臉部自由自在以幾何平面分割，一九〇九年的作品〈女人頭像〉，並不違反黑人藝術，也不違反當時圖見 42 頁畢卡索所畫的活潑有生命力的肖像畫。畢卡索的肖像畫很容易辨認，勃拉克的卻不一樣。即使是沒有個性的無生命個體，他也能有力的表現。他的肖像畫風格特別，但他興趣不高，不過也曾付諸心力過。「年輕時曾畫肖像畫。那以後，都毀棄了，對我而言，實在是沒興趣。研究立體派，畫人物時，我都把人看成了靜物。而畢卡索卻一直在畫肖像畫。」（賈克‧拉塞尼的訪談）。一九〇八年，看了勃拉克在康懷勒畫廊舉行的個展後，評論家寫了下述的評語：「不去注意他的動機是很困難的。因為並非只有人類的臉，連一顆小石頭都會令他心動。」（J‧莫里斯所著的《法國的奇蹟》，1908 年 12 月 16 日）莫里斯自己一定不知道什麼才是正確的。那幅肖像畫中女人的臉，與同時期畫的水瓶全以相同的角柱表現。勃拉克一生心理上的感傷並未與藝術混為一談。他較喜歡靜物畫，而不喜歡肖像畫，但這不是問題。藝術作品的精髓，並非題材，而寧願是所呈現的結果。

他的「塞尚」時代的構圖，風景、樂器都還留有現實輪廓的片斷，分析式的立體派時代構圖就完全沒有了那部分。

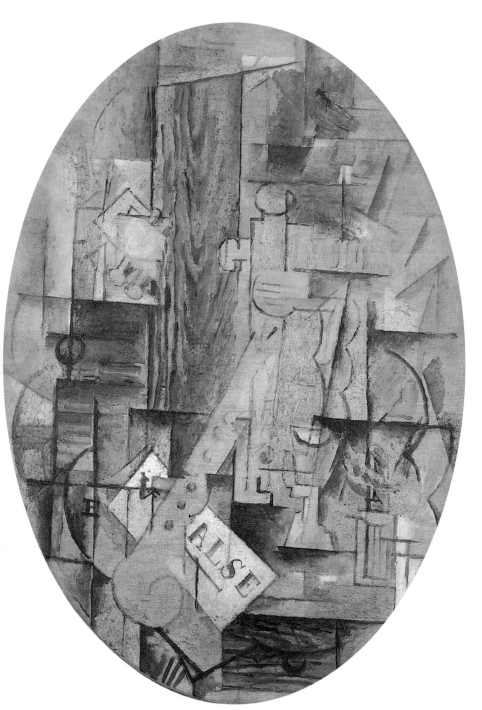

豎笛 " 華爾茲 "　　1912年　油畫畫布　91.3×64.5cm　威尼斯，佩姬・古今漢收藏

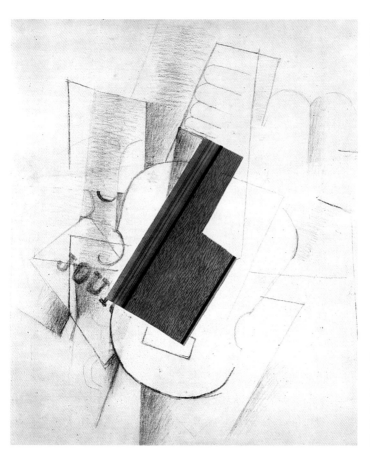

吉他　1912年
拓印素描
70.2×60.7cm
私人收藏（左圖）

有舞會小提琴的靜物
1912年
炭筆、貼裱畫
62.1×47.7cm
巴塞爾美術館藏
（右頁圖）

「想令人相信而模仿的心實在沒有，因此直接地加了上去。
『對藝術而言，曲解的真實效果無法顯現』。事實上，藝術的
真義，並非將事物完全真實地表現在畫面上。立體派是抽象
藝術，盡可能地以側面擷取真精神出現。這是照相、印象派
的眼睛無法看到的，是畫家積極開創而得來的視點。立體派
還持有過度簡略化的疑問。」（勃拉克的手稿曾寫「感覺」
變形，精神「成形」）。因此，以這含意，立體派畫家們以
寫實主義者自稱。有關這點，書寫立體派運動的詩人們（阿
波里奈爾、沙蒙、魯維迪、尚羅）以及畫家自己也這樣主
張。例如勒澤寫的「作品的寫實價值，與模仿所含的意味完

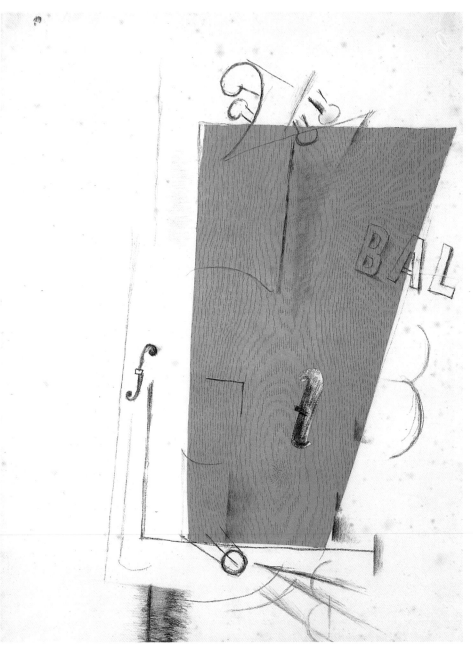

全不同，繪畫的寫實主義同時有線條、形式及色彩三個大的
造型上的特色。」（《繪畫的起源與表現的價值》，1913
年）。

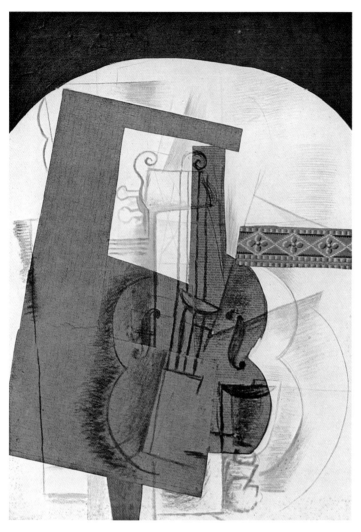

貼裱畫；吉他　1912年
炭筆、水粉畫畫紙
69.9×52.1cm
克里夫蘭美術館藏
（左圖）

小提琴與杯子
1912〜1913年
油彩、炭筆、貼裱畫
116×81cm
巴塞爾美術館藏
（右頁圖）

　　光（畫室裡人工的光更是）、畫人物時的心情，畫家多
會隨著自身的考量而添加、修正、變化。作品裡遠近的處理
對塞尚沒有影響，主要是直覺的感覺。但是普洛文斯巨匠相
反地認為如果不認識往後的發展，我們也不會瞭解勃拉克與
畢卡索從塞尚那裡得到的精髓。「傳統的遠近法已無法滿足
我。」勃拉克說：「機械化的處理已無法包容全部」。「事
物的完全所有」是文藝復興以降，攝影及唯一遠近法的主軸

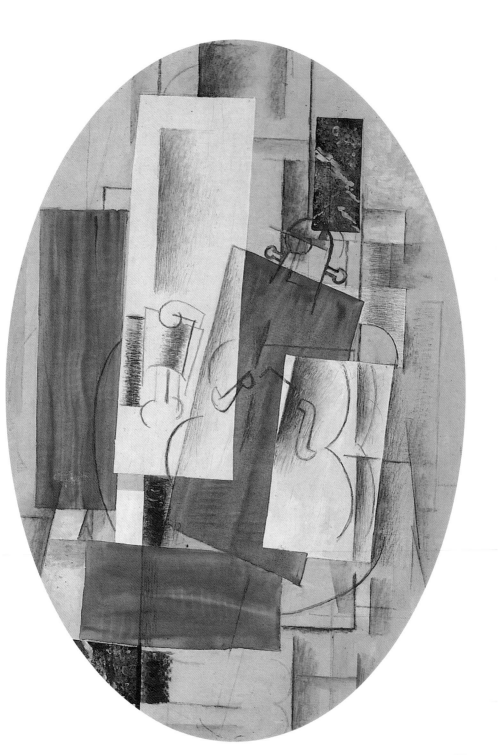

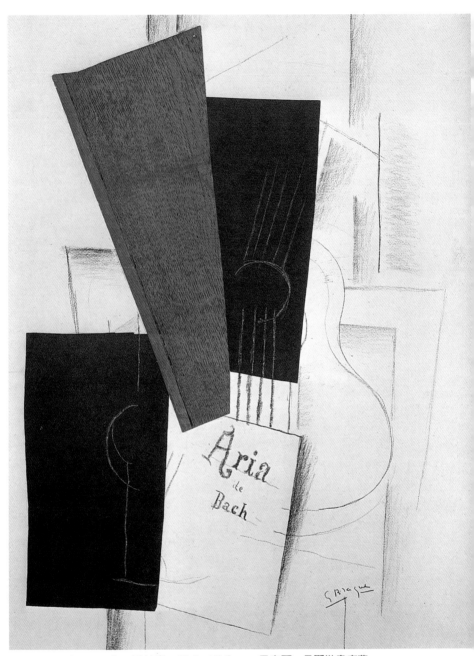

巴哈的詠歎調　1913年　貼裱畫　62.9×50.2cm　巴塞爾，貝耶勒畫廊藏

豎笛　1913年　油畫畫布　95×120cm　紐約私人藏（右頁圖）

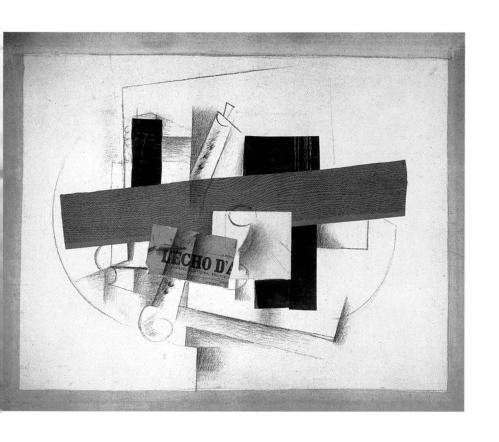

否定顛覆，樣樣由角去擷取事物，並以此持續。這以後阿波里奈爾、梅京捷、莫里斯等作家們認為，立體派的畫作以「四次元」說明。稍後，義大利的未來派畫家們，使用了「動力派」的字眼表現它的動感。結果，對未來派而言，物體在靜物畫家面前動著；對立體派而言，畫家在物體面前動著。是人物還是吉他，是正面還是側面，或是斜面，任何角度都是可以取材的。

一九一○年，勃拉克完成了兩件一組的作品，構圖非常珍貴特別。勃拉克自己也非常喜歡。作品是〈鋼琴與曼陀林〉及〈小提琴與調色盤〉。這兩件作品除了〈小提琴與調色盤〉上方右邊角落外，同作品〈諾曼第港〉一樣，完全用限定顏色的小片組成的，畫家並不追求完全的量感，而是以各個不同的

圖見 50.51 頁

圖見 43 頁

角度，交叉的方塊，把物體呈現出來。例如，鋼琴不只出現側面，也出現正面（鍵盤），同時也出現鍵盤的俯視面（由鍵盤兩端看）。畫家完全是從主題的不同角度在畫面上重新構圖。印象派作品則是物體從光與色彩中消失了。這種表現法，勃拉克與畢卡索是完全漠視的。路易士歸納出以下的說法：「立體派運動，如換成以勃拉克的作品為中心，就是創意與發現在畫面上再重新構成的運動，反對法國印象派且態度認真地表現出來。」（《雅典神殿》，1920 年 1 月）。阿波里奈爾則如此呼籲著：「和印象派的『影像』相對的，喬治・勃拉克努力的是『側畫法』。」（《歐洲總覽》，1918 年 8 月 10 日》一文）。如此立體派作品，將物體片斷分解，接近原位置，以各樣的觀看點分析出來。畫家用一般人眼睛看得到的方式表現。畫家採用「符號」的方式表現，觀者並不會迷惘。此點非常重要且慢慢地朝抽象的立體派移動。圓之上，細線暗示著絃樂器，兩個相對的「Ｓ」字暗示著音箱，如此表現出小提琴。有關這點，一九一○年所畫的〈有曼陀林的靜物〉及一九一一年所畫的〈小提琴〉兩幅畫，片斷化的處理方式仍持續著，只是〈小提琴與調色盤〉的上方局部，仍有待檢討。特殊的是布簾的背景上，傳統畫法的調色盤加上立體派的垂吊著的釘子（畫布上甚至出現影子）。這釘子，完全與畫家的原則背道而馳。整體畫面並非有意造成迷惑，如果把那突兀的釘子當作是一種令人莞爾的安排，人們大概可以相信，這幅畫，確是音樂而非抽象。幽默之外，釘子有重要存在的理由。同期所畫的另外兩幅作品，也用同樣的表現方式是可以理解的，許多作家曾討論這點。以下是傑恩・哥爾德的說法：「特別注意到與現實有關的部分，勃拉克從立體派往抽象派方向移動的意識已表現出來，這幻想式的釘子，或許就是這移動觀念的一種宣言。」（前述著書，1959 年），這樣的說明，把它當做勃拉克的自身諷刺，也無不可。「如果思考那垂吊的釘子，就可以從畫中看出我的想

圖見 57.63 頁

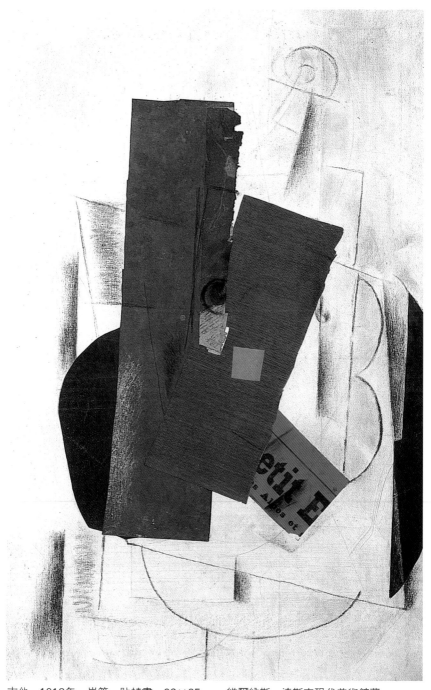

吉他　1913年　炭筆、貼裱畫　92×65cm　維爾納斯－達斯克現代美術館藏

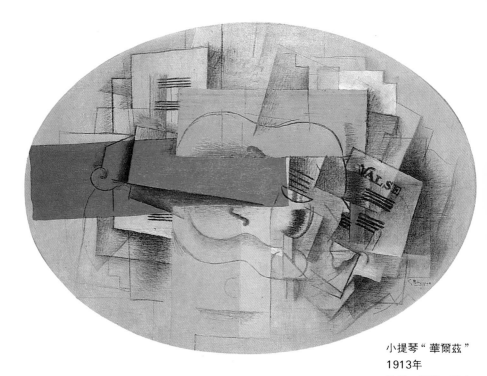

小提琴 " 華爾茲 "
1913年
油彩、炭筆、畫布
65×92cm
科隆，路維美術館藏

圖見 54.53 頁

法。這種發想的轉換，是一種對固定既成觀念的迴避。」

　勃拉克也以這方式畫風景畫。〈勒斯塔克的希歐・丹多工廠〉及〈沙克・庫爾的修道院〉是很好的例子。前者是將以前體驗過的作品再分析，分解。後者是從蒙馬特的畫室臨視而下所畫的修道院，兩件作品的屋頂都是以寫生風格處理，兩座都是大家熟悉的建築物，而後者更是有名的教會建築。對這樣熟悉的房舍，卻可看見「不可解」的部份。（大部分的評論家們對這時期的繪畫及版畫，常喜歡用「錬金術的立體派」的字眼稱呼。）色彩仍然是棕色、綠藍調的搭配，精彩、調和。此後，雖大眾也已熟悉脫離現實的抽象派，但一九一○年左右，勃拉克，畢卡索，康丁斯基，莫迪利亞尼，應是尚未進入抽象派。一九一一年，勃拉克不再畫風景畫，或許是害怕無法保有那份實在感。

　人物畫及靜物畫，勃拉克保有那份實在及現實感，筆觸

抱著吉他的女人
1913年 油畫畫布
128.3×73cm
巴黎龐畢度國家
藝術文化中心藏

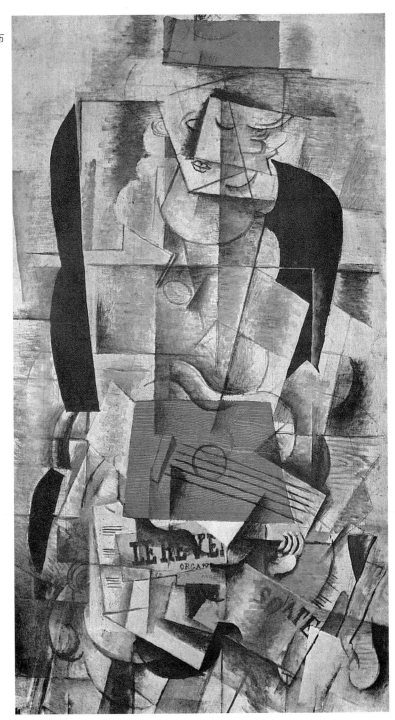

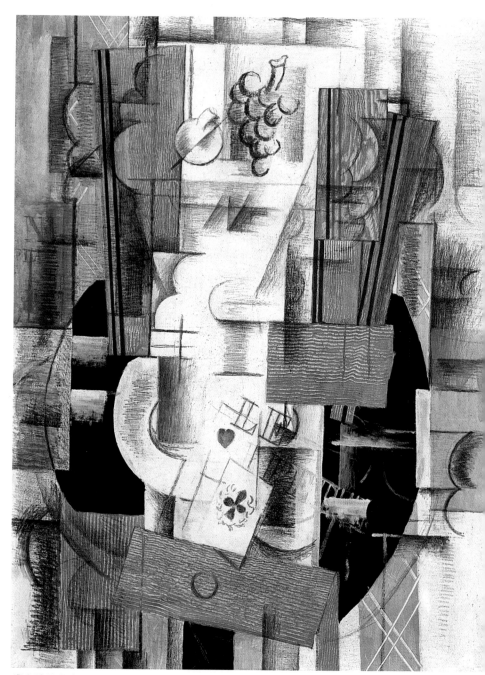

樸克牌俱樂部的構成　1913年　油畫畫布　80×59cm　國立巴黎現代美術館藏

恐怖之像　1913年　拓印描繪　73×100cm　曾爲畢卡索收藏，現爲私人收藏（右頁圖）

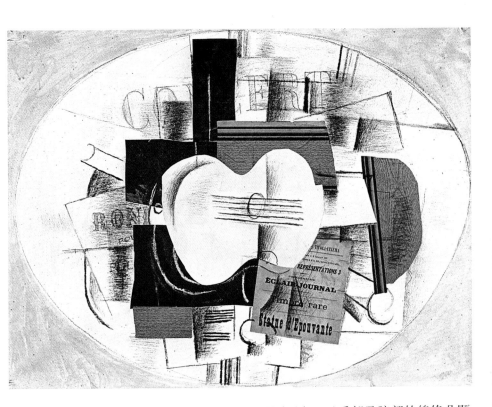

圖見 58 頁

大多粗重。〈抱著曼陀林的女人〉,以手部及腕部的線條凸顯
人物,樂器則是圓及兩、三筆的重刷,效果強烈,往上的線
跳動著,片斷的臉部及骸骨的線條,暗示著上半身的外形,
色彩稍弱,但水平的背景之下往上的構圖,令人一目瞭然。
作品中的橢圓型結構,是勃拉克自創的另一種圓的畫法。這
手法也是立體派不違反野獸派的另一種色彩、線條及筆觸構
圖表現。將主題打散,依樣正確地描繪出來。安格爾(備受
立體派畫家們評議的畫家)以後,那消失的亮麗、嚴肅的繪
畫,立體派畫家想回復的想法是不可能的嗎?立體派的許多
畫家作品更會令人有如此想法。例如,傑克威楊及馬克西斯
生涯的大部分皆費心於此。

文字的描繪與構成

水平的背景上,往上的線條的構圖,一九一一年鍊金術

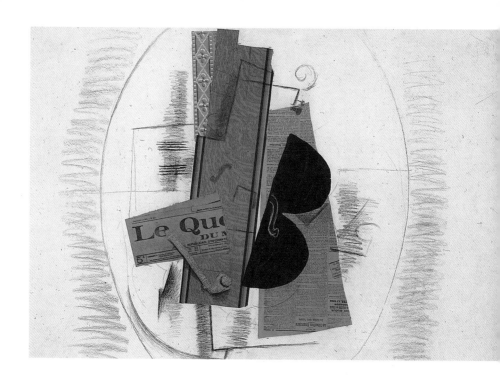

圖見 66 頁

的作品再度出品。這其中〈葡萄牙人〉特具重要性。那年夏天，為了與畢卡索一同作畫，前往塞爾時畫了此畫，勃拉克告訴他的畫家朋友，這畫來自於一位音樂家的靈感。此作品大具革新性，畫布上呈現了拓印上去的文字及數字，對以前是個裝飾工匠的勃拉克而言，這技法實是油畫裡十分珍貴的。其他作品裡還有這樣的文字和數字出現嗎？

　　作品裡可以看見廣告、海報、音樂家的輪廓及櫥窗陳列等。也可看到類似的文字，如「DBAL」的片斷，「GRAND BAL」的一部分，以及暗示著票價及吉他手的存在的「0.40」的數字。若從「POD BAL」的一部分著眼，統括這些文字，再引用杜象的有趣公式，似乎没什麼特殊意義。但是這些文字應是人名（Ｓ・卡哈），海報的一部分（音樂會），商業的東西（Ｖ・馬魯庫）如報紙名稱，書原文的一部分，構圖及色彩以外還有造型的機能？與總合式

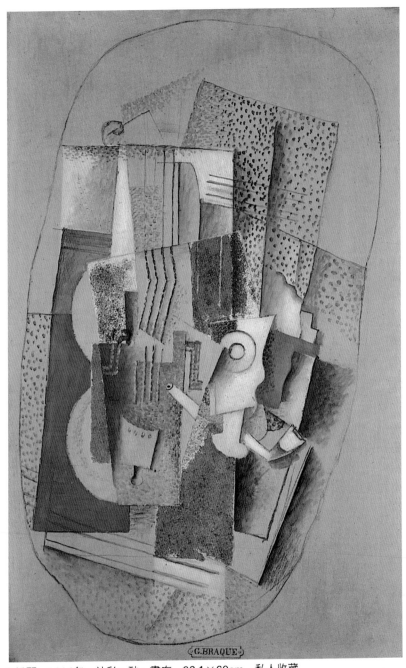

小提琴　1914年　油彩、砂、畫布　92.1×60cm　私人收藏
小提琴與煙斗　1913年　炭筆、貼裱畫　74×106cm　巴黎龐畢度國家藝術文化
中心藏（左頁圖）

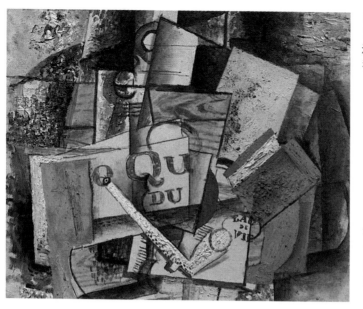

生活之水的瓶子
1914年
油畫畫布　33×41cm
私人收藏（左圖）

有杯子與報紙的靜物
1913年　油畫畫布
91×71cm　私人收藏
（右頁圖）

立體派所表達的深度感不同，拓印文字及數字的出現，在畫面上構成另一種徹底深刻的感受。同時，畫面兩側的處理更強調了物體的存在。非藝術的再現，卻是忠實轉換現實的片斷。勃拉克曾就這點談到：「一九一一年畫面上，盡可能地與現實接近地擷取了文字表現。文字結構毫未變形，平坦的如表面空間般，讓它存在於畫面上。與物體有區別地，考慮過空間的配置。」（瓦利埃的採訪）。獨立平坦的物體，如文字般以非人格化的方式處理，這已不是藝術家的才能與想像力衍生出來的藝術品，而是具體地接近機械性的物體。這種非人格性的物體在其他作品還有。勃拉克與畢卡索相類似的立體派鍊金術版畫，及拼貼藝術都有這種構想。「當時互相區分自己的作品似乎很難」（瓦利埃的採訪）。有關這點波蘭也有以下的說法：「共同的作品堆裡，專家們混淆了，連畫家們本身也區分不出來了。」（《立體派繪畫》）。雖說得有些誇張，但含意卻是如此。勃拉克自己更附加說明：「起初，我認為畫家的個性沒有表現的必要，作品也不具特徵。我決定作品不以記號化方法處理，畢卡索也一樣。與其

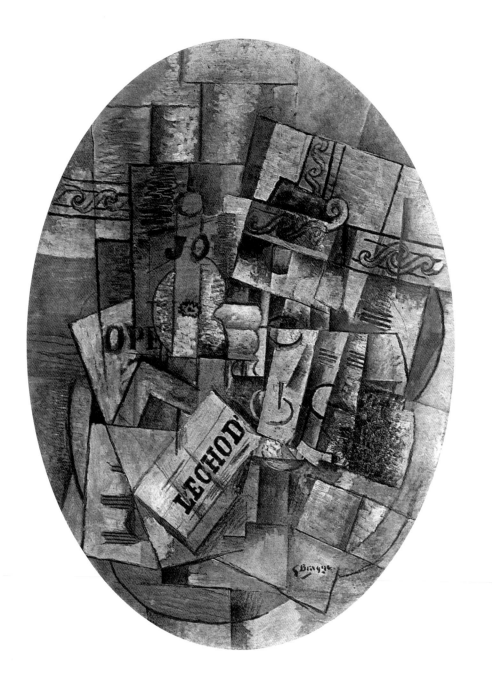

他的畫家一樣，我也認為記號的表現沒有必要。但瞭解這不
具真實的特性後，作品裡又再度使用記號來。畢卡索也是一
樣，再度開始用記號表現。」（瓦利埃的採訪）。畢卡索對

無題　1914年　水粉畫、蠟筆、貼裱畫　63×47cm

文字直接拓印的技法認可（勃拉克此時向他提議使用梳子般的工具）。裝飾工匠仿製大理石的紋路時用的就是梳子。結果，明顯的，拓印出來的局部表現了機械性的側面，強調了作品的非人格性。一九一一年的〈華爾滋的靜物〉，一九一二

紅心A　1914年　貼裱畫　30×41cm　巴塞爾私人藏

圖見70頁年的〈水果盤〉與〈有葡萄的靜物〉都是很好的例子。勃拉克朝這方向研究，不久之後就發明了拓印法及拼貼藝術。

接下去的進展之前，讓我們先確認以下的重點。勃拉克與畢卡索各由不同的方向，彼此因有交集點而結合，一九〇八年起兩人一起作畫，創造了所謂的立體派。兩人在這份衆所瞭解的貢獻上互相影響，甚至造成新的歷史發展，並導出非常難得的研究調查（費時甚長），從美學觀點，從姓名，從個性上及從兩人都毫無關係的審美情緒上看，這也是一種新的，以前未嘗試過的學院式練習。（勃拉克說的，在畫布上簽名並無問題）。他的革命是，除去印象派的形式及構圖，融合德朗輝煌及馬爾肯壓抑的色彩，再採取野獸派奔放的色彩而來的，將社會的、歷史的、宗教的、神話的，以及

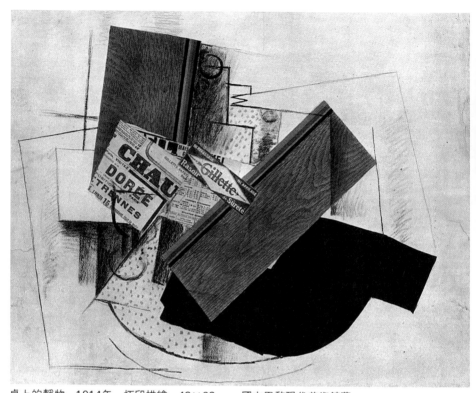

桌上的靜物　1914年　拓印描繪　48×62cm　國立巴黎現代美術館藏

馬諦斯比喻式的繪畫的題材，再思考，再創造，再構圖而來。畢卡索摸索時期的作品，一九〇八年的〈森林女神〉及〈亞維濃的姑娘〉（題材得自羅特列克），仍殘留以前的形式。重要的是勃拉克的〈大裸婦〉是從第一件風景畫中感受到水中沐浴者印象而完成的作品。勒澤縮起肩頭說了這段話：「法國的沙龍裡有多少像這樣具極大歷史性的繪畫？若拿它與電影競爭，是仍願意它贏的那般不可思議的作品。」技術、機械化、速度、影像、新的記錄方式的革新，使人類的觀點改變了。畫家們對這些感受敏銳，有先見之明的畫家很快就取材融入自己的作品當中。證明了愛因斯坦的「人的思想範圍超越物質存在」理論，也揭露了佛洛依德的無法相信

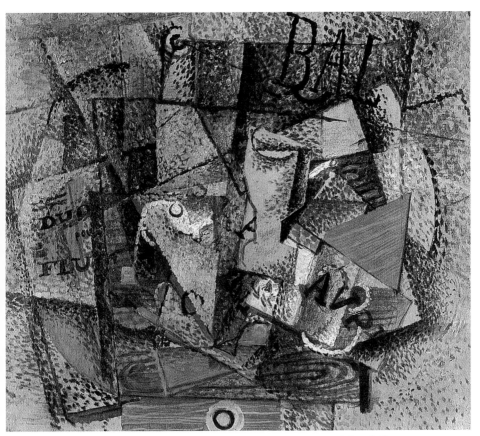

桌上的杯子、瓶及煙斗　1914年　油畫畫布　46×55cm　米蘭，馬諦奧里收藏

的人類深奧底層。換言之，就是事物的不確定，及事物的再思考。直接選擇反浪漫主義的並非畢卡索，而是勃拉克。一九一一年勃拉克不再畫風景畫後，只畫人物畫（不含説明性的肖像畫）及靜物畫。以適當的内省式思考，加上冥想式的藝術，勃拉克的靜物畫維持他常用的表現方式。物體因作品而跳出，超越傳統性的理論及表現，從側面再思考再觀察。不需要精確性，當時勃拉克的畫室没有美麗貴重的裝飾品，立體派的靜物只是日常平凡的物品而已。桌子、水壺、瓶子、杯子、水果盤、水果、香煙盒、煙斗、樂器、報紙……

等價值不貴的平凡物品，以及石膏像、胸像、花束等有所有學院派藝術長期練習的普通的對象。「吉他及香煙盒是立體派的聖母瑪莉亞」是誰說的呢？若以整體來看，與靈感來自田野、郊外的印象派及野獸派畫家相比，立體派是居住在都市裡的一羣。與其到吉維尼和歐維，寧願到蒙馬特及拉丁廣場。一九〇八年以降，不管任何時候，勃拉克、畢卡索、世列，幾乎都是在巴黎的畫室裡作畫的。

勃拉克及畢卡索的畫室訪客越來越多。對他們的藝術評價，不只來自詩人，一九〇八年，勃拉克在康懷勒的個展之後，人們對他們興趣大增。兩人之間偶然的一致，以及兩人的想法廣受注目，引起討論，很快地其他的畫家們也相繼採用他們那方塊的，被稱爲立體派的畫法。一九〇九年，勒澤及德洛涅，一九一一年葛利斯及畢卡索，正式發表宣言，這是立體派運動的一重要時間，其他畫家加入的時間則還須稍候。立體派成爲話題，梅京捷及杜象等理論家都熱烈討論過。一九一一年在獨立沙龍，勒澤、德洛涅、梅京捷、葛利斯、阿爾斯梅約、羅德，首度將立體派冠上新世代名稱。但，勃拉克及畢卡索基於對這階段的立體派運動的時機等之考慮，展覽會並未有任何作品參加。事實上，公開發表事件與他們兩人完全無關，而是梅京捷、葛利斯、阿波里奈爾的腹案。立體派的解說及進展無視於美學及心理的理由，而是嘲笑這之中看見的，虛僞、科學的四次元。其他的畫家們，畫面以平面處理，借用他們兩人發明的印刷體文字，不自己追求其他的技法。無論任何場合，新技法都是勃拉克與畢卡索創意發表的。

一九一一年起至一九一二年，勃拉克的作品仍留在鍊金術，作品含有文字及記號的「易讀性」階段，他同時還做其他的種種嘗試。〈華爾滋的靜物〉出現了幾年後，蒙德利安的直角交叉的格子式構圖，以及橢圓的結構形成的銳角，加上長方形的假樹的搶眼效果，令所有人驚異。此外，還有透明

抱著吉他的男人
1914年
油彩、砂、畫布
130×72.5cm
巴黎龐畢度國家藝術
文化中心藏

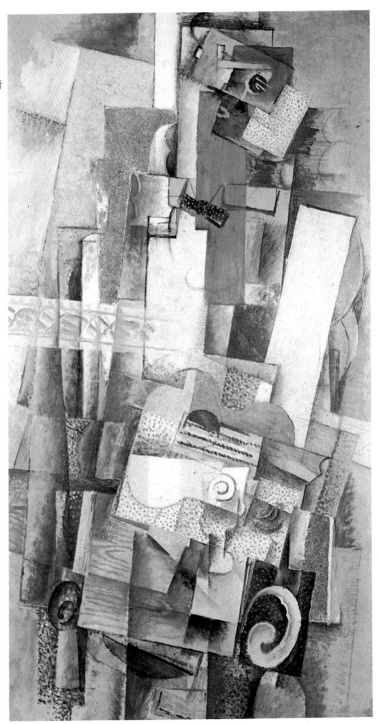

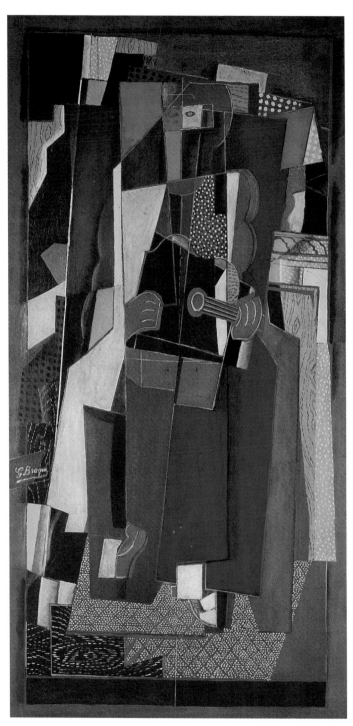

女樂師　1917～1918年
油畫畫布　221×113cm
巴塞爾美術館藏（左圖）

吉他與豎笛　1918年
貼裱畫　77×95cm
美國費城美術館藏
（右頁圖）

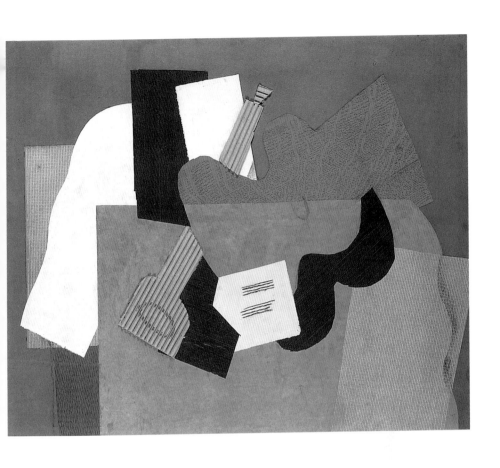

感及加入的變形的樂器，如豎笛、吉他，斜斜並列的杯子
（有時這些靜物是一種存在感的表示）。隱形的豎笛，可以
解讀的變形的「Valse」文字，（音樂會用的樂譜像幽浮般
漂浮著，立體派畫家不愛珠寶的高貴，寧願要大眾化的社交
舞及咖啡座的小樂團。）勃拉克自己也拉小提琴，彈手風
琴，例如，作品〈小提琴與海報〉裡可以看見他對巴哈及莫札
特兩位作曲家的讚美。這些往後都融入他的畫作。

　　他反對直角的構成，作品結構的基礎是對角線。一九一

圖見 71 頁

二年夏天，與畢卡索在南法梭爾庫停留時所畫的〈汽水〉，文
字的片斷連帶著對角線出現。以「汽水」為題材，以圓形為
結構，如作品名稱的飲料加上泡泡，透過對角線混亂變形而

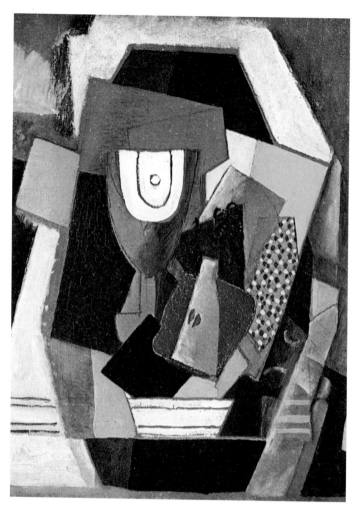

成。若除去文字「SODA」，這就是一個圓形的結構，完美
地以角度表現的作品。與垂直面呈三○至四五度的角度，以
中央軸爲基點回轉。畢卡索洗濯船時代的鄰居，也是畫家奧
克斯特艾爾本一九一七年的作品，也具有這些特色。

　　然而，勃拉克一直對質感的多樣性很用心。〈有葡萄的
靜物〉作品，可以看見一粒粒的穀物，畫面上是利用顏料加
砂達成的效果。這技法，在同時期的作品〈水果盤〉也用過。
色彩呈粉狀的技法，往後，封答納及達比埃以及其他的畫家

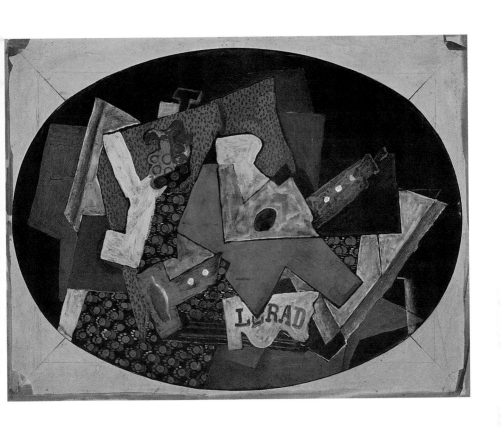

們都使用過，一九一二年是個失常的年代。「砂、鐵屑、垃圾等都入了材料，上了畫面，色彩甚至和這些素材共同存在著。例如，同樣的顏料中，加入不同的兩種白布，因白布的素材不同而出現顏色不同的結果。這種色彩與其他素材的相互關係，在顏料的處理上處處顯現，特別用心的是作品取材時，已就素材的物質性加以考慮。簡而言之，就是遠離了理想及傳統的畫法，漸漸地追求事物的表現。」（瓦利埃的採訪）。這番色彩的多樣性是野獸派之後，關心上色，關心筆觸、技法的研究及學者、藝術家注意的重點。一九一一年的作品〈小提琴〉是其中一例。色彩不多，卻是用點描般的筆觸呈現的。秀拉以及這流派的畫家們，色彩呈粉狀，以點描出現，增加色彩的質感，形成了一種特有的震動感。結構及色彩深受注目。這超越遠近法，以全影，半影的技巧，畫面上

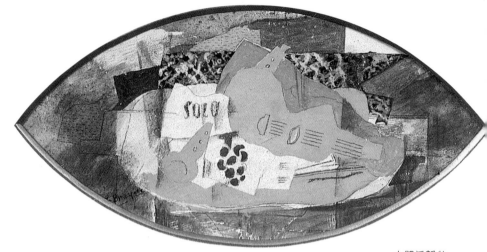

無深度感，導致色彩與結構完全分離的結局，違反了拚貼藝術及後來統稱的立體派理論二律。大眾對發展至目前的東西從未放棄或許只瞭解了一半。畫面上的小提琴因某些符號而認得出，還是故意融入那調和的色彩之中的嗎？

音樂與音樂家們

　　音樂是勃拉克作品中常表現的，也是畫家的意圖。以此呈現的作品或許有它題材思考的價值。立體派的作品裡樂器的取材並不多。其中只有勃拉克、畢卡索、葛利斯的作品有。最多的是吉他與小提琴，其他的是勃拉克的豎笛、長笛、曼陀林、鋼琴，還有手風琴等樂器。樂譜，波卡舞曲，華爾滋及恰巴（當時流行的樂曲），也出現在畫面上。而畫家常常表現的音樂家人物畫像則通常是吉他手及小提琴家。一九○九年以後，這些題材的作品陸續發表，勃拉克愉快地說明：「樂器的形及立體感的表現，是我對靜物理解的分野，這個認知的空間是我所稱呼的『手』的空間。樂器這物體，透過手的理解後呈現出來。我對樂器情有獨鍾。」（瓦利埃的採訪）。但勃拉克在作品上出現樂器及五線譜的想法

黑圓桌　1919年
油畫畫布
￼5×130cm
國立巴黎現代
美術館藏

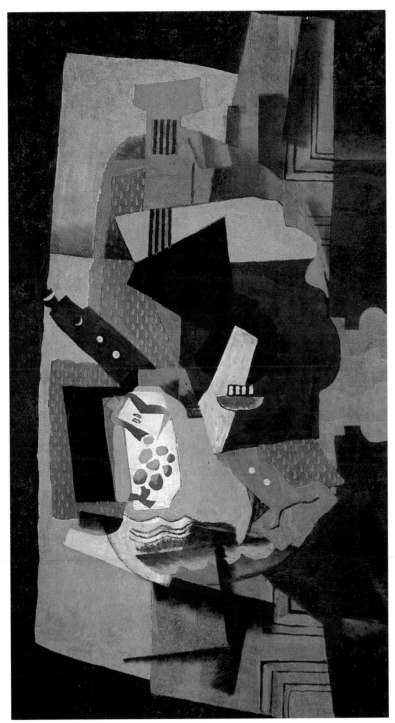

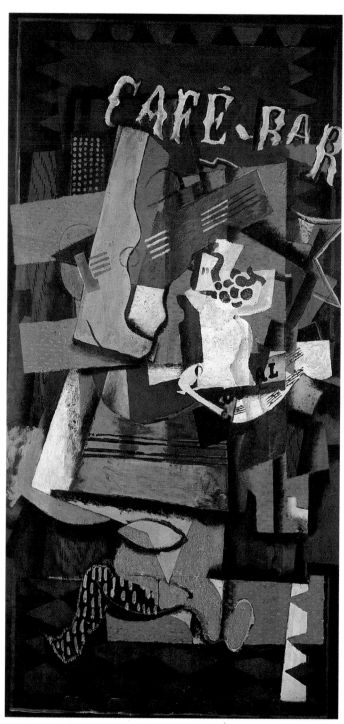

咖啡吧台　1919年
油畫畫布　160×82cm
巴塞爾美術館藏

吉他與樂譜　1919年
油畫畫布　72×93cm
紐約私人藏（右頁上圖）

餐具架　1920年
油畫畫布　81×100cm
私人收藏（右頁下圖）

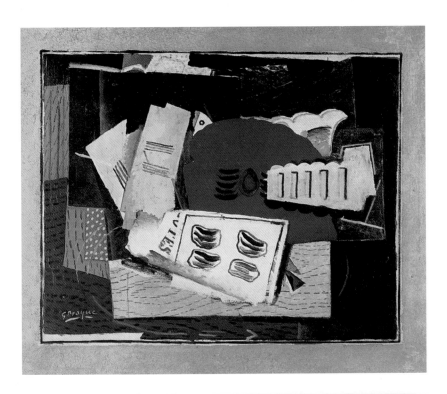

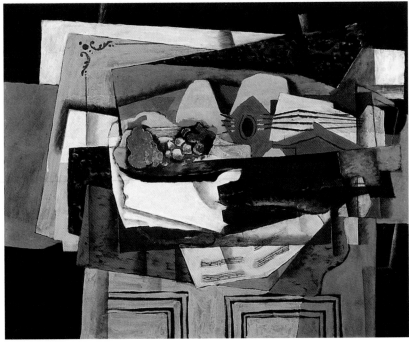

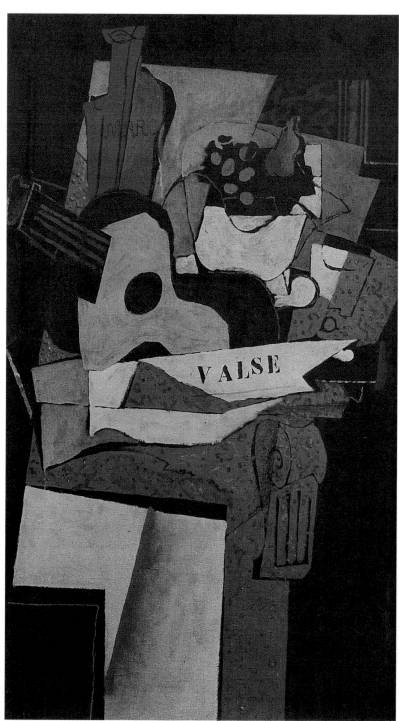

吉他靜物畫
1920～1921年
油畫畫布
130×75cm
布拉格國立
美術館藏

頭頂果籃的
少女（二張）
1922年
油畫畫布
181×73cm
國立巴黎現代
美術館藏
（右頁圖）

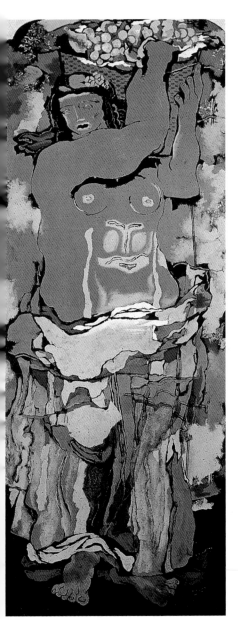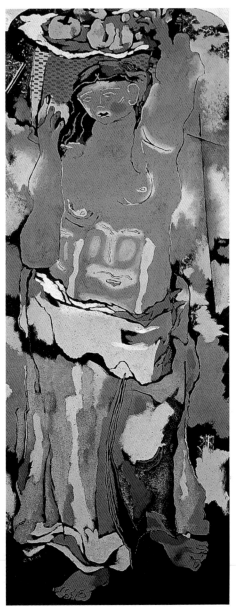

是如何呢？驚訝的是，我們所知甚少，他曾說他從未貼過真
正的樂譜。（例如，畢卡索在作品〈小提琴與樂譜〉，〈吉他
與酒杯〉，〈瑪莉的愛〉的十四行詩裡，把真的樂譜撕下貼到

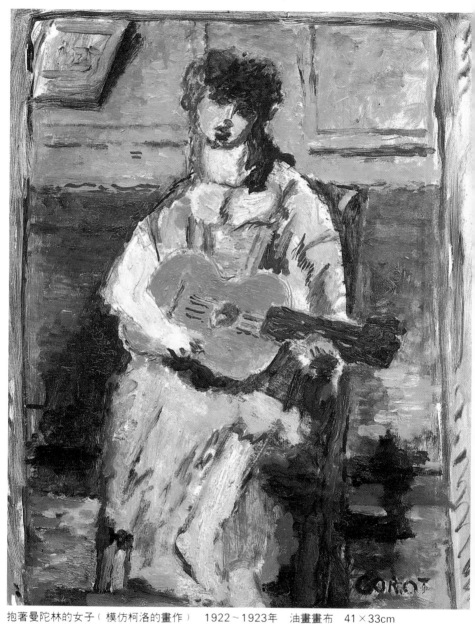

抱著曼陀林的女子（模仿柯洛的畫作）　1922～1923年　油畫畫布　41×33cm
壁爐　1923年　油畫畫布　130×74cm　蘇黎世美術館藏（右頁左圖）
大理石桌上的靜物　1925年　油畫畫布　130.5×75cm　國立巴黎現代美術館藏（右頁右圖）

106

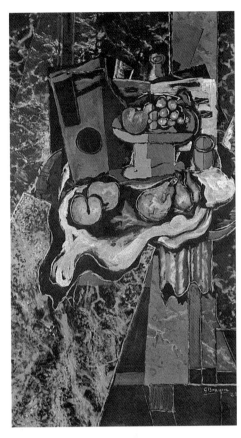

畫面上去）。一九一一年以降，特別是一九一二年至一九一四年，有許多表現音樂與音樂家的作品出現。他所寫的文字也做這樣的表示。例如，莫札特與巴哈——巴哈是勃拉克最

圖見 78 頁

熱愛的音樂家，事實上，一九一三年的作品〈巴哈的詠歎調〉，甚至把題目字樣貼裱在畫面中央。同時期作品畫面上出現了音樂性的字眼如「練習曲」、「協奏曲」等。加上思考性構圖，內省性表現的細節，使勃拉克的作品完美、有深

圖見 93 頁

度，受人喜愛。還有〈橢圓形的靜物〉、〈小提琴〉及〈桌上的杯子、瓶及煙斗〉，畫面上出現「二重奏」及「長笛二重奏」的字樣。當時，勃拉克不就是與畢卡索正愉快地指揮著一個二重奏嗎？這〈桌上的杯子、瓶及煙斗〉的作品上，除了

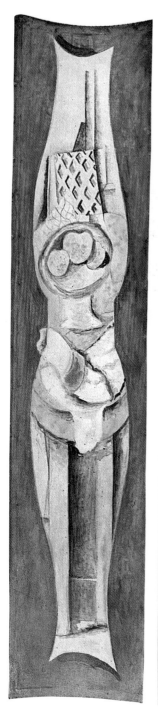
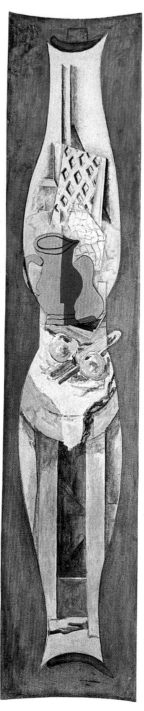

有水果盤的靜物　1926～1927年
油畫畫布　192×43cm　私人收藏
（左圖）

有水瓶的靜物　1926～1927年
油畫畫布　192×43cm　私人收藏
（右圖）

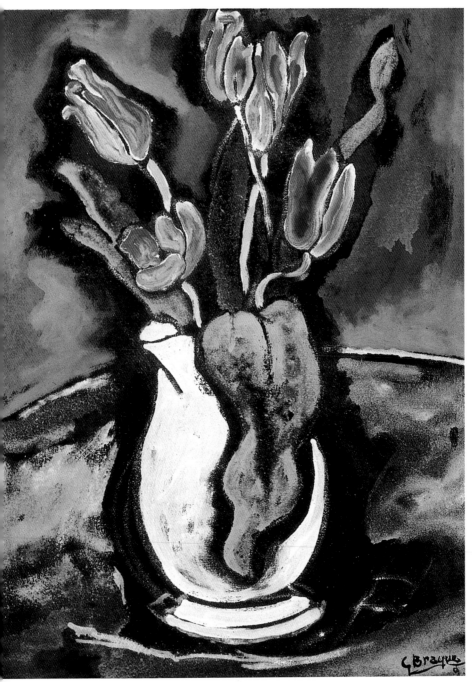

插著鬱金香的花瓶　1927年　油畫畫布　55×40cm　哥本哈根市立博物館藏

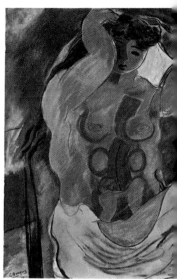

年輕女子　1927年　灰泥塗飾畫
73×91cm　私人收藏

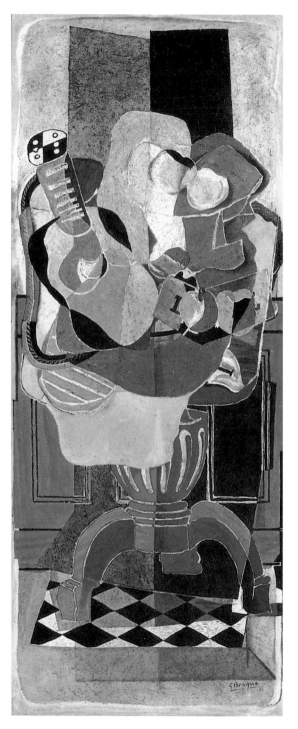

獨腳小圓桌　1928年　油畫畫布
197.7×73cm　紐約現代美術館藏

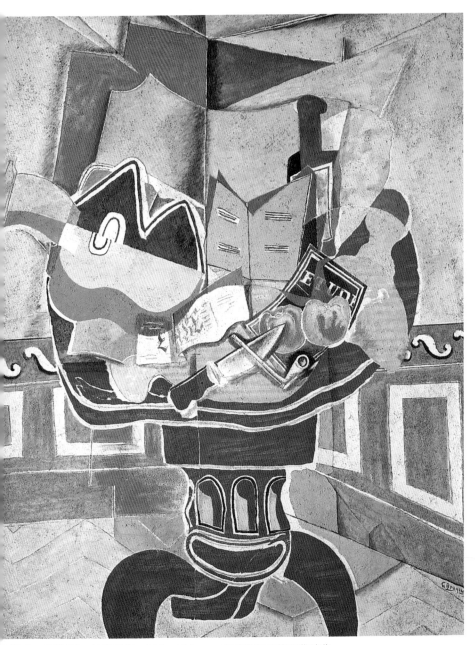

大圓桌　1929年　油畫畫布　145×114cm　華盛頓菲利普收藏館藏

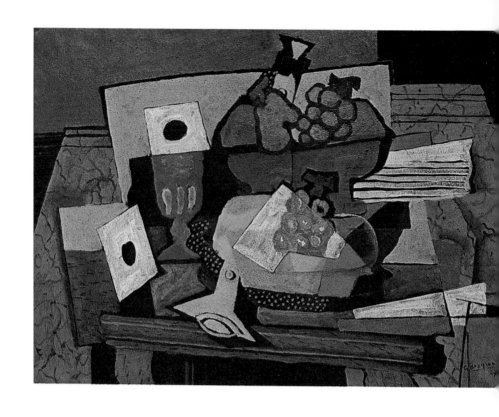

「長笛二重奏」的字樣外，還有文字「BAL」出現。兩種
類的音樂語言，到目前為止，其他的立體派畫家都和勃拉克
的精神背道而馳。一九一四年的另一件作品，也如
「BAL」字樣一樣，「BACH」（巴哈）四個字母以拓印
方式出現。

　　談到音樂，當然會相關地考慮到勃拉克的生活環境。勒
阿弗爾之後的青春期，勃拉克和杜菲的兄弟之一學習長笛，
另外，洗濯船的畫室時代，曾在衆朋友面前彈奏小提琴及手
風琴，場面十分熱鬧；那時期，他常以音樂為傲。稅吏盧梭
來訪時，他拉小提琴待客，友人賈柯布常來訪，一起彈鋼
琴、唱歌、作曲。常見的還有魯維迪、葛利斯等朋友，及吉
他手卡薩龐。這是立體派交友中常見的現象。音樂對杜象以
及他的鄰居克普卡、喬爾瓦漫等等，都是很重要的。勒澤、

白蘭地酒瓶
1930年
油畫畫布
130×74cm
紐約私人藏

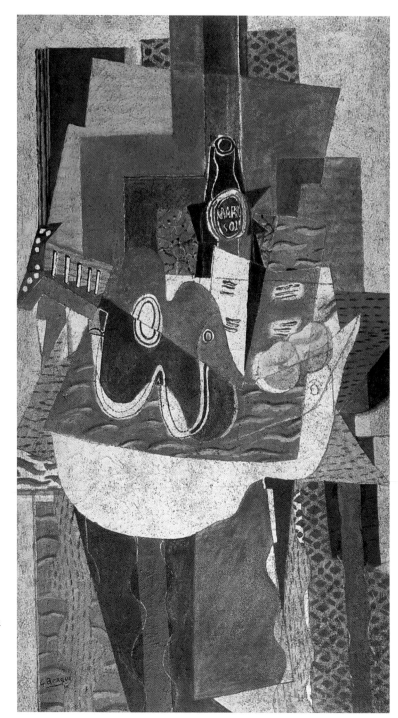

靜物　1927年
油畫畫布
53×74cm
華盛頓菲利普
收藏館藏
（左頁圖）

綠色桌上的靜物　1928～1931年　油畫畫布　54×73cm　日內瓦，珍‧庫魯吉爾畫廊藏

德洛涅、聖德拉爾常相偕在舞廳出現。勃拉克的靜物畫之一的〈小提琴與調色盤〉就是意喻這些生活的有趣組合。

圖見50頁

　　當時，畫家與作曲家間關係親近，或許是由於彼此取材的靈感來源相近似吧？畫家們捨棄傳統的遠近法，而音樂家們同樣地也不再使用傳統的樂調。荀白克及史特拉汶斯基等作曲家一九○○年以降的作品，徹底地超越多調性，最終以無調性出現。一九二三年，葛利塢斯‧繆假設道：「多調性，同時，也是全音階的多旋律的極致，轉入無調性的境界。」「分析式的立體派」的遠近法對著音樂的多調性，「總合式的立體派」的無遠近法對無調性，不也是互相呼應的對比嗎？葛利塢斯‧繆的「第一絃樂四重奏」就是懷念塞尚，爲他的畫家朋友們的畫展酒會寫給艾利克斯‧沙丁及

114

三艘船　1929年　油畫畫布　24×35cm　斯德歌爾摩私人藏

「六人組」樂團演奏的。史特拉汶斯基、弗拉朗・施密特、艾德卡・渥瓦斯與畢卡索、勃拉克、葛利斯的關係親近。畫家與音樂家當然希望合作。第一次世界大戰以後，畫家與俄羅斯芭蕾舞團及瑞典芭蕾舞團合作的機會很多。更進一步說，往後勃拉克更參與了芭蕾舞團的舞台設計及舞台服飾的設計。

　　音樂家及相關的樂器是興趣的重要因素。然而，勃拉克與音樂的密切關係，以及他對音樂最高抽象意義的瞭解，自然推動他繼續深入。勃拉克的繪畫與音樂的結合並未混淆，而是融合之後心得的表達，是兩者彼此不相違背的藝術。他與康丁斯基及克普卡不同，作品不附上「賦格」、「夜曲」等音樂性的頭銜，倒是在調和感及調性的研究下功夫。「這就像畫面兩端的黃色互相協調，彼此有直接的關係。色彩，

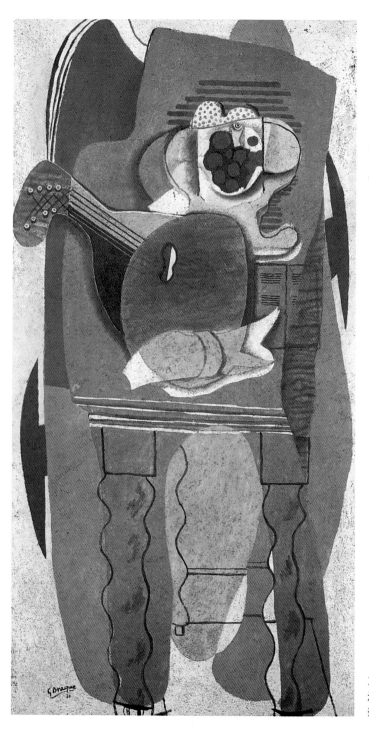

有瓶子、玻璃和高腳杯
的靜物　1930年
油畫畫布　50×73cm
私人收藏（右頁上圖）

橫躺的裸婦
1930～1952年
油畫畫布　74×180cm
巴黎麥克特畫廊藏
（右頁下圖）

灰色桌　1930年
油畫畫布　145×76cm
美國私人藏

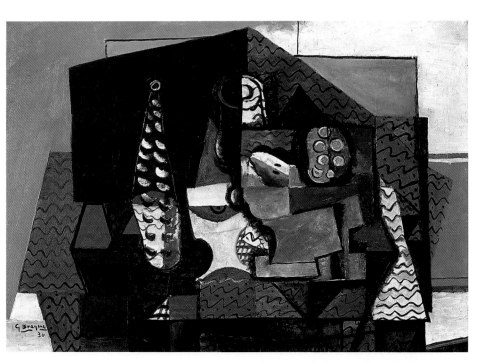

就如同音樂一般，在你的眼前自然演奏出來。」（瓦利埃的採訪）。調性的變化，音樂與繪畫一樣，是那般出現的。在全部同一的色彩上加上砂子，或紙或其他素材，創造效果及彼此平衡，就如同音樂家使用許多不同的樂器演奏同一的調式一樣，有異曲同工之妙。這般的音色、形式、色彩，完全符合象徵主義。因此，立體派畫家的不調合。交叉的重複，有破綻的文章論等個性，是與音樂中崩斷、重複而來的無調

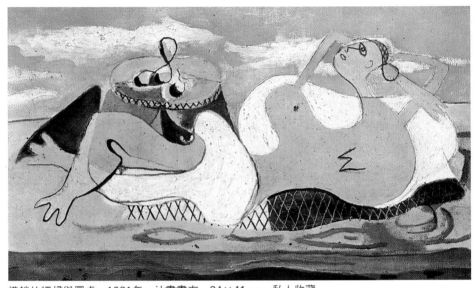

橫躺的裸婦與圓桌　1931年　油畫畫布　24×41cm　私人收藏

幾乎是對照的。例如，史特拉汶斯基的「貝特爾修卡」裡
「樹根」的旋律，與勞那的「Valse」並不協調，是爭論之
後再加上的。另外，查爾斯・艾弗士的交響曲「祭日」，一
直都是進行曲與合唱同時出現。與這互相吻合地，畫面上、
報紙、油布所謂的拼貼藝術不就也是一種不協調中的平衡
嗎？

　　勃拉克從音樂之中相伴而來的法則，形成了他特有的遊
戲及構圖。他偶然間得來的靈感，如玩樸克牌等，也出現於
畫面上。（他有一段時間常畫撲克牌、骰子等，這與他日常
的消遣有明顯關係的東西。）勃拉克的畫作，不用固定的表
現，如圓形作品〈汽水〉出現了各種不同角度的多變化，必要
時，甚至連迴轉式的滑輪也會吊著出現。以此類推，勃拉克
是符合時代精神（勃拉克自己是主流者），不迴避爭論的深
度藝術家。與勃拉克同時期的美國詩人華勒斯・史蒂文斯如
此寫著：「最美妙的表現，是勃拉克與畢卡索的『破壞』，加
上與奧地利音樂的對比及對稱。勃拉克那感覺變形的構圖，

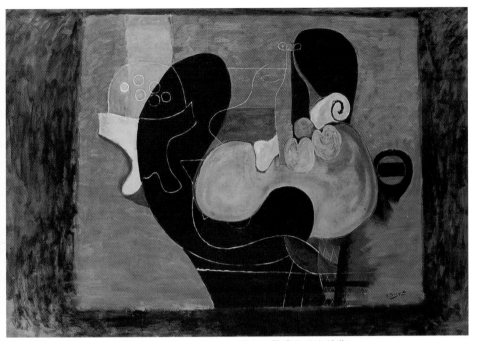

褐色靜物　1932年　油畫畫布　130×195cm　國立巴黎現代美術館藏

可以說同時是詩人、是畫家、是音樂家，也是雕刻家。」
（《必要的天使》）。

拼貼藝術

　　一九一二年，勃拉克與畢卡索的時代精神已完全具體
化，並受到許多人的積極模仿。兩人卻完全不理藝術界的風
潮騷動，常離開巴黎到梭爾庫度假。從造型上看來，兩人的
作品比以前更類似，物體性嚴密的架構下，以同樣的水藍、
棕色基調色彩，同樣非擬人性的思考構圖。不以一種形式滿
足，兩人同時往前求變。一九一二年是革新大躍進的起點。
該年五月畢卡索在畫布上，用拓印的方式印上了藤椅的藤
紋。這〈有藤椅的靜物〉是拓印上畫布的第一個例子（物體、
物體的片斷、物體的外面），是探究二十世紀藝術概念的一

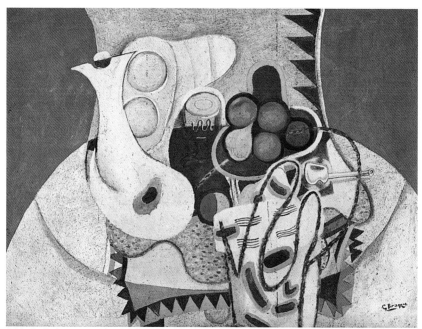

粉紅色桌巾 1933年 油畫、砂、畫布 97×130cm 蘇格蘭格拉斯哥美術館藏

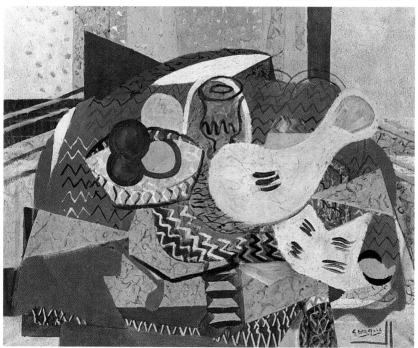

紅桌巾上的靜物 1934年 油畫畫布 81×101cm 私人收藏

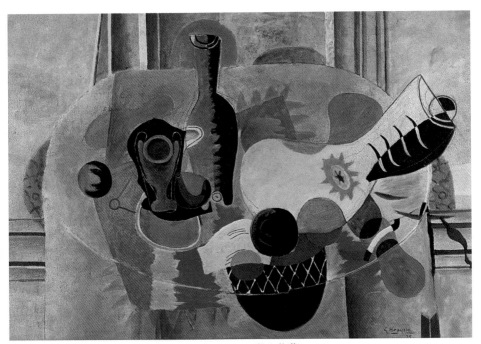

有吉他的靜物　1935年　油畫畫布　81×116cm　私人收藏

個里程碑，勃拉克靈感類似，好像看過這作品一樣，就現代
藝術介紹了許多不同的技法。例如爲達到「文字是拓印出來
的」效果，介紹用「櫛」處理，可以顯現大理石及樹紋般的
表面，以及顏料調入砂的特殊技巧。這調砂的方法何時開始
使用不太清楚，但從作品的時間上看來，應是拓印法出現之

圖見70頁

後，從〈有葡萄的靜物〉及〈水果盤〉兩件作品開始的。皮耶・
杜克斯在幾年後，第一次針對油畫提出這個處理法。當然，
題材、色彩及畫面肌理相互彌補的考量外，調砂並不只爲了
造出假的樹紋。同時期，勃拉克也開始嘗試雕刻，以厚紙及
紙搭配，完成了幾件作品。不幸的是一件作品也沒留下來。
與他相比，畢卡索就比較有先見之明，選擇了較安全的雕刻
素材。從這點看來，畢卡索的方法是「較具雕刻傾向」的
吧！勃拉克往後回憶道：「我用紙研究、嘗試雕刻。畢卡索

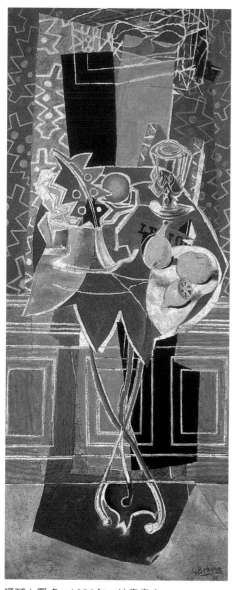
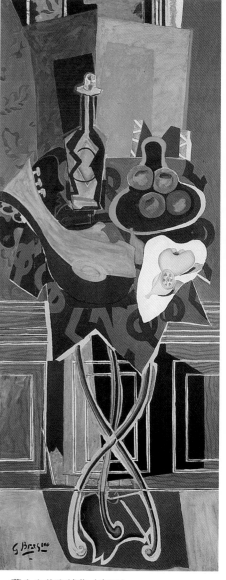

獨腳小圓桌　1936年　油畫畫布　180.4×73.7cm　舊金山美術館藏（左圖）

紅圓桌　1939～1952年　油畫畫布　180×73cm　國立巴黎現代美術館藏（右圖）

有頭蓋骨的畫室　1938年　油畫畫布　92×92cm　私人收藏（右頁圖）

寫給我的信常稱呼我『親愛的韋伯』，因為韋伯・萊特是個飛
行家，而我那時雕的又剛好是一架飛機。畫作裡甚至加上紙

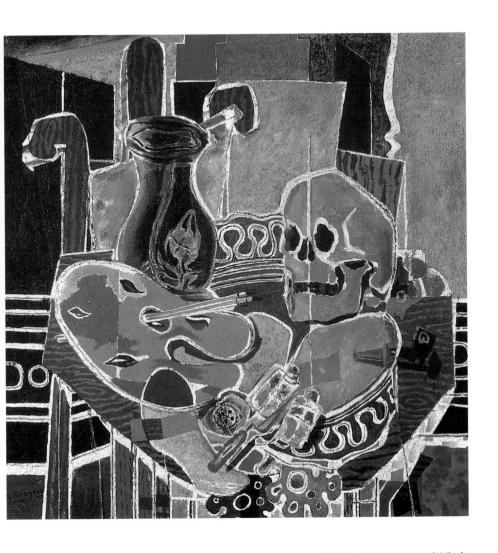

雕刻，成為我的拼貼藝術品的最初作品。突然之間，紙與色
彩，雕刻與色彩共同存在。」（約翰波朗所著《勃拉克獨創
的樣式》）。拼貼藝術與色彩的研究是同時並存的。拼貼藝
術是勃拉克的一種告示。大量的作品上覆蓋著貼上去的紙或
紙雕。為了處理這種技法，他甚至將裝潢業所使用仿木紋壁

圖見 68 頁

紙貼到作品〈水果盤和杯子〉為題的素描上。其他的作品也繼
續這般處理。〈吉他〉是第一件構圖、配置都很簡單的作品。
平面的素描稿貼上仿木紋的壁紙片斷。然後吉他的輪廓處加

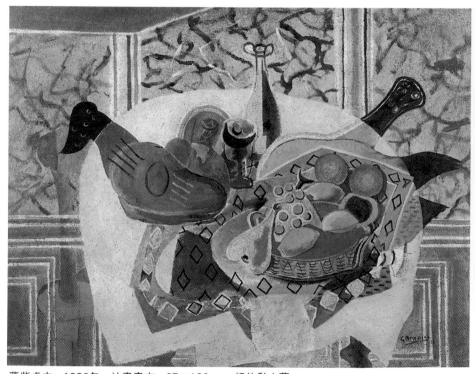

薄紫桌巾　1936年　油畫畫布　97×130cm　紐約私人藏

上報紙般的文字字頭，並蓋過草稿線條。這些立體的壁紙片斷，不只表現吉他的輪廓，同時呈現吉他的立體感。那色斑，貼在無關係無色的黑白草稿之上，搶眼之外，色彩是至目前爲止出現比畫筆更深刻的嶄新線條。畫面是與物體不相違背的質感。勃拉克深深瞭解，簡素的物質應有的處理方式。「色彩的問題，素材貼上去之後就解決了。這點批評家卻是無法正確評價的。色彩完全脫離了結構，結構獨立成功就是由這開始的。這真是一件大事。色彩與結構、形式共存的機能，終於終止、無關了。」（瓦利埃的採訪）。爲求效果的多樣化，紙、厚紙、壁紙、報紙、郵票標籤等都往畫布上貼了。

　　拼貼藝術之間，結構、色彩分離的物質表現也有其他的

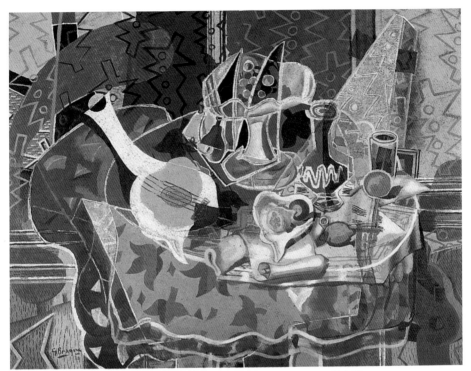

有樂譜的靜物　1936～1939年　油畫畫布　114×146cm　芝加哥私人藏

利點，也有歷史的存在理由。法蘭西斯・龐象寫道：「人們從拼貼藝術當中，讀到物質以外的那些真諦？人們對繪畫注目、批判之時，是否也受到夢想中的藝術家，以及一般藝術愛好人士最歡迎的畫作所麻醉？作品到底提出了什麼，給予什麼，是絕對必須瞭解的。」（《努力的畫家》）。瞭解畢卡索與勃拉克開創拼貼藝術的重要性，原本那些對他們的憤怒、嘲笑就微不足道了。追求水果、鳥、椅子的偉大，捨棄繪畫的傳統主題，然而，卻發展出受外界嘲諷的，用最普通的素材黏出藝術含意最深、最高貴的質感（油彩、大紙、大理石、銅質）。畫家們公然提出辯護「從灰塵開始，最低下最無用的小點起，在人生中一直持續著它的光輝。即使無法看得更高更深，人類對這份根源也不可不知。」（《喬治・

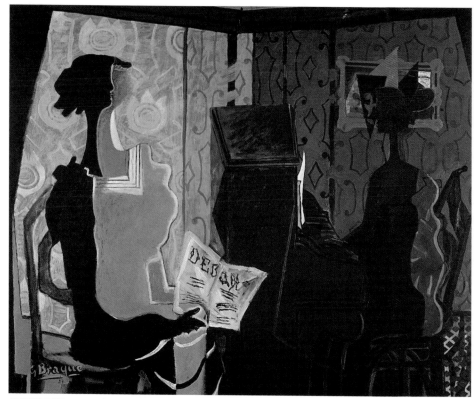

學習彈鋼琴　1937年　油畫畫布　130×160cm　國立巴黎現代美術館藏

勃拉克》，1965 年）勃拉克用一片紙，超越了單純，形成無
限的卓越。如同以前的拓印文字體一般，仿木紋的壁紙，成
爲藝術的物體。精神的構築物，並令觀看者產生共鳴。路
易‧亞勒岡如此表示：「至此，實在是立體派的偉大階段，
畫家爲了表達，不懼陳腐，而無條件使用任何媒材。假設世
界全然否定它的價值。棄它而去，它仍有它的效果。」
（《挑戰的繪畫》，1930 年）。另外，特利斯坦‧扎拉也
説：「由繪畫開始廣泛發展的拼貼藝術，實在是從各個不同
的側面，也最具詩的形式，在革新性瞬間，產生令人深刻的
感動，以日常的美，斷絕腐敗的一面，是思考的獨立性的完
全表張。」（《凱文‧達爾》雜誌，1931 年 2 月）。價值不

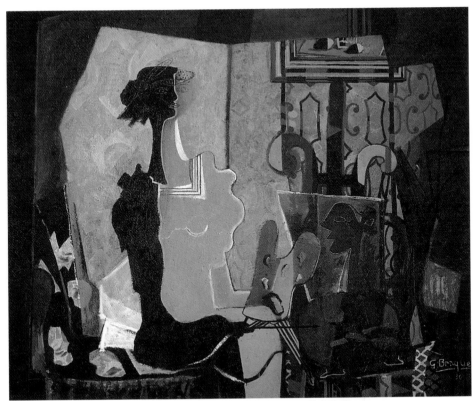

畫架與女人；黃色屏風　1936年　油畫畫布　130×162cm　私人收藏

貴的東西，透過畫家的手完全改觀。然而，這類作品中所使用的某些素材確有令人擔心，會腐敗問題。其實人們並不期待長期保存，勃拉克對拼貼藝術的將來有那些期待呢？他說：「我不相信所謂的永遠。永遠就是死，生才是再生。」。他的拼貼藝術，主要是掌握美麗的事物，至於色彩的消失，報紙的變化等無法避免的事實是題外話，事實上也做不到。或許有些遺憾，但勃拉克仍執著他的考量原則。對畫家而言，他的主題是創造，而不是保存。

拼貼藝術的素材越來越趨多樣化，表現法也漸漸多元性。〈吉他〉那件作品裡只有素描草圖及一小片仿木紋壁紙而已。兩三月之後完成的〈巴哈的詠歎調〉則使用了兩種不同的

圖見74頁

圖見78頁

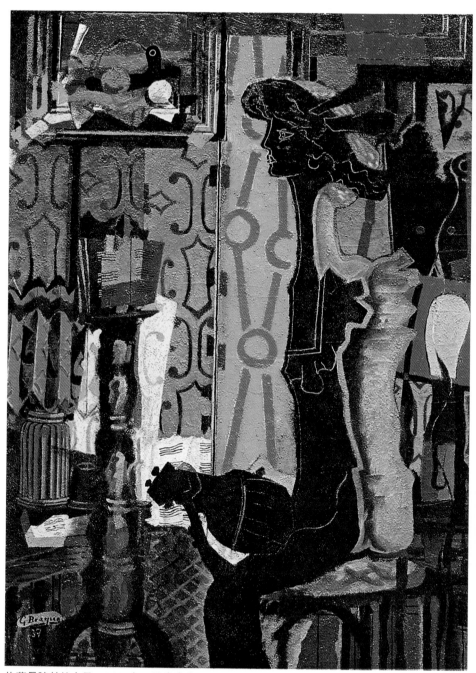

抱著曼陀林的女子　1937年　油畫畫布　130.2×97.2cm　紐約現代美術館

有黑色花瓶的畫室　1938年　油畫畫布　97×130cm　私人收藏（右頁圖）

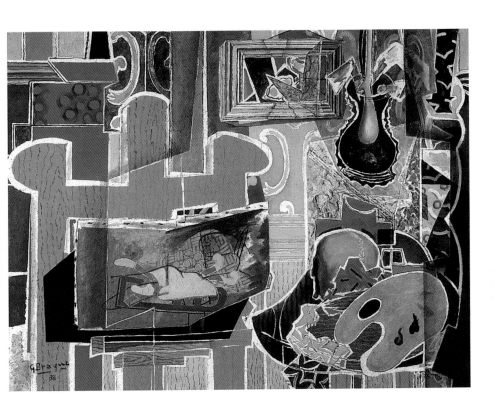

　紙。素描稿上兩塊黑色紙疊在一張拓印的木紋紙的兩端，素
描線條由這兩黑色塊裡延伸出來，那仿木紋紙，無關厚度，
卻襯托出無厚度的存在空間，也襯托出黑紙存在的感覺。在
這整個構圖之中，傳達著巴哈的音樂真諦。另外〈恐怖之
像〉，長方形紙上畫出的橢圓中，放了四種的紙，成了一個
完整的結構。讓觀眾看到的是電影般的畫面。無損作品程度
的直率，由畫家的眼睛引出恐怖電影的文字。〈小提琴與煙
斗〉裡則呈現另一種感覺。但這或許如〈大裸婦〉畫作裡物體
橫躺般，由上方看下去的構圖一樣。物體部分使用了不同的
紙。桌子部分以拓印木紋表現，壁紙表示桌巾，而黑紙部分
代表小提琴，白色線條圈出小提琴的音箱，兩片報紙代表當
時的新聞，另一片報紙割成煙斗的造型，卻一點也不符合幾
何學，但利用投射出的陰影構出自然的煙斗。〈紅心 A〉同

圖見 85 頁

圖見 86 頁

圖見 91 頁

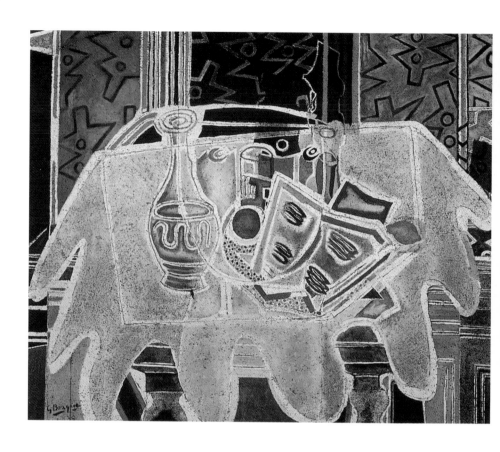

樣也使用橢圓形，以簡單的方法構圖，在茶色的背景上放上橢圓，像背景不見了一般，主體在畫面中央浮現了出來。「海報」的中央，可以見到以報紙切割成的心。如此，一般的壁紙，切割的木紋紙、報紙、灰色的煙盒包裝紙都派上用場。〈桌上的靜物〉也是使用了各樣的紙。其中之一，貼上之後再彎折下來，因而特別顯出膠彩的感覺來。因此繪畫上素描結合了拼貼藝術，平面方式處理的拼貼作品反而似乎是贋品了。

圖見 92 頁

　　文字、銘文最初出現的立體派作品是〈葡萄牙人〉（一九一一年畫），是一種美學（文學的形式及作品的深度）加上對巴哈及莫札特的明朗讚歌。文字、銘文是現代生活的一部

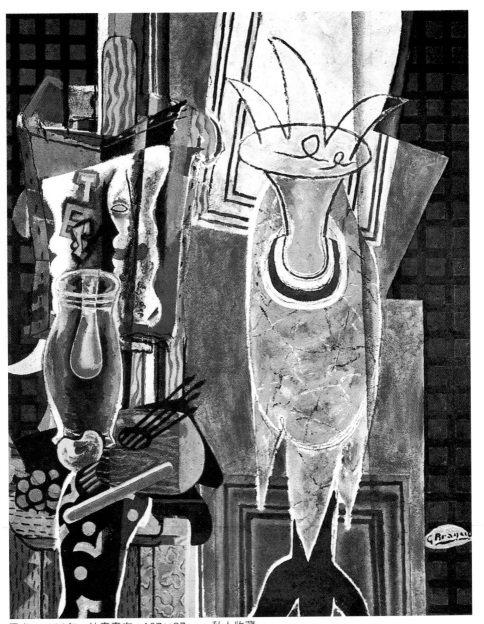

圓桌　1938年　油畫畫布　107×87cm　私人收藏

玫瑰色桌巾　1938年　油畫、砂、畫布　87.5×106.5cm　瑞士泰森收藏（左頁圖）

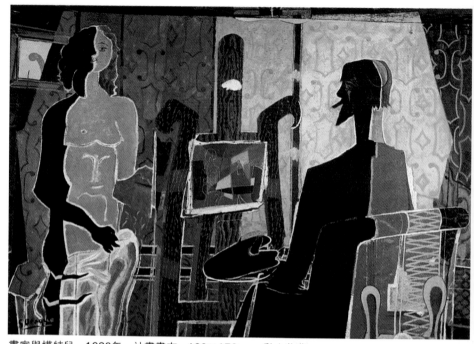

畫家與模特兒　1939年　油畫畫布　130×176cm　私人收藏

分，在看這些畫時，這點是必須常常考慮到的。阿波里奈爾如此寫道：「畢卡索與勃拉克的作品中介紹了文字記號及銘文。任何近代都市，銘文、記號的宣傳都是非常重要的藝術，是結果而非目的。」（《D・修特爾姆》雜誌，1913年2月）。以這現實考慮的，不只是勃拉克、畢卡索而已，而是立體派的全體。這些立於畫布上的紙片，例如海報、郵票、報紙頭條、樂譜的臺頭等因在這時代而成為藝術，實在是比繪畫更接近文學的詩的表現。「Concerto」、「BAL」、「L'echo」、　「d'Athenes」、　「Valse」、　「Rasoir Gillette」等文字的片斷，事實上離開了它的文脈，傳送出一份不安的感覺。畫家們堂堂如此這般，使用身邊信手拈來的素材。拼貼藝術多數以文字登場，而且報紙、印刷物的使用逐漸增加。因此，紙的顏色，以及紙上文字的重要性自然

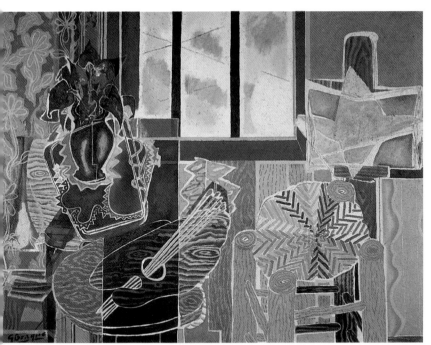

畫室　1939年　油畫畫布　113×146cm　紐約私人藏

消失。某些文字及截下的文章的片斷主要是取其藝術性。

　　眾所皆知，畢卡索常感到與朋友們的生活拘束不自由。畢卡索與葛利斯、賈柯布、魯維迪所謂的藉朋友協助而得來（有時借也借不到）的幽默感，時常隱藏於作品中，且至今仍令人莞爾。某些作品裡的表現，甚至十分露骨。勃拉克在羣體中一直是個認真嚴肅的人，但作品中幽默的筆觸也不是沒有。例如〈恐怖之像〉，看了立刻想笑〈海報〉畫作裡，灰色的香煙盒切片以及報紙片斷文字「Le Ceur」（心）看了令人露出會心的微笑。還有「organe de madame」（婦人的器官）等讀得出的文字及脫穎而出的心形，也製造了類似的效果。他這樣的作品具有雙重的意味，而且修飾手法具有難以相信的慎重。同時使用拼貼藝術加拓印法的作品，細長的波浪厚紙上，加添報紙的切割片。出現可讀的一連串的文字

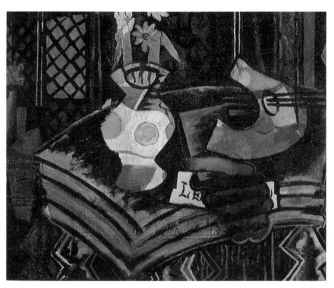

有調色盤的靜物　1939年
油畫畫布　72×89cm
私人收藏

魚與玻璃水瓶　1941年
油畫畫布　33.5×55.5cm
國立巴黎現代美術館藏
（右頁圖）

「Maladies des deux」（夫婦的疾病），「Impuissance」
（陽萎），「Hygiere du mariage」（夫婦的衛生）。如此
不直說的方法可謂高明。「broc」（水壺），與
「pyrogène」（致熱的）原來意義不同，勃拉克在自畫像
中畫上水壺（broc），「pyrogène」中畫上油爐的點火用
具，是可以理解且不會太難的。另外，上過紙反折部分，把
SONATA（協奏曲）的字樣變形成 SOATE，變成與
「Souhait」的發音相同，意味著欲望，這又是比較困難的
部份。（阿瓦·瑪坦所著《勃拉克：拼貼藝術》，1982年巴
黎出版）。假如，勃拉克和他的朋友知道這些都進了大學的
講義，他們一定捧腹大笑。

　　一九一二年至一九一四年間，畢卡索與勃拉克雖熱中這
拼貼藝術，但並不否定繪畫。兩人繪畫的技法都受了新的影
響。〈有杯子與報紙的靜物〉（一九一三年），保存了繪畫初
期的棕色調，但構圖全然不同。漠視物體的存在，以記號及
一束長方形重重的紙厚厚地交錯著，實際上只是報紙及樂譜
截取下來的片斷；家具的部份則用平面表示。橢圓形的構圖

圖見89頁

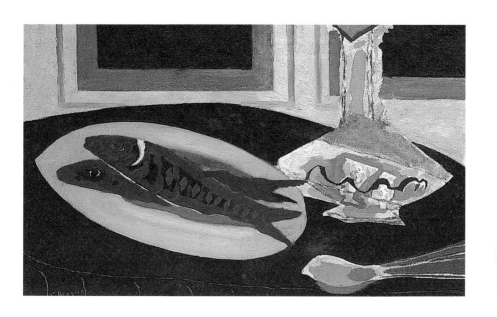

〈音樂家的桌子〉（一九一三年），原本不平坦的物體本質地消失了，強調了拼貼藝術的個性，平面部分，裝飾般具透明感，同時黑白對比強調存在感之外，觸覺上更可強烈感受藝術家的創意。同年，一九一三年所完成的另一件作品〈杯子、小提琴和樂譜〉在假的東西上貼假的素材，立體派的畫作當中，或許拼貼技法是畫家做來最有趣、快樂的一部分吧？另外值得注意的是素描為底的部分恰好可以構成陰影。畫面上，兩片的黃色與另一片茶色成帶狀分割。因此成直角的紙的下半部分，呈現了裂開的效果。如此，歸納拼貼藝術的作品，評論家們稱之為「總和式的立體派」。（葛利斯認為這概念適用繪畫及油彩的技法。）畫家們在畫面分割上的觀點並不從主題分析，不從物體考慮，而從畫室本體出發，從畫面色彩的平面分配，偶然間，在那抽象的空間裡加入現實生活的一些蛛絲馬跡，暗示總體的效果。長方形的「Valse」（華爾滋）樂譜之外，其他的線條畫出杯子，呈波浪狀的長方形想是代表沒有音箱的吉他，而非小提琴。

　　勃拉克的繪畫加上拼貼技法，顯現了最搶眼的效果，他

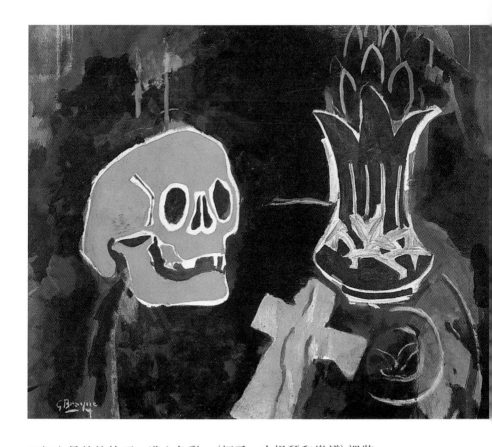

又加上另外的技巧，導入色彩。〈杯子、小提琴和樂譜〉裡裝飾性的粘貼紙張，可以看見這樣的效果。往後，勃拉克更決定將效果多樣化。一九一四年完成的〈桌上的杯子、瓶及煙斗〉（靜物畫典型的題材）是將立體派的經驗綜合地完全表現。桌子由正上方看下是長方形的構圖；光的效果的處理，則如同義大利的未來派作品，其他的長方塊層面地在畫布上以很多紙塊出現，這幾年是繪畫的手指示出來的由「正面」看見的部分，仿木紋的壁紙上畫的斜線條也清楚可見。物體平坦、尺寸毫無基準，表現也不甚變化。物體都是我們身邊常見的東西。邊緣的杯子是以拓印的方式處理在畫布上的；煙斗、瓶子、樸克牌、並無透明度，在多元的空間倒顯出透明的感覺。粘貼上去的紙片（舞會的廣告，樂譜的長方

圖見93頁

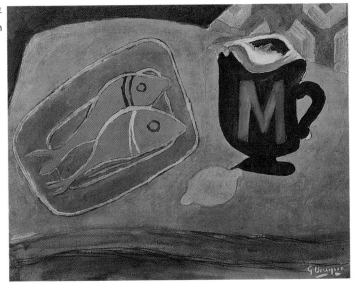

兩條魚　1940～1941年
油畫、貼紙　47×62cm
私人收藏

有頭蓋骨的靜物
1941～1945年
油畫畫布　50×61cm
私人收藏（左頁圖）

形），活生生般，離開桌子進入了周圍的空間。取材自現實裡的作品，但用非現實的色彩及構圖描畫，平面裡有透明性及厚度，平坦面有色彩，拓印上木紋圖案，彩虹般無數的小點產生多面的效果，畫面全體給予一種強烈的生命感，及氣息漂泊的感覺。由「分析式的」、「總合式的」兩方面的考量下，該作品都是完美的傑作，立體派至此，已超越主義及水準，達到全然的境界。然而一九一四年夏天，與藝術完全無關地，勃拉克的生活、作品卻完全被打碎了。就是第一次世界大戰爆發。

戰爭

　　得知動員令時，勃拉克正在梭爾庫作畫。畢卡索在巴黎向坐車遠赴前線的勃拉克及德朗道別，自己則繼續留在巴黎作畫。兩位朋友都認為恐怕無法再恢復原來的生活了。出征未滿一年，勃拉克頭部重傷，長時間的昏迷之後，頭部開刀，受創的眼睛復明，此後一直在療養院療養，但這已比阿波里奈爾及杜象幸運，他們都不幸殘廢了。一九一七年初，

勃拉克慶祝病癒返回巴黎。次年夏天，開始再創作，當時已距離戰爭開始三年了。其間意義重大。這三年間朋友的關係變化對往後的發展不無影響（與畢卡索的交情已不似三年前那般親密，取而代之的是與葛利斯及洛蘭逐漸深交）。他們都從戰前的作品取材再創作。

如果說是躊躇，不如更正確地說，一九一七年至次年的一九一八年，所畫的新作品是新方向的轉換（這時期，他實驗性地嘗試各種技巧）。〈抱著吉他的男人〉（一九一四年），往後類通的作品：〈抱曼陀林的女人〉（一九一七年）及〈女樂師〉（一九一七～一九一八年），互相比較即一目瞭然。角的構圖形式，臉、手、樂器的搶眼的曲線構成的對比（黑色的筆觸、綠色的胸部及頭部的輪廓，吉他的變形等，是葛利斯所謂的造型回憶的變化遊戲再出現。）〈女樂師〉則表現無表情的印象，來自畢卡索的影響比來自葛利斯多。不限於仿木及仿布的質感，平面上也無真實材質的相互作用。胸與頭以幾何學的分割形成一個平面；身體部份，有深度感的衣服下半部的對比，給予觀者一種不可思議的效果。實在是非常優秀的作品，人物如同幽靈般漂泊著，勃拉克脫離了戰前所畫的音樂家的風格。

圖見 95.96 頁

〈女樂師〉構圖分割角度強烈，與此並行創作的有一連串的作品，風格明確。這一系列作品的特徵是幾何學的角柱。雖是他的作品裡的異類，但如從這些作品思考他至目前的經驗，仍是可以瞭解。勃拉克畫中鑽石形的形式一再嘗試，人物則是以橢圓構成，感受到藝術大師的氣質。以當時的不成文規定，繪畫上的人物角度及色彩是要以長的八角形構成的。（畢卡索一九一八年的靜物畫即用六角形）。這八角形是以對角線從長方形畫布的中央對割而來的。這巢式的構圖中，曲藝師，一盒煙及兩側帶狀的線等的三個物體，取材自目前已看不到的立體派手法，作品感覺奇妙。三個物體擺在桌上，像在蜘蛛巢中飛一樣，與幾何學的四周毫不調和。這

我的腳踏車　1941〜1960年　油畫貼紙畫布　92×73cm　私人收藏

是拼貼藝術裡最醒眼的部分。曲藝師像殺出重圍般，貼在那
長長的中線上，造成非常特別的氣氛，兩個鑄形的部份像是
仿木燒過的。事實上，勃拉克在這同時期，與這類似的，在
真正的蜘蛛巢中，以手繪的紙的題材，製作許多大幅的粘貼
藝術作品。

　　因戰爭而中止的創作，如今再開始，勃拉克開始在拼貼
作品上放手一搏。一九一五年以降，在技法上，畫家們採用
他的方法。朋友洛蘭的創造力卓越，長期以來也使用這方
法，對勃拉克而言，黏貼藝術是他的傑作。〈吉他與豎笛〉爲
了表現桌上的兩種樂器，以各種類的紙重疊構成複雜的圖
面，和戰前的方法不同，這作品的任何細部下都看不出素描
線條。陰影部份則同樣的以深淺的紙塑造出來，吉他與豎笛
樂器上的缺口處，以五線譜的片斷，畫上黑白線條則是刻意
的嘲諷，另外紙貼出不同的角度取代了木紋的素描線條。豎
笛使用的波浪形厚紙明顯具有輕鬆舒展的感覺，構成快樂的
效果。這是勃拉克偶然之作，看見的人都歡喜愉快。

　　並非這樣就已全然成功，勃拉克認爲這些只是即興之

壺與葡萄　1942年
油畫畫布　33×60.5cm
巴黎麥克特畫廊藏
（左頁圖）

窗邊洗臉台　1942年
油畫畫布
130×97cm
國立巴黎現代美術館藏

圖見 205 頁

作，非正常作品，持著以前的精神，繼續在黏貼藝術的領域
地深造（一九一九年作品〈有杯子的靜物〉，以紙黏貼，卻創
造出陶器的效果；一九六一年的作品〈樹葉中的鳥〉，以報紙
處理成的背景，構成膠彩般許多的斑點彩色，及平面上的構
圖，接近初期的作品。）他堅定不移，重複斟酌各種表現
法，結果如他所說的「想像如衣服般一直減少，主要都在使
用的素材上求變化。」他同時在技法上另有心得，例如，雕
刻、版畫等往後也都是他熱中的技法。確實，勃拉克創作大
量的拼貼作品，認爲繪畫有回到傳統技法的必要。龐象說明

141

單人紙牌戲　1942年　油畫畫布　146×113cm　私人收藏

了實在的理由：「他一定要超越。只循著一種思路是太平淡
容易，無持續的價值。然而勃拉克，沒有爭議的餘地，思考
著，甚或是偶而來的靈感，讓他感到以革新的方法取代的必
要。那與限定在油畫（學院派畫家的藝術）範圍內的創作是

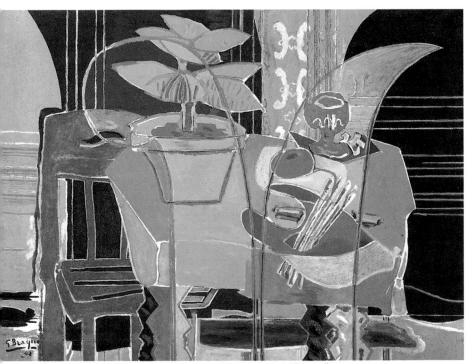

有調色盤的室內　1942年　油畫畫布　145×196cm　波士頓私人藏

相同的」。

　　實際上，第一次世界大戰的那年，勃拉克又重返油畫的領域，完成了一連串的靜物畫。其中之一，以豎笛爲中心，也有以其他樂器組合的作品。〈豎笛與音樂〉（一九一八年），〈女樂師〉以及幾何學的繪畫，是經冷靜處理的，毫不輕率，但氣氛令人驚訝。這件繪畫作品，越過了總合式立體派的潮流，不再眷戀拼貼藝術，返回平面相互作用的原點。在主題的物體上加色彩及輪廓線色彩，筆觸鮮明，以點描法適度地構成精彩畫面。如果〈女樂師〉的那件作品，立體部分給予的效果是反面的，而這平面所要表現的能推敲得出嗎？（是桌子，還是桌布？）畫面中央爲襯托那概略性的畫法的兩個物體，背景用了活潑的線條。兩個物體，豎笛與音樂作品是愛好者喜好之物。畫家雖無視遠近畫法的規則，但對兩

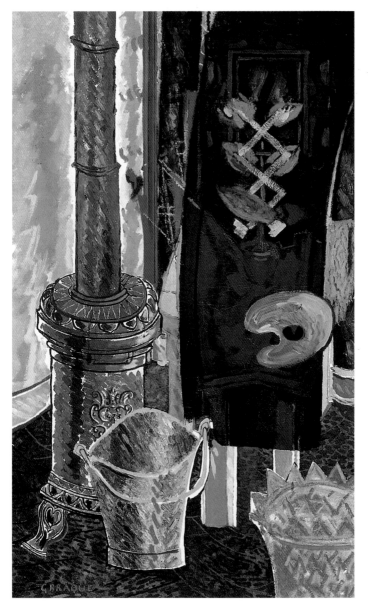

〈火爐〉草圖

黑魚　1942年
油畫畫布　33×55cm
國立巴黎現代美術館藏
（右頁圖）

火爐　1942年
油畫畫布
145.7×88.3cm
耶魯大學藝廊藏

物體的擺置倒非取漠然的態度。他，自己的一分輕蔑，對物
事側面的說明，在此未加表現。長方形的麥色的音樂作品，
下方以波狀襯底，豎笛部份平平的像Ｔ字型鐵錘般呈現。樂
器圓形的部份特別優美，喇叭口的部份不厚，以描繪的方式

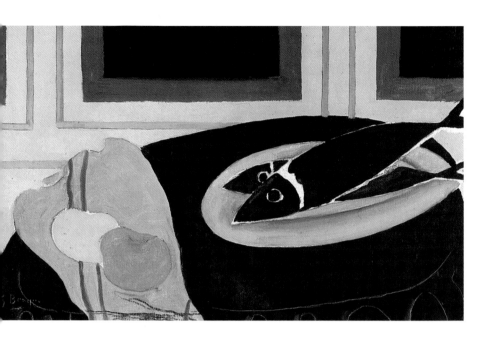

　　表現那張開的樣子。樂器的吹口似乎看不見卻又有彈片的出現，琴鍵似有似無，又畫上的取代品，實在是有意詐，卻無傷大雅。連貫音樂作品的上部以麥色處理。

　　這件作品，構圖色彩是完全平衡的好傑作。堅持學院派的風格的藝術家嘲笑這件作品是「雜草」。

一九二〇年代

　　歐洲又重返和平，立體派終於不死。一九一六年起，以及次年所吹起的氣息再度復活。藝術家不只不放棄立體派風格，當時有一流藝評雜誌爲後援，有畫商洛桑貝爾等的支持，而固執地展開立體派運動，勃拉克除在《諾爾修德》的插畫之外，在《繪畫的見解》也實際投稿表達意見。但是，最初的記錄在三十年後才出版。在一九一九年成爲勃拉克的經紀人的畫商洛桑貝爾爲勃拉克舉辦個展。畢卡索、葛利斯及洛蘭持續引用總合式立體派技法，並漸漸倒入古典主義。（畢卡索的〈三樂師〉一九二一年完成。）如此採取勒澤及德洛涅

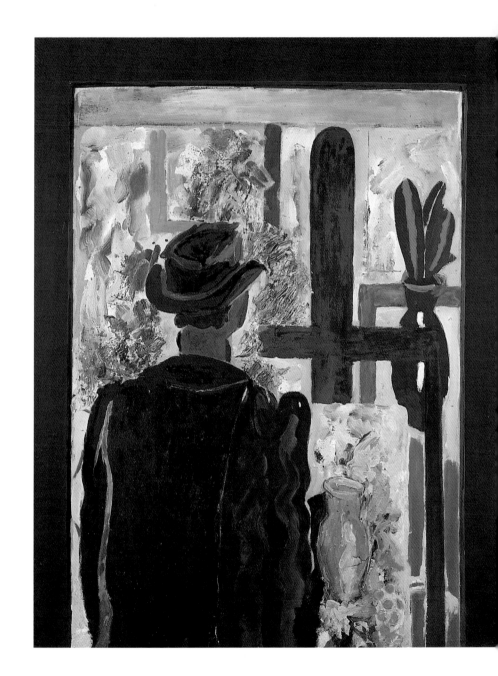

的色彩組合，作品中抽象的要素強烈。然而，眾人之中，勃
拉克對這樣的立體風閉關自守，常保持獨立地探求古典主義
的真諦。畢卡索則持續立體主義，返回寫實法的創作，原先

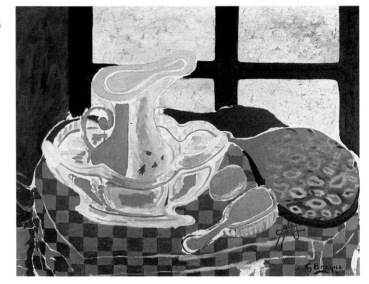

藍金玻璃壺　1942年
油畫畫布　60×80cm
私人收藏

畫架與男人　1942年
油畫　100×81cm
更達・羅倫斯收藏
（左頁圖）

的立體派畫家也如此繼續創作。純正主義者及革新者，帶著時代的感覺，空虛地往立體派既成的道路前進。一九二○年代，原來的立體派逐漸往其他的方向移動。其中，葛利斯發展自己的立體派。勃拉克還未趨向寫實派，選擇了抽象，遠離了立體。

一九二○年至一九二三年巴黎被達達主義震盪，對審美價值幾乎完全否定。勃拉克認為立體派必須有心理準備進入虛無主義。一九一七年，勃拉克的手稿在《諾爾修德》雜誌發表：「我喜愛修正的規則」，後又加上「我喜愛對規則加以修正」。意志堅強與情緒的結合，加上自制心及熱情，勃拉克的創作一直是他唯一用心的重點，一九二○年初期大部分時間手邊都沒有作品，一九一八～一九一九年「豎笛」系列的作品，是他的內心的真正表現。

圖見 105 頁

一九二二年，秋季沙龍出品的〈頭頂果籃的少女〉令人驚訝，見到的人是既安心又困惑。畫面裡等身大的女人像，立體派的朋友們有的討厭有的喜歡。安特烈・沙爾蒙則說是「並列的威嚴」。勃拉克的藝術邁向新的方向，一九○七年

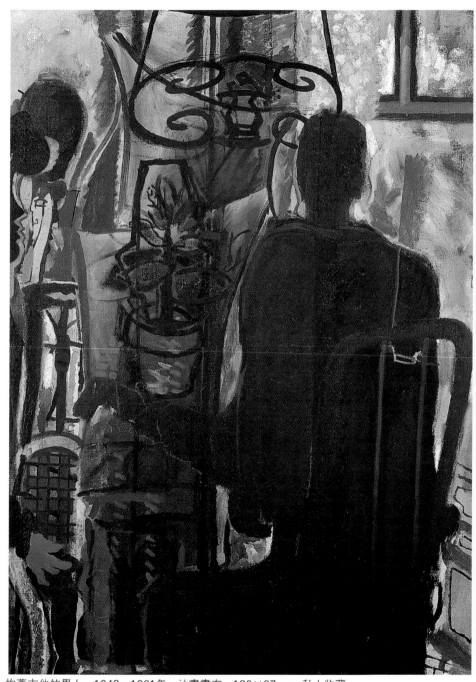

抱著吉他的男人　1942～1961年　油畫畫布　130×97cm　私人收藏
綠桌巾上的靜物　1943年　油畫畫布　38×55cm　巴黎龐畢度國家藝術文化中心藏（右頁圖）

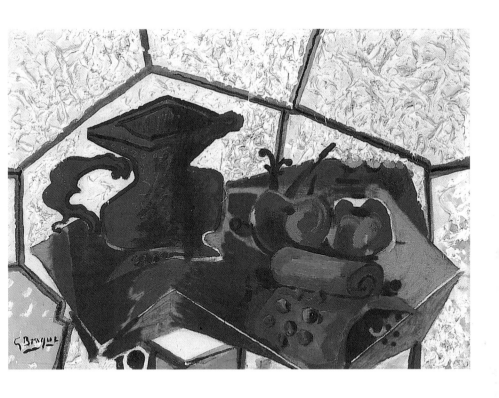

的〈大裸婦〉以來，十五年間，他的作品裡未再見到裸婦的風
采。〈頭頂果籃的少女〉畫作與安格爾畫風不同，也和畢卡索
當時畫的新古典主義女人像不一樣。（一九二二年，勃拉克
向柯洛學習而畫的〈抱著曼陀林的女子〉習作是很重要的）。

圖見106頁

這作品靈感來自古希臘運送水果的傳統女人，並非限定某個
人像，也非舞者，而是一般運動後停下來休息的樣子而已。
臉部平靜無表情，肉體部份則筆觸粗獷堅定。無竇加及雷諾
瓦描繪真珠的晶瑩剔透，也沒有巴斯金作品的特徵。是畫中
傑作，沒有畢卡索畫中胖女人及勞倫斯晚年雕像的沈重感。
特別的是他版畫習作及膠彩作品像是希臘現代畫家法西阿諾
斯的回憶。或許來自偶然，勃拉克的畫往後也與希臘題材有
關。人物像方面，更是具體地有那希臘女人的曲線。一九二
三～一九二五年間，勃拉克為巴蕾舞劇「挑毛病的人」、
「沙拉」、「塞菲爾與弗洛爾」設計舞台服裝及舞台設計，

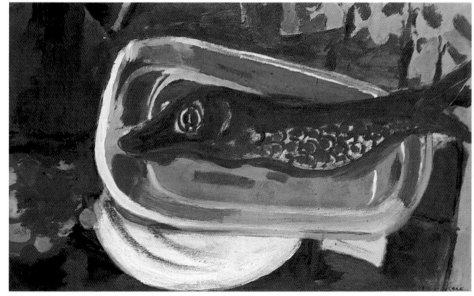

有魚的靜物　1943年　油畫畫布　29×48.5cm　巴黎麥克特畫廊藏

拿〈大裸婦〉、〈年輕女子〉、〈頭頂果籃的少女〉與高更及普桑的作品比較，這些比較暗，以女人為題材的作品，勃拉克直到一九二七年還繼續在探究中。

　　野獸派畫家這時對立體派畫家是持諷刺的立場，認為立體派畫家僅剩少數幾位畫家，但他們居然追求的是安格爾的那份權威。這時勃拉克和畢卡索，都已終止過去的風格，進入新的階段，各以自己的語言，自己的技法，不忘記立體精神，進入意含傳統的前衛。自然地，勃拉克與畢卡索又出現相似的風格。

　　一九二一～一九二七年，勃拉克完成了靜物系列畫作。當時的畫家也都有這樣的風氣（圓桌、船、畫室、鳥等為題材），由於題材狹隘，評論家們有諸多誤解。畢卡索也是這些畫家之一，選定主題後在短期間以所有的精力完成。勃拉克的傾向卻相反。經長期幾年的觀察後，就同一題材反複嘗試各種變化，他一貫地強調，心要靜止。「我尊重主題，希

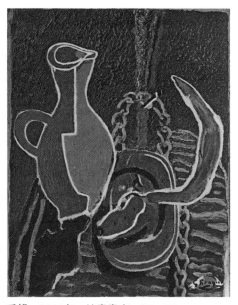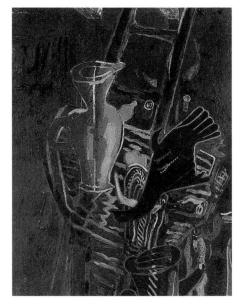

手鐮　1944年　油畫畫布　23×17cm

有梯子的靜物　1943年　油畫畫布　92×73cm　私人收藏（右圖）

望完成無缺點的畫，其他的畫家們自由選擇主題，我呢！我自己爲我的畫選擇。最終目的是要找到適合自己的題材。」對他創作的方法，他則說：「不用模特兒，不看實物畫畫。比方像蘋果，因爲會腐爛，無法從容思考後再下筆。觀衆見到作品，要與藝術家有同道的感覺。」（瓦利埃的訪談，1954年），勃拉克作品風格與其他畫家不同，第一眼印象並不深，須花時間才能建立印象，勃拉克的靜物與其他的畫家作品相較，感性、深度、且耐人尋味，往往是花長時間才完成的。一九二一年起六年，他專心處理這些靜物畫。平坦的幾何學畫面，搭配立體派的構圖，加上修正的物體比例，細部描寫採傳統的遠近對比法，不是追尋寫實主義，而是勃拉克把物體皆視爲有生命體，以擬人性的演出呈現物體的生命及情緒。一九二五年的傑作〈大理石桌上的靜物〉及〈壁爐〉是精心研究而得的作品。垂直的配置、抽象的平面，以綠色

圖見107頁

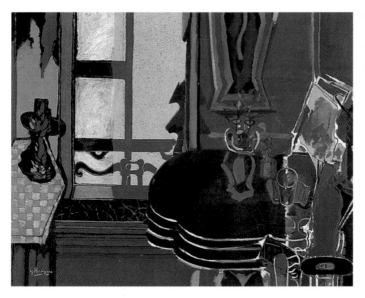

客廳　1944年
油畫畫布
120.5×150.5cm
國立巴黎現代美術館藏

爲基調，斜式的構圖，更以傳統遠近法作整體畫的表現。

　　畫靜物畫的同時，勃拉克也畫風景畫，後者大而複雜，前者卻小而單純，一九二四年完成的〈水果、水瓶及煙斗〉及〈花籃〉都有異曲同工之妙。以單純的構圖呈現，色彩則明暗對比，筆觸厚重。〈花籃〉作品裡回到野獸派時代的水平構圖，甚至使用「櫛」來處理那些平行線。畫面錯綜複雜，但物體栩栩如生，那蘆筍，看來就捨不得吃它！勃拉克自己說：「除了視覺訴求外，也必須觸覺訴求！」另一件作品〈有水果盤的靜物〉（一九二六～一九二七年）以及〈有水瓶的靜物〉都以橫寬細長的畫幅作畫，原來勃拉克是預定要掛在飯廳的牆上裝飾的。勃拉克由此起，進入了裝飾畫的另一創作階段，以立體派的構圖，附上裝飾性的效果，當時的觀察家卡爾巴迪爾認爲：「近代藝術全體對裝飾樣式的作品猛烈攻擊，……勃拉克的作品有裝飾的效果……裝飾主義不是失敗的。」（《克羅尼・達弗利爾》，1929年）

圖見108頁

　　一九二〇年代末了，勃拉克在一九一一年以後曾畫的風景畫再登場，其中大半是畫海邊的風景，偶而還回到童年住

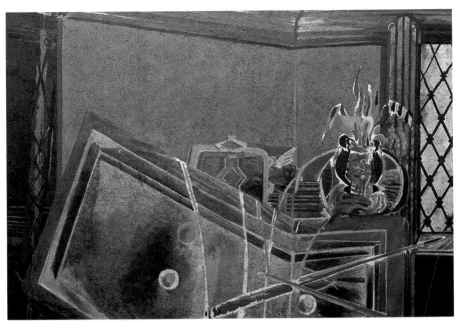

撞球檯　1944年　油畫畫布　130×94cm　國立巴黎現代美術館藏

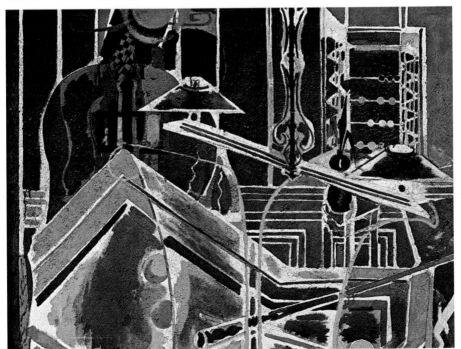

撞球檯　1945年　油畫畫布　116×89.5cm　私人收藏

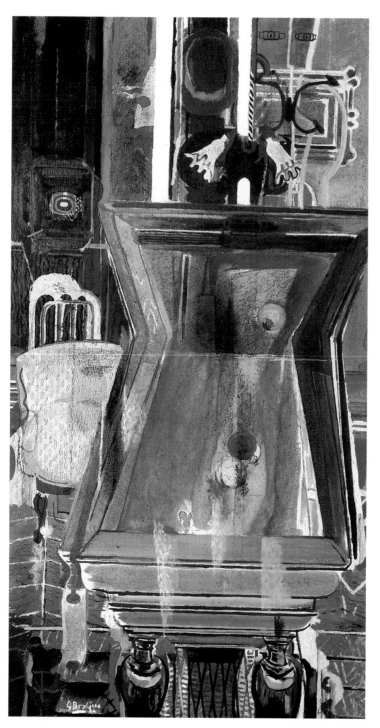

撞球檯
1944～1952年
油畫畫布
195×97cm
私人收藏

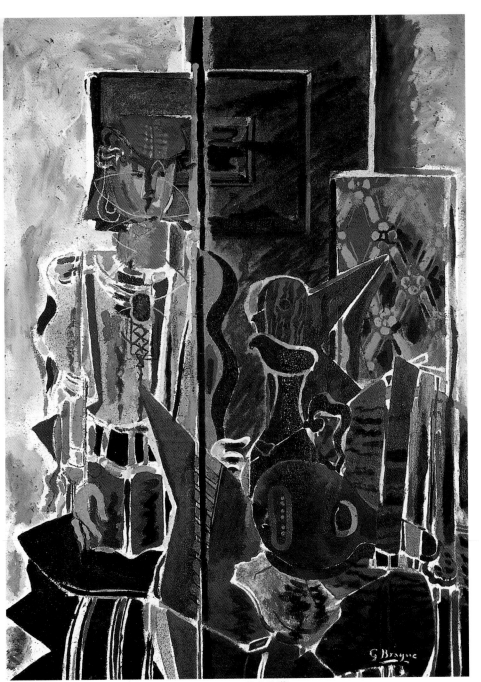

讀書的女子　1945年　油畫畫布　128×96cm　私人收藏

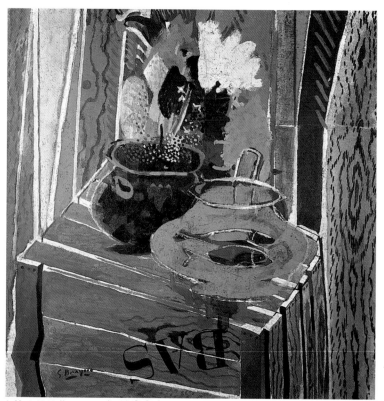

〈木箱上的盆花〉
素描

木箱上的盆花　1947年　油畫畫布　92×92cm　倫敦私人藏

過的地方，一九三一年，德艾普近郊的房子建好後，則來往
巴黎之間作畫。勃拉克常在戶外以素描寫生取景，回到畫
室，像畫靜物一般，利用舞台布置的方法，將風景模擬陳列
於桌上回憶著作畫。一九二九年的作品〈三艘船〉，是一件夜
空的風景畫。暗色的海、靜寂的潮、透著光的天空，點描的
小石、屋子。畫布以橫陳出現，畫面全體呈現深刻的非現實
印象。海、空、崖、海邊、密度嚴謹；小屋淡淡處理，大大
的桅杆立於海邊的船上，以及桶子、貝殼等以遠近法描繪，
船的板材部分是用版畫般的處理呈現它的細部，正面、側面
皆具同時可看到的非現實性，這件作品，在超現實之中滲出
平和寧靜的印象。

圖見115頁

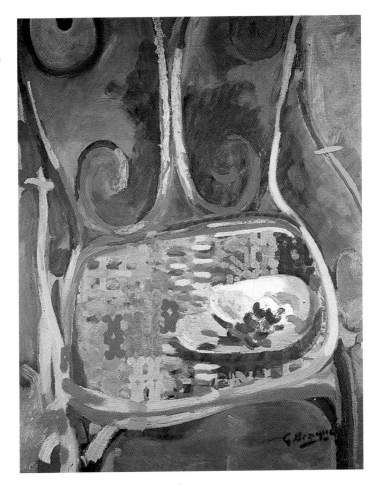

一九三〇年代

　　一九二九年完成的〈水果盤與餐巾〉，厚重、有力的筆
觸，垂直的布簾背景，桌巾的多角形，圈圈及彎的線條勾出
的水果及捲起的餐巾；有趣的線條加上亮麗的色彩，令人一
看就想到馬諦斯與畢卡索。一九三一年的作品〈橫躺的裸婦
與圓桌〉，像游泳般的腳，單單以「W」表示的乳房，兩兩
不均衡的手腕，一隻巨大的眼睛張開著的女人，是受安格爾
及馬奈影響的超現實主義表現。一九三一年的〈海邊〉，人物
細長的手腳，風中飄動的頭髮，粗獷的筆觸，雜亂的素描線

圖見118頁

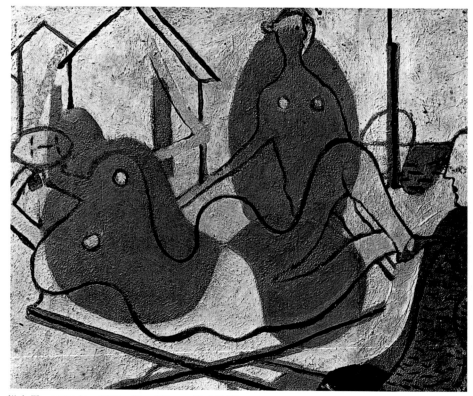

浴女們　1931年　油畫　22×27cm　私人收藏

條，令人想起十五年、二十年後才出現的「生的藝術」及眼
鏡蛇作品。〈浴女們〉，手腳離開了胴體，光影及色彩被壓
下，素描線條爲主體，似乎只是研究或練習稿，但這些都是
深深影響畫家後來的作品。

　　一九三一年，勃拉克與阿弗洛茲‧伏拉德簽約，開始二
十年來久違的版畫。他的插畫〈神譜〉入選也是一件重要的記
事（勃拉克對古希臘特別有興趣）。版畫部分持續至一九三
二年，風格不同於〈海邊〉、〈浴女們〉的超現實主義，但有其
關聯性、變形的同時結合造型的躍動感。

　　勃拉克同時發明一種新的技法，將版畫、繪畫、雕刻三
者混合，稱作「刻入的版」。最初的作品沒有色彩，塗黑的

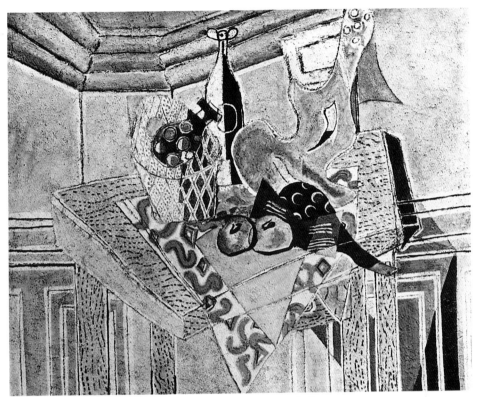

黃色桌巾　1935～1937年　油畫畫布　114×145cm　私人收藏

石膏上用鐵筆摩擦出白底，加上素描線條，呈現希臘神話裡的人物。台上的海精，射鳥的海神海格拉斯，水的海面等等，靈感來自於古希臘人及希臘銅幣。一九三〇年末，人物、動物、雕刻並存，是勃拉克作品的重要時期。

圖見 120 頁

一九三四年，勃拉克又返回初期的風格，進入靜物畫且以色彩取勝。〈粉紅色桌巾〉（一九三三年），〈紅桌巾上的靜物〉（一九三四年），〈黃色桌巾〉（一九三五 ～ 一九三七年），角形的構圖，圓形的線條，混砂的色彩，形成亮眼的畫面和奇妙的活力感。除了看慣的靜物（水果、杯子、煙斗、樂譜、籃子）之外，其他的構圖卻是不常見的柔和，如刻出的吉他的白線條等，感覺有趣。

陽台　1948～1961年
油畫畫布　97×130cm
私人收藏

圖見 127 頁

一九三六～一九三九年繪畫的題材又取材自音樂，〈畫
架與女人〉之外另有兩幅作品，畫面呈帶狀三分割，女人臉
部半側半分，是立體派現代版的手法。大膽的變形，脫離了
五年前的〈浴女們〉風格。同樣的題材，〈杜艾特〉（一九三七圖見 132 頁
年）與〈畫家與模特兒〉都是傑作。

畫家與模特兒是傳統的題材，勃拉克迴避一般，或畢卡
索的表現方式，用第三者的立場考慮。他一直不用模特兒，
但這幅畫裡，模特兒坐在椅子裡的姿勢，由上、由兩側來的
光源，看來神祕的細部描寫，看來似真的一般。似乎畫家自
己也坐在模特兒的椅子上體會模特兒的感覺？模特兒左手拿
的不是樂器而是畫筆與調色盤，背景以抽象表現，接近超現
實主義，是鏡子也說不定，畫家或許是以鏡中的自己為模特
兒畫下來的作品。

寫實慎重的素描線條，幾何學的色彩結合，一九三〇年
代末，勃拉克的作品集合著兩大因素——裝飾畫及抽象畫受
人注目。

一九三〇年代後半，歐洲進入不安時期，西班牙戰爭爆

椅子　1948年　油畫畫布　61×50cm　國立巴黎現代美術館藏

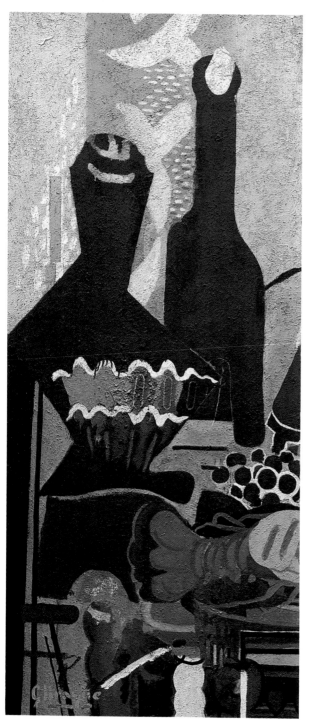

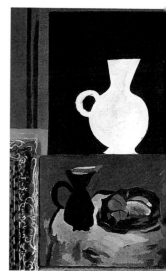

畫室一號　1949年　油畫畫布
92×73cm　私人收藏

畫室二號　1949年　油畫畫布
131×162.5cm
杜塞道夫，北萊茵威士特華連
美術館藏（右頁圖）

有龍蝦的靜物　1948～1950年
油畫畫布　162×73cm
巴黎麥克特畫廊藏

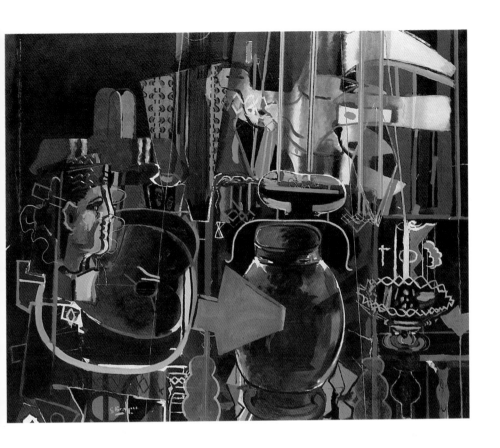

圖見 134.131 頁

發，勃拉克以自己的畫具、顏料爲題材作畫，如〈有調色盤的靜物〉（一九三九年），〈圓桌〉（一九三八年）。前者完全是苦惱的表現，畫面不追求完美，連花都是苦的感覺，作爲底的紙是海外報紙《喬爾納爾》，象徵海外新聞來源。

圖見 129 頁

那份不安的感覺深深影響了勃拉克，一九三八年的作品〈有黑色花瓶的畫室〉，畫裡集合了繪畫的素材，加入溫柔的影子及圓形的物體。調色盤、畫布是藝術的特性，而花、布卻又是世界的含意。

戰爭與戰後

一九三九年戰爭再起，一九四〇年勃拉克夫婦離開巴黎及諾曼第，並在美國舉辦巡迴展，戰爭中疏散避難，但仍繼

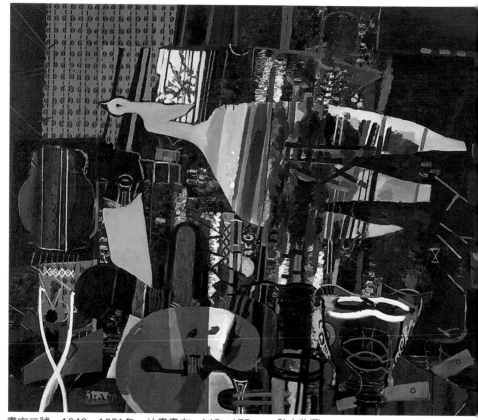

畫室三號　1949～1951年　油畫畫布　145×175cm　私人收藏

續作畫。勃拉克自認為他是「現役」的藝術家，而作品也確
實有考察的價值。一九三八～一九三九年間，作品呈現特殊
的不安感，是時代的特徵，幻滅的形而上學及歷史對藝術的
影響可見。一九三九年，海邊的船桿上所畫的法國國旗，並
非來自純粹的美學理由，而是象徵戰爭的旗幟。戰後，他自
下斷言：「藝術家，誰都脫離不了時代；即使脫離了，結局
也在那當中。」勃拉克的作品眾所周知，一看就體會戰爭的
悲劇。

　　戰爭中勃拉克持續畫著以瓦尼塔為主題的作品，一九四
一年完成的〈有頭蓋骨的靜物〉，紫色背景之上呈現了頭顱、

圖見 136 頁

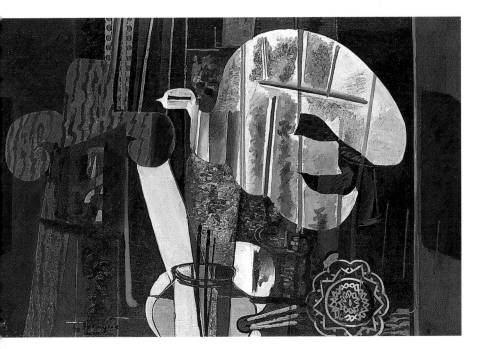

畫室四號　1949年　油畫畫布　130×195cm　巴塞爾私人藏

圖見137頁

圖見135.145頁

圖見202頁

圖見146.149頁

十字架等，幾乎是象徵精神世界代號（宗教記號的十字架）的物體來代表死亡，傳達那宗教的及政治的訊息。一九四○～一九四一年間的〈兩條魚〉，實在是悲傷時期的描寫。盤子裡並列的兩條小魚，不就是生活下去與否的思考嗎？畫面的「M」字母，是夫人名字的開頭，不就是法文「aime」（喜愛）的發音?! 立體派時代勃拉克就曾有一、兩次畫魚，但這次的紅魚，特別受人注目（尚有其他作品，一九四一年〈魚與玻璃水瓶〉，一九四二年〈黑魚〉及〈黑色投手與魚〉）。評論家都認為是生存下去的表徵，甚或是「海的夢想」。一九六○～一九六一年的〈藍色水槽〉更是以日常的物體對生存本身發生少有讚歌（水槽是當時的生活必需品）。

在勃拉克的觀念裡，題材與色彩有同等的重要性，這段時期的作品，除了〈藍色水槽〉外，〈畫架與男人〉，〈綠桌巾

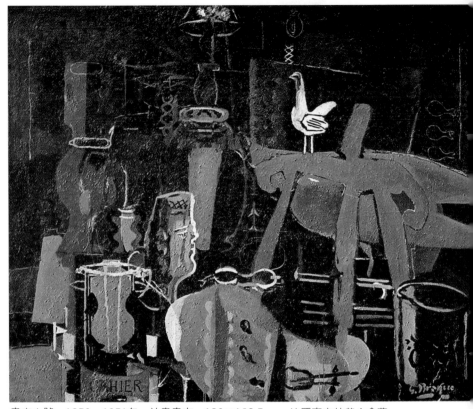

畫室六號　1950～1951年　油畫畫布　130×162.5cm　法國麥克特基金會藏

上的靜物〉，白色底的畫布上，塗上木炭的黑色，厚厚的色彩，甚至繼續在顏料裡調入砂子，以達到想要的效果，粘貼藝術時代的技法仍深深影響著他。

　　裝飾性的畫作也在這時出現。多樣性的題材一直是勃拉克追求的。田園的世界，小牛、鳥、梯子、水瓶……等。作品有〈有梯子的靜物〉、〈我的腳踏車〉，同時他也作了小動物的雕刻，首次表現了他對小動物的愛。 圖見151.139頁

　　一九四四年起勃拉克完成幾件一生中重要的傑作。巴黎在該年解放，似乎意識上勃拉克也解放了。他以花和撞球檯為題作畫。「花」多變化，色彩明亮優雅，〈撞球檯〉則在人 圖見153.154頁

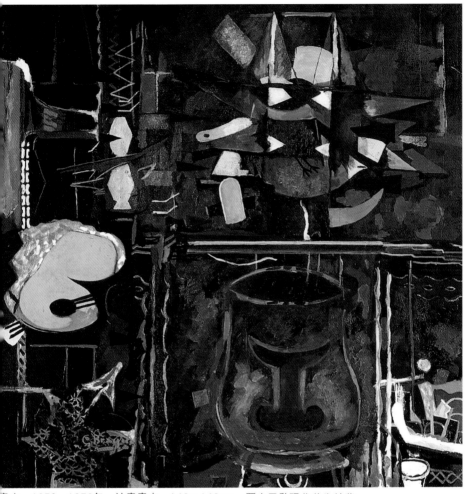

畫室　1952～1956年　油畫畫布　146×146cm　國立巴黎現代美術館藏

圖見 160.161 頁

工的光線之下，微弱的色彩代表一個封閉的嬉遊世界，檯面的球代表來去間的茫然。這是畫家六十歲的作品，但仍想像力十足！戰爭之後，繼續完成〈椅子〉及〈陽台〉，是一九五○年代末的描寫，風格介於花的感性與撞球臺的大膽之間，其中「陽台」系列的作品之一，一九四八著手，一九六一年才完成，評論家肯定的表示：「他是既冷靜，又有力量的人類，是肯『費時』的男人。」勃拉克蓄積過去的經驗，完成新

167

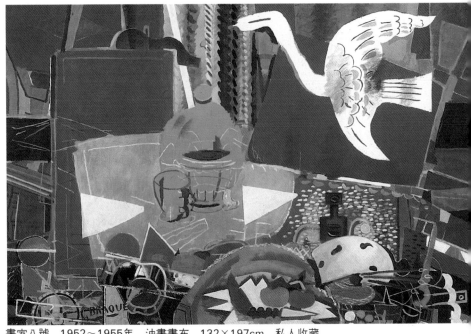

畫室八號　1952～1955年　油畫畫布　132×197cm　私人收藏

牡蠣　1949年　油畫畫布　33×41cm　法國麥克特基金會藏（右頁圖）

的作品。過去木紋的背景，如今成爲線條交織的格子，更是「庭院」的椅子，桌子的造型。線條、形式、色彩的相互關係及表現手法，已達藝術家的純熟境界。「畫室」系列更是傑作中的傑作。

　　一九四七年，勃拉克在麥克特畫廊舉行大型作品展，造成當時的諸多評論。一九五二年，出版《一九一七～一九四七年手記》，以例年來的手稿記錄，表達了他的思考，他的想法以及所鍾愛的世界，是瞭解勃拉克以及瞭解勃拉克作品的一重要工具書。

畫室、鳥、犁

　　一九四九年起，費時八年完成八幅「畫室」系列的大作品，同時另有以「鳥」爲題材的創作。最初的六件〈畫室〉完

圖見 162~166 頁

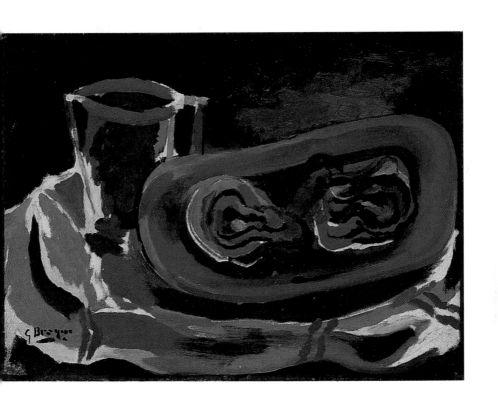

成於一九四九～一九五二年間，後二件完成於一九五二～一
九五六年，「鳥」系列則開始於一九五二年。「畫室」系列
是畫家內心世界，藝術境界的內側剖析，在勃拉克全部作品
中佔有「本質性」的地位，是半世紀的藝術與人生的心得。
他在他的手帖裡曾寫：「藝術與人生已合而爲一」。

　　「畫室」一直是過去以來勃拉克的世界，也是他的題
材，也出現在以前畫作的局部，如一九二〇年代的〈壁爐〉，
一九三〇年代的〈有黑色花瓶的畫室〉及〈畫家與模特兒〉，如
今將過去的創作整合，加上人生體驗，練達渾圓。

　　「畫室」系列，從Ⅰ到Ⅷ共八件，第一件發展自版畫的
壁飾，從Ⅰ到Ⅷ之間，構圖題材，線條色彩逐漸發展，也由
簡單進入複雜，「鳥」在這系列作品中是畫室的物體之一，
似乎是敍述著一個不可否認的事實：封鎖、寂靜的畫室世界

裡，鳥帶來一股動的力量，一席自由的寬廣空間，是畫家內
在無限世界的表達。那鳥的身體仔細分段，是立體派未來派
的風格，加上太陽光（或是月光）之中的色彩效果，透露著
活力。畫面在茶色、藍色的基調上，襯出黃與粉紅的交織效
果，作品有謎一般的驚人魅力。

　　〈畫室〉完成之際，勃拉克也完成約一半的「鳥」系列作
品（至死之時，勃拉克仍繼續發展著「鳥」系列）。這題材
的發想其實早起於一九二九年製作插畫時。勃拉克自己回
憶，他在一九一〇年就已畫過鳥，雖後來往靜物畫發展而未
再畫，但對鳥的興趣並未減低。一九三九年的版畫中表現過
鳥的題材，一九四三年〈有梯子的靜物〉裡也出現過。一九五
〇年代初期所畫的鳥，以展翅空間支配者的姿態出現。一九
五二年取材自羅浮宮亨利二世館的天花板的鳥，以這鳥開始
一系列的創作。勃拉克的原則是以單純的構圖描畫展翼的
鳥，黑白的對比色迴旋於色彩的三分背景中。單純之中，畫

圖見196頁

面具有重量感及想像力。一九五九年的〈飛翔之鳥〉，以線條
形式出現，與厚重的天空相對比，土色的色彩，粒狀的肌
理，顯示著地上站著的鳥與天上飛翔中的鳥的差異。一九五

圖見193頁

八年另一件實在優秀的作品〈樹葉中的鳥巢〉，畫著展開一翅
的鳥，以及細長的鳥蛋，勃拉克的「鳥」的作品中，不只畫
活鳥，死鳥也是登場的主角。一九五七年的〈死去的鳥〉，圓
圓的眼睛，下垂的頭、腳不動，失去活力的翅膀以及尾部羽
毛，加上黑色的構圖，透露著死亡的氣氛。

　　勃拉克的鳥有油畫也有雕刻，是藝術界少見新鮮的題
材，評論家說：「不是記號，也不是象徵，是事實與宿命的
本體，不只表達神話傳說裡的世界而已。」威斯特更嚴格地
說：「畢卡索的鳥是平和的、政治的鳥，似乎在它的翅膀上
寫著給人類的口號宣言，但勃拉克的鳥只是一隻快樂地飛著
的鳥而已。」

圖見188頁

　　最具代表性的〈完全飛翔〉。一九五六年首次發表的作品

表現著一隻猛力向上飛的鳥，畫面有雲有光的感覺。後來，
在畫面的左下角，圈出一個框，放入一隻飛鳥的構圖。大畫
中有小畫，結構特殊。

「畫室」與「鳥」系列之外，勃拉克以融合的技法（版
畫、雕刻、陶器）同時（不同於以往），也完成其他作品。
〈夜〉（一九五一年），如「畫室」系列的大畫，靈感來自於 圖見 173 頁
以前見過的神話。暗色的背景當中出現一個背上有高角的女
人，誇張浮大，〈艾亞斯〉則由變曲的線條畫出高貴的勇士，
是希臘那無限大的記號的表現。〈腳踏車〉是一九六一～一九 圖見 209 頁
六二年所作，如今看來是如化石般永遠美麗的祕密。其他還
有花、水槽等小品靜物畫，水槽的靜物畫裡呈現透過玻璃而
變形的魚。

海邊的風景畫亦繼續著，船、岩石、小石等，風景畫色
調較原來厚重強烈，似乎可見老畫家的悲觀。半世紀以來未
畫過的寬廣世界呈現眼前，沿著海岸的崖景，諾曼第的田野
等，完全異於畫室裡的封閉世界，喬治‧蘭龐說得實在高
明：「風、雲、稻子、海潮等一瞬間回到他的世界，這是田
野裡動著的東西，說是勃拉克的選擇，不如說長期以來在畫
室裡的隱居就是爲此目的。」（《魯波康雜誌》，1953 年）
相對於年輕時心中詠歎的是靜的物質，如今那寬廣空間的變

有帆船的海洋　1952年　油畫畫布
26×64.5cm　私人收藏（左頁圖）

夜　1951年　油畫畫布　162×73cm
法國麥克特基金會藏

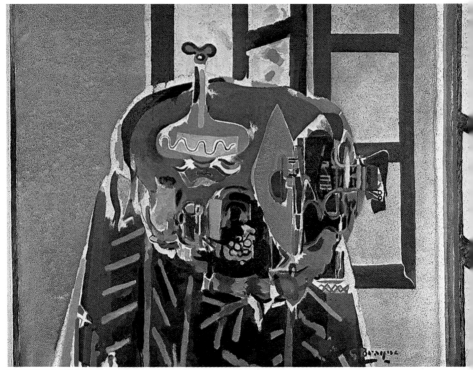

兩面窗　1952年　油畫畫布　97×120.5cm　紐約巴茲畫廊藏

化，〈割草機〉、〈菜種園〉，深刻表達動態的性質。旋渦狀的 圖見 210.191 頁
晴空，有風的天空，被風吹動的植物……非印象派，而是立
體派的寫實主義的延續，深刻地明顯主張物質主義。土地溫
暖的色彩，動的體貼的筆觸，「想在空中把我對物體的感觸
推進去的那份欲望。」也是以這份感覺，勃拉克堆疊出立體
生動的色感。

　　〈割草機〉犁車出現於畫面正前方，有風的夜晚，有光、
有影。犁車是當時的農具，偶而也出現在勃拉克的畫中，晚
年時跳出成爲主題，法蘭西斯、龐象認爲這樣的靜物畫，非
敍述性，而是一種象徵。一九六〇年的作品〈大犁車〉，在很 圖見 198 頁
大的比例的畫面上，勃拉克以畫刀堆上滿滿的鮮亮小色塊的
背景。一九六一年的小品畫作〈犁車〉，則如點描般小點的色

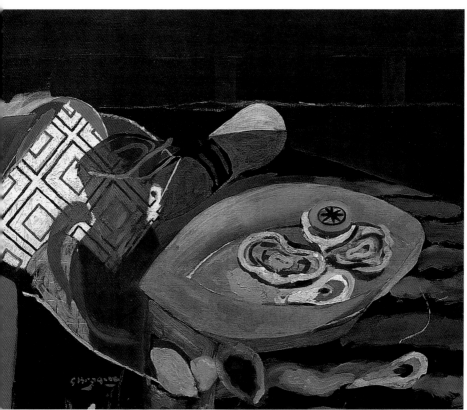

牡蠣　1954～1957年　油畫畫布　60×73cm　巴黎私人藏

彩散滿畫面，象徵著時間及物體。犁車則似乎就在這些花、雪及田地間等待著。從構圖及色彩上來說，都是印象深刻的作品。

　　一九六三年盛夏，勃拉克過世時最後遺作：素描畫的是犁車，而油畫畫的則是放有水果及花的圓桌一角。這些遺作似乎像是勃拉克對土地，對水果，對人間萬物的祝福。

　　打開勃拉克的世界，隱藏著時代萬象。勃拉克是謙虛的藝術家，他的作品，有批評性的，有直覺的，也有理性的訴求。但如同他所說的：「好的畫就是這樣。」「藝術是針對不安而創造的」。

人類需要翅膀飛向充滿希望的天空：
勃拉克訪問錄

與外界隔絕的世界

　　在法國諾曼第靠近迪普的瓦侖吉威爾地方，坐落著喬治・勃拉克的工作室，面積很大，屋頂很高，一個與外界隔絕的世界，超絕獨立──勃拉克的世界。站在這溫暖敞亮的畫室中，我好似置身一個發光的子宮裡。

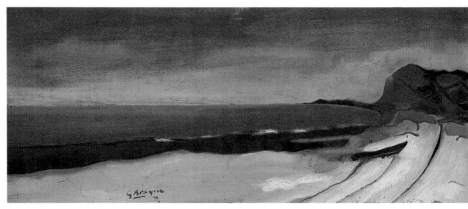

海濱　1952年　油畫畫布　25×65cm　巴黎麥克特畫廊藏

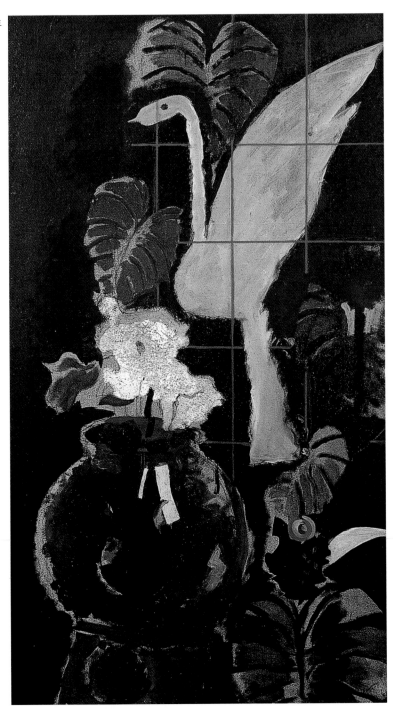

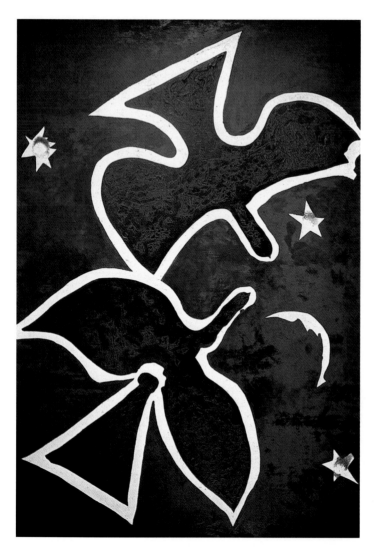

羅浮美術館天井畫習作
1953年　油畫畫布
115×90cm
巴黎麥克特畫廊藏

羅浮美術館天井畫
1952～1954年
油畫畫布
347×501cm

　　每一線陽光彷彿都被軟化、被節制了。窗戶不是透明玻璃，乳白的無光玻璃透出奇特的光暈。陽光的溫暖瀰漫室內，掩去北國固有的冷冽光線。牆壁和窗簾是白色的，地板覆著草蓆；每件東西都出於預先計劃，每處空間都有特定的功能，合力構成一個有條有理、適於創作的工作室，整潔而自然。

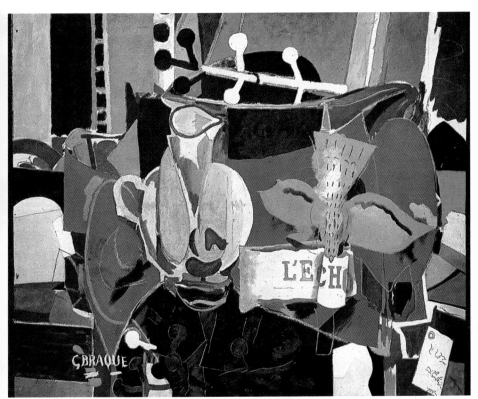

靜物　1953～1956年　油畫畫布　130×162cm　私人收藏

分區的工作室

　　勃拉克分工作室爲數區，像中世紀的奇蹟劇舞臺似的：
有雕塑區、素描水彩區、休閒區，以及最大的繪畫區。我看
到幾個畫架上有不同的幾幅畫在同時進行，它們看似工作室
的一部分，工作室又似畫作的一部分，二者渾然一體。

　　室內隨處掛著白紙剪成的平面圖象，經常在畫作上出
現。有一幅畫一隻大鳥，牆上便掛著同樣一隻白紙剪成的
鳥；換個地方，我又看到花的剪影。事實上，這裡到處都是
花，小小的，像室內所有有顏色的地方一樣；這些花束，和
他除了幾點紅之外幾乎一色灰的作品相得益彰，好像色彩對

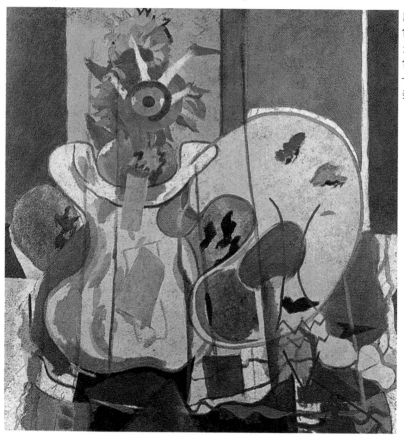

調色盤與花
1954～1955年
油畫畫布
123.5×116cm
卡拉卡斯現代
美術館藏

勃拉克的視覺刺激，是色體越小，強度越大。較大的花束都
是單色的，像乾玉米桿、乾薊花等，它們嚴密的結構和尖銳
的造型，可說就是勃拉克的靜物畫。

上帝創造的東西都可置換

勃拉克四周環境的點綴，常提供他視覺上的靈感。在巴
黎，他有橡膠樹、波里尼西亞盾牌、艾特魯斯肯人的雕刻；
在鄉間，他牆上掛著紅金交織的印地安大氈，四下散置著小
石頭、木塊、泛白的殘骨。戶外，有精心搜羅的海星、鵝卵
石和網子，自然協調；這份和諧，勃拉克常在畫作中引用、

窗簾　1954～1961cm　油畫畫布
162×72cm　巴黎私人藏

詮釋。於是，畫中的花束和罐子，染上了海邊才有的色調。他自己做的小鐵絲架上，放著幾件浮雕，令人想起早期的克利特島藝術。在他自己的雕刻作品旁，有個粉紅色的大螃蟹殼，上面是造化天工繪製的圖案，二者彼此呼應——「變形」是勃拉克處理自然界的基本原則，上帝創造的每件東西，都可供藝術家揀選、置換。

　　畫架後面，掛著幾張可移動的天然粗麻布和棕灰夾雜的編織。襯著這樣陰暗的背景，畫中的白色主調顯得格外突出。勃拉克說：「我要我的畫像打火石般堅硬，只要眼睛一觸，就火星四射。」

回歸人類共有的本性

　　他是個隨想隨說的思想家、哲學家：「儘量從多種不同角度去觀察事物，但不要用細工描摹。畫家要試著表達觸感，首先透過肌理，透過空間感。」然後又重複道：「但一定，一定要避免細工描摹。」

　　「我們必須回歸人性，而非個人。今天，自我展示的都是畫家。」勃拉克相信我們必須回歸人類所共有的本性，而非強調偶發的個別性。他的觀念植根於古典法國傳統，認為

鳥I──鳥II 1954年
油畫畫布 80×285cm
安德翁‧麥克特夫婦藏
（這是勃拉克爲麥克特
家中的拱門所作的裝飾
畫，畫中二隻鳥在空中
對峙著。）

人的自我是「可憎的」。

「我們不說塞尚才華橫溢，我們可以這樣說馬奈，但塞尚的偉大，在於他古典的約制，不表現個人。」

「我們必須抓住一件物體，將它提昇得非常非常高。」勃拉克說：「我們必須確立範疇，因爲我們需要訓練。但波納爾走的是另一條路，他像個作交響樂的，把一大塊畫布固定在牆上，不斷添加顏料，使它豐富起來。」

「繪畫有兩種，硬的和軟的，一種有確立範疇內的訓練，一種没有。繪畫非常困難，好畫要能解決所有空間、觸感和色彩上的難題，調和其間各種差異。」

有光線就有繪畫

勃拉克有時會思索著爲什麼某些地區──甚至法國境内──會没有繪畫發生：「世上的地方有石頭就有雕刻，有光線就有繪畫，這實在很奇妙。」

勃拉克作畫的準備工作很嚴謹。他先用鉛筆墨水在裁好的方形紙上作速寫，然後以膠彩畫底稿，有時並用紙剪出主要的形象。他創作過程很慢，不時放下這幅畫，去經營另一幅，然後再回到原先這一幅，用白粉筆在油彩上塗寫。他作

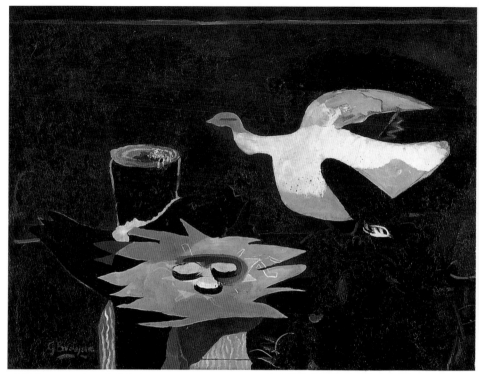

鳥與巢　1955年　油畫畫布　130.5×173.5cm　巴黎龐畢度國家藝術文化中心藏

畫時距畫布很近；稍後，他坐下，放鬆，看看畫架上的作品，和一段距離外他正在畫的實物。單純的物件，因為他的專注和靜觀，有了另一層意義，不再是平凡俗見。「畫者對使用的素材和自己，要有一份忠誠，繪畫才不會墮落衰頹。」

勃拉克的繪畫技術是深奧而又實際的；從他喜歡自己做東西，像漆工一樣調配、研究所用的媒材，我們可以感受到這點。

許多小地方都是畫者本性的流露，像工作室的規畫，精心琢磨的工作檯高度。上方用淺棕色紙製成的天窗，非常獨特，阻窒了作畫處的光線。他用波狀硬紙板放筆——每個凹

〈鳥與巢〉草圖　22×34.5cm

槽都有很多管筆梗。放調色板的架子用粗糙的樹幹製成，上
面還留著樹皮和菁苔，用鐵條支撐著。別緻的中央主架分許
多層，上面放著不同的調色板，每塊都有自成體系的色調。
勃拉克愛用木頭和鐵做東西；他覺得自己動手去做，了解兩
塊木頭榫眼如何接合，對藝術創作的結構非常重要。兩個畫
架之間，立著他另一件實用的小發明———一個教堂常見的誦
經臺，上面放著速寫簿，以便隨時翻閱引用，激發靈感。各
種創作上需要的工具，皆觸手可及，十分方便。畫架上掛著
空蕃茄罐或廢棄的罐子，裡面盛著為畫面各主要色調所調配
的顏料。這樣一來，工作不會讓調色打斷，而有了更高的持
續性。他有很多乾淨的畫筆，像花束似的一把把插在陶罐
裡。

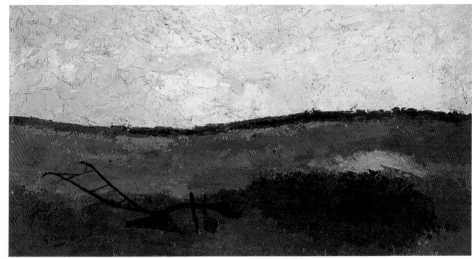

有犁的風景　1955年　油畫畫布　34×64cm　巴黎麥克特畫廊藏

生命圍繞著他

　　勃拉克身上不見一絲大藝術家的派頭，而像個講實效的技工一樣有股現代的優雅氣度，敢於運用任何方式或媒介。他活在現代，隨著時下的藝術潮流前進。他巴黎的工作室是偉大的現代建築家培瑞（Auguste Perret）為他建造的，在鄉間，他在一幅法國素人畫旁邊，放了一張依姆（Eames）設計的扶手椅。

　　勃拉克是藝術界的「大亨」，將藝術家的物質生活提升至最高境界。他工作室的構思恢宏崇偉，像文藝復興時代皇族的宮室，但空曠、整潔而清純，外表樸實無華，但又無處不洋溢著豐盈富麗；這份豐盈富麗，在生活安祥的氣氛裡，在開闊、靜謐而便利的環境中。生命似乎圍繞著他，每樣東西都為幫助他工作而存在。他已解決了藝術創作物質方面的問題。

　　七十八歲的勃拉克頭髮全白，看起來比實際年輕許多，淺棕色的眼睛盪漾著豐厚的人性和深入的洞察力。他觀察、

風景　1955～1956年　油畫畫布　20×73cm　私人收藏

評估你、你的四周、你的行動，然後墜入沈思。他很靜，好像活在全然屬於自己的世界裡。冷靜的外表，又暗示他是不斷控制、陶冶自己性情的人。但乍現的一抹微笑，敏感修長的手指迅速一動，又流露出内在的溫情與幽默。

度過二十世紀藝術種種刺激的掙扎

　　他鄉下的房子距工作室約五十碼遠，建於一九三一年，是低矮的傳統諾曼第式農舍。工作坊是現代式建築，但居室平易親切，兩者的差異令人深思玩味。家居客廳的牆壁是深深淺淺溫暖的橘黃色，掛著銅的銀的盤子、叉子、湯匙和古式的鍛鐵器物，家具用黑木製成。低色調的房子，卻有强烈光線從垂著鮮黃窗簾的小窗射進來，銀器、鐵器、雕刻、水果和精心安置的花束，繽紛耀眼的色彩上，閃動著一層微光。屋裡又到處是花，他太太插的，型式大膽而出人意表。他與瑪西兒‧拉普瑞結婚已將近五十年，兩人攜手度過二十世紀藝術種種刺激的掙扎。

　　勃拉克太太進來了，瘦小嚴肅，但一雙藍眼睛異常溫柔敏銳。簡單俏麗的帽子下，這雙眼睛和彎翹的嘴角流露著聰明與機智。她深爲親友所喜愛，她有無數有趣的小故事説給他們聽。音樂在她生命中扮演著重要一角，她最喜歡巴哈、韋瓦第、莫札特和波特互德，勃拉克也是。此外，她還擁有

完全飛翔　1956〜1961年　油畫畫布　114.5×170.5cm　國立巴黎現代美術館藏

名家艾瑞克‧沙堤的鋼琴。

講究生活情趣

　　屋前草地上豎著一個小蓬，屋裡的人拿來了一些餅乾，這又是勃拉克生活講究情趣的一面——餅乾還是溫熱的。我們喝著他最喜愛的白葡萄酒，芳醇輕靈，即使在午日的陽光下飲來，也輕鬆無礙。

　　他堅持我去看看當地的教堂和海軍公墓。那是棟十二世紀的小型建築，坐落在俯瞰法國北部海岸的懸崖上。臥著百餘座墳、豎著百餘支十字架的墓園，與勃拉克畫作的色調非常調和。教堂是灰的，十字架是白色大理石；裡面的彩色玻璃窗，外面的黑色鍛鐵和各種天然花、人造花，添上幾抹鮮明的色彩。北方一片散布著鵝卵石的鐵灰海岸上，籠罩著懸

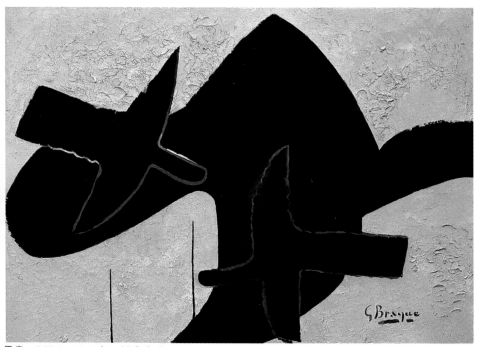

黑鳥　1956~1957年　油畫畫布　129×181cm　巴黎麥克特畫廊藏

崖投下的陰影，造成勃拉克海景畫中的黑色主調。我意會到
勃拉克已將四周的山林丘壑納入胸中。

　　諾曼第鄉野能給人源源不絕、各種各樣的靈感，因爲它
絕少平坦單調的景觀。他家周圍的灌木叢、溪谷、樹林，以
及蜿蜒的小路和路旁的小屋，都與海邊高聳的峭壁、海水的
顏色、遠方海岸朦朧的水霧形成對比。鵝卵石、海草、貝
殼、螃蟹，有別於富庶的諾曼第鄉間的牛隻、草地、小鳥和
果樹。這一切，都不斷刺激著一個畫者的心靈和眼睛。

生活是一連串超越時間的恬靜

　　在這裡，生活是一連串超越時間的恬靜，是我們的文明
一直忽略了的一個層面。這兒的旅館裡，仍然可以吃到剛剛
捉起、泛著粉紅的鮮蝦，令人憶及普洛斯特（Proust）時

代，巴黎人穿著藍運動衫、法蘭絨白運動褲來此度假的情景。沒有人要「儘快」的享受，要匆匆促促擠出生命中最後一滴甘美。

勃拉克在遠離鄉野的巴黎市街——蒙蘇里公園附近的杜尼爾街，另闢了一處靜謐的天地。這陡峭短促的死巷子，有粗獷的鵝卵石和小花園，不像在一國之都，反有小城的寧靜。

勃拉克寬敞的房子，正面是米黃色磚牆，裝飾著黑的鐵門鐵窗，正符合他對濃鬱的棕與華麗的黑的偏愛。在十分現代的大窗前，長著一排排巨大的太陽花。室內入口處灰白的牆，似乎會隨鋪著灰地毯的樓梯的大幅度彎曲，冉冉迴旋上升。一如與勃拉克有關聯的事事物物一樣，室內裝潢的微妙、地毯的厚實，立刻給人一種有節制的奢華感。

就像在瓦侖吉威爾鄉間一樣，這居室看起來有法蘭德斯式的親切和豐盈。底樓出了入口，客廳連著餐廳，擺設著黑木家具和暗沈的編織物。但勃拉克的繪畫，才是這兩個房間的主體，其中有些是他最早期的作品，掛在那裡好像使畫者能一目了然自己一生的演變。

調和了互相衝突的現實

整個頂樓都是他的工作室，像大教堂的中央主堂一樣，象徵性地據於他日夜所居的頂端，高高在上。工作室好似他家的頭部，一定得登上這個頂峯，才能開始工作。一如在瓦侖吉威爾，這裡的光線也因一系列設計複雜的白窗簾，變為勃拉克個人式的照明。我一直覺得光線被軟化、變柔和了，好像受到抑制緘默下來。在這靜默的光暈裡，物與物不再對立，它們喪失了自我的特性，融入周圍的環境。勃拉克龔斷視覺感官，創造一個獨一無二的世界；物與物之間的空氣、空間，有了實體的物質存在，房內的一切似乎都合而為一，彼此交換內在的物質——現實性被蓄意削弱了。一如科學家

菜種園　1956～1957年　油畫畫布　20×65cm　私人收藏

必須稀釋濃稠的物質，才能更深入地研究了解，勃拉克也調和相衝突的現實，以便與之共存，深入了解。這種擷取的過程——利用光線吸收、消化物象——使勃拉克筆下的現實世界，富有神祕色彩。植物生命的奇蹟，源於光線化爲能量；也許，光合作用就是勃拉克創作過程的表徵。首先，操縱的光線導致了緩慢深刻的融合，然後，靈感就像植物的葉綠素一般，引發生長和延伸。繪畫本身是一種還原行爲，而光，就是推動創作還原的能量。

藝術不只是匆匆記錄下的靈感

　　勃拉克坐在辦公室一角的一張低矮的睡椅上，四周放著枕頭，牆壁上掛著粗糙的非洲織蓆。在這安適的小窩裡，背著光，臉上覆著陰影，他可以休息，觀看自己的作品；一頭柔軟微捲的白髮，像一輪閃耀的光環。自從臥病以來，他發覺坐在非常矮的椅子上，面對著不超過椅高的小畫架工作，能幫助他呼吸。一大片地板上，沒有一件家具，卻因放了許多他的小畫，顯得出奇的生動活潑，從低矮的睡椅望去，令人有逐漸後退的感覺，好像旅客瞥見飛逝的景物一般。

耕地　1956～1957年　油畫畫布　27×44cm　巴黎私人藏

　　這些畫大都是海景，散置在他四周像小型的舞臺背景
上，讓眼睛徜徉於他所熱愛、在巴黎工作時卻不能擁有的大
自然。「當我嚮往瓦侖吉威爾，我就畫明信片，畫海景。」
他微笑著說。在精心安置的小畫之間，有舊報紙覆著地板，
上面放著瓶罐、破布、畫筆、畫刀、畫板等畫家的各種行
頭。對他來說，藝術不只是匆匆記錄下的靈感；它好比儀
式，執行的實際過程，更賦予藝術品另一層意義。

探討另一層面的眞實

　　當勃拉克的藝術已能卓越地刻畫一切可預期的、可知的
情境，他便更進一步，超越可觸知的安全地帶，在作畫過程
中創造一種新的官能刺激——一種精神性的官能刺激。勃拉
克的偉大，在於他能在看得見的領域之外，探討另一層面的
真實。當他離開光線的保護，一切不可知的就開始了。他並
不害怕黑夜；他畫中一再出現的深不見底的黑，不是陰影，

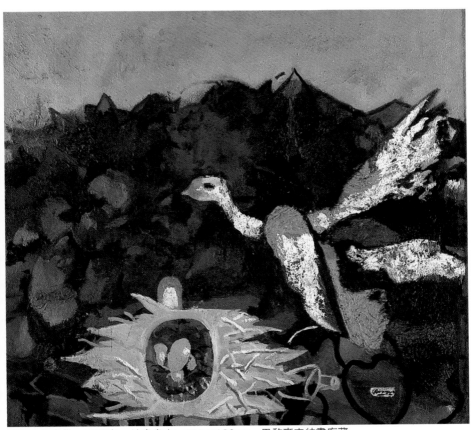

樹葉中的鳥巢　1958年　油畫畫布　114×132cm　巴黎麥克特畫廊藏

　　而是信號，警告我們浮面之下隱藏著奧祕。這些信號證明他繪畫基礎之堅穩，也證明他體會到紮實的藝術必須深入，發掘未曾有人知曉、探測過的世界中潛藏的一分安寧。

　　我和勃拉克談過許多次，就畫家來說，他對藝術的見解多而表達清晰。「與大自然的接觸，造就了一幅幅的畫。繪畫是冥想，是思考，因爲畫是畫在腦海裡的。你必須反芻，必須回歸，繪畫本是一種還原。」

大自然對我全無操縱力

　　「光是個微妙的東西，有人把光的效果和光本身混爲一

海濱　1958年　油畫畫布　31×65cm　私人收藏

談，但對畫家來說，光只有一個目的——那就是清楚界定物像，但不是要畫者依樣複製光的效果。」

「再說為畫的內容所作的準備。假如我要畫龍蝦，我想弄清楚的是牠究竟有六隻腳還是四隻腳。人的視覺記憶很奇妙，我並不知道龍蝦究竟有幾隻腳，但當我就記憶作畫時，卻發現了正確的數目。我發覺對物象的記憶給了我正確的數目。大自然是永恆不變的，因此與它的接觸亦顯重要。」

我問大自然是否對他有種控制力，約束力，他回答說：「大自然對我的影響實際上是全無操縱力的。我意會到一件事，那就是我一生從未有過任何權威來牽制，說來奇怪，但這是真的。」

繪畫是一種需要

我問勃拉克他作畫是否不必先決定如何下筆，他說：「不必，我的畫不是預先想好的。那是一種需要，其中沒有

風景　1959年　油畫畫布　21×73cm　巴黎麥克特畫廊藏

意志的成份。如果説是意志的促使，那酒鬼就可作爲最高意志力的代表了。但那不是意志力。就像酒鬼早上拿起他的小酒杯一樣，我很自然地拿起我的畫筆，根本沒有意識到在做什麼。我有點醉了，這其中沒有意志的存在，而是一種深切的需要，像飢餓一樣。」

「但你立體派時期的作品，曾嘗試將自然納入一個有秩序的系統。」

「是的，那時的確有一個統御全局的理念，理念要刻意經營，意志便插入一腳。但也因爲如此，我那時期的作品都沒有簽名；正確地説，它們其實不是我的作品，只是我的想法，但我一直想追求更深一層的東西。」

稍後，我們談到色彩，勃拉克説：「這很複雜。我覺得色彩不應該、也不一定附屬於物體。作畫時，你若發現橘子是黃的，這黃色除了橘子之外，放在別處也一樣妥當，毫無瑕疵。我做拚貼就是由於色彩，拚貼裡色彩與物體是完全分離的。」

藝術家和題材結合便造就了畫

另有一次勃拉克告訴我：「我不相信任何單一的事物。我不相信這個，或這個（他摸著小桌上的一件東西）。我不

195

飛翔之鳥　1959年
油畫畫布　72×162cm
肯德·勞倫斯收藏

相信事物本身，我只相信它們彼此的關係、它們所在的環
境，環境賦予事物真實性。禪宗說：『真實非物，而是物之
爲物這件事實。』這是一把裁紙刀，但我如果把它當鞋拔來
用，它就變成鞋拔了。事物要存在，則必先與你、或與彼此
發生關係。」

　　「我的看法是使物體擷取環境、情況所賦予的生命，讓
環境爲它們盡一分力。有一次我向一位年輕詩人解說這個觀
點，他說：「我不太懂。」我告訴他：「你會懂的。有一次
我開的車煞車不太靈，車在一個小山頂上停住，我嚇壞了，
便四下尋找可以防止車滑衝下去的東西。我看到一些石頭，
便拿起一塊充作輪障。從石頭變爲輪障，這是個詩般奇妙的
轉化。我將石塊放回原處，自行離開，它便不再存在。別人

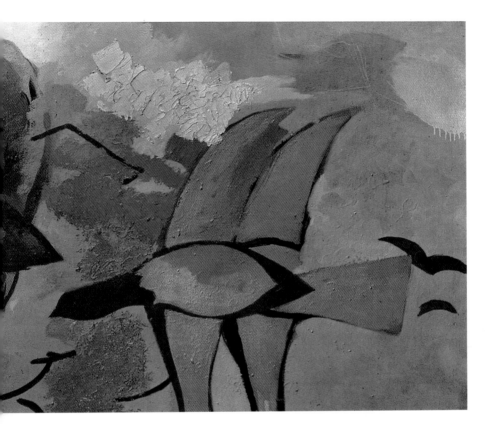

以後要將它變成什麼，它就成什麼，只是我不知道罷了。」

「一切事物皆由關係而來。男女關係造就了孩子的生命，藝術家和題材也是一樣，兩者結合便造就了畫，但沒有人要看藝術家或題材，它們都不重要，重要的是兩者發生關係後產生的畫。」

「說來奇怪，就像莫內，他起初對外物是非常敏感的，畫的畫像中母親遠甚於像父親。人們看他早期的畫說：『懸崖上的雲氣多美啊！』之類的話，對我來說，這就是母性的一面。但後來他開始畫大教堂，人們便說：『他畫得多好，眼睛多麼犀利啊！』這裡流露的是父親的一面。」

深入和接納導致生命

「在男女關係中，兩者結合的意義相當於真理，而有趣

大犁車　1960年　油畫畫布　85×195cm　巴黎麥克特畫廊藏

的是這種交合誕生了什麼。深入和接納導致生命，大自然的
一切都如此，無一能出此定律。我剛才說莫內，就是這個意
思。他早期的作品顯得女性而善感，那時是母親當權；母親
──是我對大自然的稱呼。」

「藝術家的理念在作品中占有什麼樣的份量？」我問勃
拉克。

他答道：「我曾寫說：『當理念消失，畫作就完成了。』
作品的理念，就像造巨型船隻所用的活動船架一樣，船建好

後，飄浮起來，船架便成為廢物，被人遺忘。繪畫作品的理念也是這樣。你用理念去經營，去引導，當你的畫夠力、夠結實，它便自行發展；它已飄浮起來，不再需要理念去支撐，像船一樣擺脫束縛，展開自己的生命。

藝術家的目標在引發人思索

完成的畫真正保有的，不是理念，而是從觀衆和畫作的關係，兩者合力造成的東西。觀者每看到一件東西，便使它

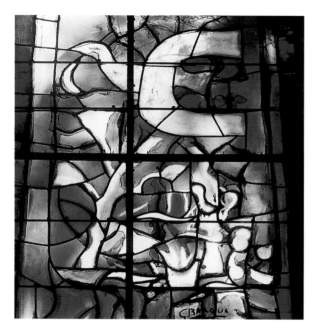

成為自己的；他將自己的欲望、自己的需要加諸於它，使它
變成全然不同的另一件東西。觀者的想像力，使藝術家對作
品的控制蕩然無存；但反過來說，這也就是美之所在。

　　藝術家的目標，不該是去說服人，而是要引發人去思
索。我不要求他們有什麼確切的見解，但只要我的畫能使他
們思考，去想一下，就非常好了。我的生命進入畫中，看畫
的人也是一樣；對他來說，唯一重要的是他自己在畫的觸發
下會生出什麼；他生命的泉源盡在於此。」

藝術觸及我們的靈魂

　　討論至此，他說：「不要說理，我們必須活在現實裡。
我們這個時代，人們一心專注科學，迷迷糊糊想將一切事物
歸結於科學。當然科學是件好東西，但它不能超越理性；而
藝術，卻得超越理性才能開始。其次，藝術觸及我們的靈
魂，科學卻只訴諸理性。畢竟，我們需要更多更多的藝術去

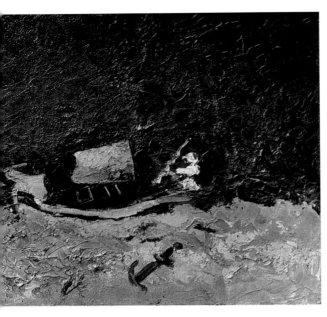

重新發現真理。」

　　「哲學家混淆了人性。他們一直尋求定義，但事實上根本沒有定義。快樂，像許多事物一樣，一旦給套上一個定義，馬上就不存在了。快樂始於不可知事物的發生。快樂不是預許的東西，它是存在本身。」

　　勃拉克忽然問我有沒有注意到樓下餐廳裡他祖母的肖像，「那是我最早的油畫之一，那時剛受完軍訓，才二十歲。」

　　我說即使在那時候，他的畫已流露出幾許根深蒂固的特徵。他說：「不錯，我的頭髮白了，但別人仍認得出我；我的畫變白了，但別人仍知道是我的。」

　　「我有時覺得我的畫不是我畫的，乍看之下，覺得和自己毫無牽繫，真好像就是別人畫的。但當我集中心神，就看出很多來了。我認出自己特有的筆法，那是我風格的表徵。人的風格，可說是一種無能──沒有辦法以別的方式去做。

藍色水槽　1960～1962年　油畫畫布　76×106cm　巴黎露易絲畫廊藏

其中的關鍵在於身體，你的身體構造實際上決定了你作畫的筆觸，一如決定你書寫時的字迹。」

「尤其是我畫中的構圖，」他向我指出：「主要的大線條總是落在同樣的地方。說來奇怪，但畫者投注內心世界的畫面布局，實際上是預先界定的。」

「這純是出於直覺，我從沒想要局限自己，囿於種種原則，我接納自己真正體會到的。」

想去體驗萬物的生命

「藝術家的個性如果是在不知不覺中流露出來，是很好的，但絕不能刻意去挖掘。任何事物一旦變得刻意不自然，就危險了。」

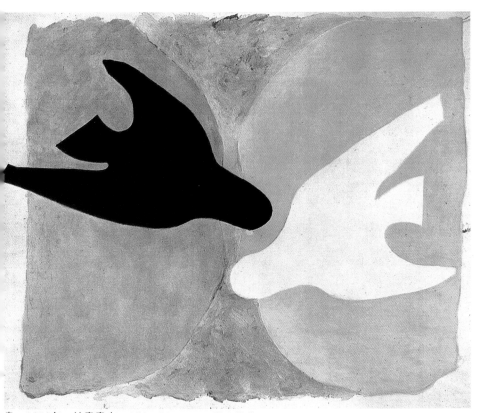

鳥　1960年　油畫畫布　134×167.5cm　私人收藏

「當藝術家開始意識到自己的才華，他便危險了。我很怕才華，因爲它來自學習，如果一再不斷地引用，變得垂手可得，往往使人對許多事物不再敏感。人應該超越才華，更上層樓。」

「事實上，這對才華之外的東西的尋求，就是我們這時代的標誌，和十六、十七世紀的風氣恰恰相反。在文藝復興時期，畫家只做他們知道如何做的事，他們大量觀察揣摩，但從不做他們不知如何做的事；他們沒有超越自己才華的局限。但我們這時代，從塞尚開始，就不能只靠才華了，這裡另有一個層面，不妨說是壯烈的、英雄式的。就我的看法，沒有人比得上終生大膽嘗試、尋求自我的塞尚。」

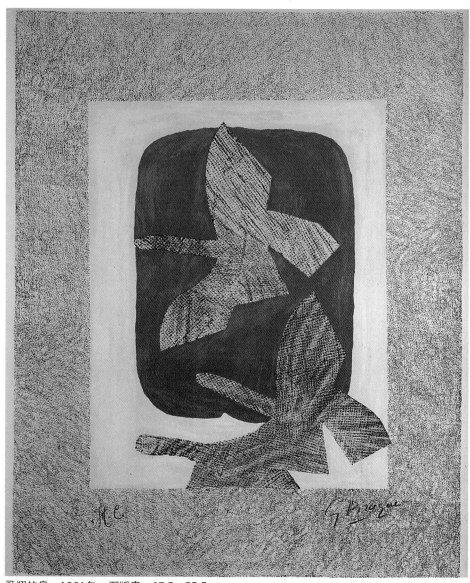

飛翔的鳥　1961年　石版畫　67.5×55.5cm

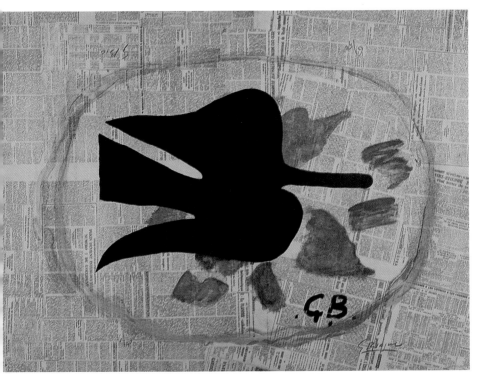

樹葉中的鳥　1961年　石版畫　80.5×105cm　巴黎麥克特畫廊藏

「我一直想實際去體驗萬物的生命，而非只是刻畫它
們。一位日本畫家曾説：『要畫一件東西，必先深入了解
它。』」

「文藝復興時期的畫家畫他們看到的東西，但我覺得那
不夠，必須更深入地畫出畫者的感受。當我雕塑一匹馬，做
到腿那部分的時候，我抬起我自己的腿。我的看法是，文藝
復興時期大師們刻畫事物，但沒有親身去體會。這就是爲什
麼文藝復興時期的作品看起來富戲劇性。畫家將構圖和舞臺
設計混爲一談，以爲作畫是導演歌劇或舞臺劇。但對塞尚來
説，構圖安排確實只是繪畫，是思想的產物。」

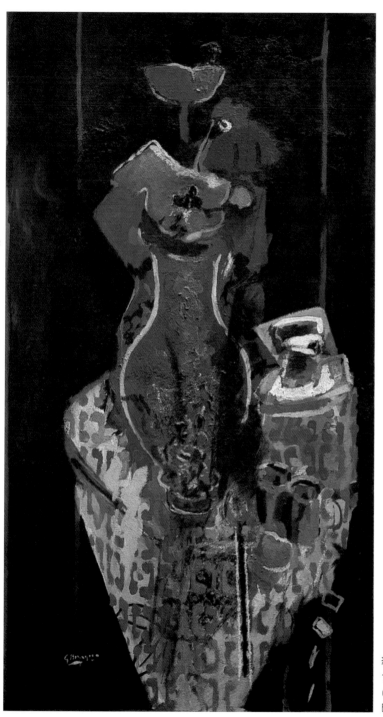

犁車 1961年
油畫畫布
19.5×33.5cm
私人收藏（右頁圖）

紅藍桌布上的瓶花
1961年　油畫畫布
60.5×33cm
巴黎麥克特畫廊藏

藝術對生活的重要性

　　當問及他的藝術是否也烙有我們這時代的標誌，勃拉克說：「我從未嘗試去追溯它，也從未嘗試去明確地下定義。你若嘗試給一件事物下定義，那你是用自己對它的看法去取代它，而這樣通常有錯誤。我的藝術只是訴說我自己的話。」

　　然而，他肯定環境下意識裡對藝術創作的影響。「有一次一個年輕畫家向我談起他對原創性的追求，我告訴他：『你可能獨特而有創意，但你更是一個二十世紀的畫家，一旦你感受到時代對你的影響，你就不會再為原創性憂慮了。』其次，環繞著藝術家生活的小事物、花啦、樹啦，也都非常重要。但這些影響很難界定，因為──這或許和一般人想的相反──環境其實不會直接產生作用，影響得經過一段長時間才會顯露出來。而且，你若將來自不同國家的畫並排放在一起，個自原來環境的影響就很明顯了。』」

　　「我想寫點東西，談藝術對生活的重要、它的影響力。

人們簡直想像不出藝術所佔的地位，以及它對那些甚至與繪畫似乎很遙遠的事物所具有的影響。如今你看見海灘上那麼多人游泳，這得歸功於印象派畫家，是他們掀起了戶外生活的狂熱；這是千真萬確的事。你如果看看鼓吹觀光事業的鐵路海報，就會發現其中許多是印象派的，我可以舉出許多像這樣大規模影響的例子。」

「一九一四年時，我得知陸軍運用我立體派繪畫的原理作軍事偽裝，覺得非常高興。『立體主義和軍事偽裝！』我有一次這樣告訴某人，他說不過是巧合罷了，『不，不，』我說：『你錯了，立體派之前是印象派，那時軍隊就用淺藍的制服、天藍大氣式的軍事偽裝。』」

他轉頭環視四周堆疊的繪畫作品，輕輕說：「它們放滿了工作室，占去這麼多空間，我真的需要另一個工作室了。」聽到這位老畫家渴盼更多的空間去填塞，令人不禁感動。「我現在越畫越大，我想把這棟房子再加一層樓。」

精練地表達奧祕境界

當勃拉克從這一片繁雜中站起身來，高挑的身形予人一種新而巨大的感受，和他壓縮在一塊塊小畫布上小人國式的大自然縮影，形成對照。這些小畫基本上只是習作；高懸在工作室四周牆壁上的完成的大幅油畫，是他的飛鳥連作，其中沒有特定的鳥，而是種種不同印象形成的綜合意象。

勃拉克說：「鳥這主題始於三十年代，瓦侖吉威爾的海鷗和大烏鴉對我的影響很大。卡瑪克禁獵區的鳥也是，那裡有些非比尋常的鳥，就在黑牛羣當中。你可以看見紅鷺鷥、火鶴和蒼鷺——一種不凡的鳥，飛翔起來很美。」

這裡最大的一幅畫，像幅巨大的聖像懸在安排得莊嚴宏偉的羣畫中央，畫裡一隻巨鳥在巢上翔翔。灰白的鳥，背景

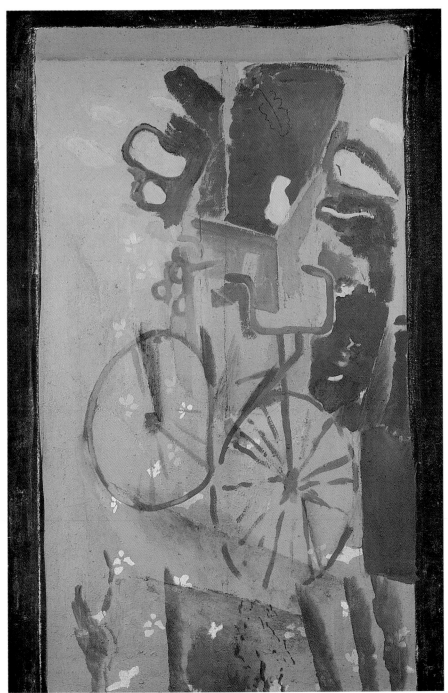

腳踏車　1961～1962年　油畫畫布　147.5×99cm　巴黎露易絲畫廊藏

割車機
1961～1963年
油畫畫布
120×176cm
國立巴黎現代
美術館藏

是陰暗的褐與黑，除此沒有其他顏色，陰沈悲劇的氣氛，全
憑點點滴滴微妙得令人難以置信的色彩、肌理變化，得以消
解。這縈繞難忘的意象，緊緊抓住我的視線。

　　勃拉克坐著默默注視自己的創作，然後說：「它超越繪

畫，繪畫不只是裝飾，不只是組合，但這一向人們都太強調
美學了。」

　　鳥的本身薄塗成白和灰，襯著顏料豐厚、色彩濃鬱的背
景，更顯得虛無飄渺，好像勃拉克要強調藝術的物質層面之

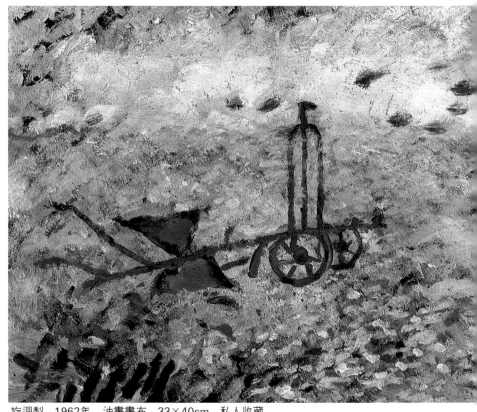

旋迴犁　1962年　油畫畫布　33×40cm　私人收藏

外，還有些無法測知的東西。爲表達這個觀念，他在意義最深的主題部分只用最少的物質、最少的顏料。表達的精簡、方式的收斂，顯示畫者藉著鳥，邁向他藝術的核心，好像甚至不敢用最輕柔的筆觸去觸碰表面；因爲在這物質轉化爲理念的領域裡，奧祕從焉而生。

快樂始於無知的心境

「這奧祕是不能言傳的」勃拉克告訴我：「它超越任何語言文字，是一種不可名狀的感覺的流露。」

峭壁　1960～1961年　油畫　18×48cm　國立巴黎現代美術館藏

　　「藝術走向空、虛無的狀態。對我來說，完美就是一種不存在，是語言文字皆失去價值的境界。當一件事物臻於完美，我們不說它是好是壞。」

　　「和諧就是那種『予欲無言』的狀態，是一種喜悅。言語毫無價值，言語破壞一切。」

　　看著鳥，我領略到勃拉克的話：快樂始於無知的心境。他告訴我：「鳥──是我一切藝術的總合，它不只是繪畫。」這幅〈大鳥〉，勃拉克是不賣的，他甚至不願與它分離片刻，「我到瓦侖吉威爾去的時候，都帶著它一起。」

　　「它有種催眠的力量。」我說。

　　勃拉克馬上接道：「這就對了，好像令人聽見鼓翅的聲音。」

　　柏拉圖想像中的靈魂是有翅膀的──「當靈魂……臻於完美，羽翼完全，便舉翅高翔。」兩千三百年後的今天，勃拉克透過冥思，成功地將哲學家的想像，化作視覺意象。在空間中振翅飛翔，是勃拉克晚期的表現重心。

人類需要翅膀飛向充滿希望的天空

　　鳥是飛翔的象徵。詩歌、宗教、神話、傳說中，不乏以舉翅高飛作為超自然力的象徵，束縛於地面的人類，需要翅膀飛向充滿希望的天空。

　　內心世界有時無法言傳。對勃拉克這樣的畫家兼詩人來說，有些情緒、心境不能確切傳達出來，藝術家只能提示、暗示，竭盡所能地描繪那難以表達的情緒的本質，使觀者猜測到隱藏的寓意。這暗示與猜測，像兩種直覺的接觸，就是無形的藝術語言。當藝術精確地將觀者的心靈導入作者的神祕世界，而能不落言詮、不假形迹地傳達訊息，便達到了真與美的極致。觀者對作者的了解能不僅止於眼睛所見，是偉大藝術家掌握溝通靈魂的語言的實證。我們一生中，周圍盡是說不出的、聽不見的、看不到的，但只有藝術家和神祕主義者才能觸及這深不可測的寶藏。偉大的藝術創作，必有蛛絲馬迹顯示作者在探討俗常現實之外更高的真實。知道這層真實的存在的人很少；經由藝術家的獻禮，在面對它時能認出它的人更少。

　　勃拉克飛鳥連作的主題，是孤寂。這創造力旺盛的藝術家意識到自己的孤寂，幾乎沒有人聽見他用文字、聲音發出的吶喊，幾乎沒有人看見他的形象。他是一個囚犯，禁錮於那些眼不見、耳不聞的人們生活的俗常現實中。但在他的牢籠中，透過帶來希望的一線隙縫，他窺見一小片光和天，他的心靈從而飛昇。他將懷抱著不變的信念，孤單地活下去，深信人們終將聽到他的吶喊，了解他的作品，激賞他創作中流露的對生命的熱愛。

　　勃拉克筆下黑褐的牢獄中，孤寂的鳥凝止地飛翔，負載著永恆的、不變的訊息，傳遞著迫切的愛激起的一聲吶喊。這吶喊，是藝術家與永生神明靈交的媒介。畫之於勃拉克，

杯與蘋果　1962年　油畫畫布
24×16cm 私人收藏

一如詩之於雪萊——「詩，救贖人性中偶發的神性免於腐朽。」

當物質世界消失，不可知的一切就開始了——人的信仰於是誕生。信仰，是未道出的言語，是進入「超越繪畫」的線索。現在一切都明白了——飛翔的白鳥，一如聖靈的白鴿，象徵著人類最純潔的渴望，人類透過無聲的祈禱淨化心靈的永恆希望。

勃拉克版畫、雕塑等作品欣賞

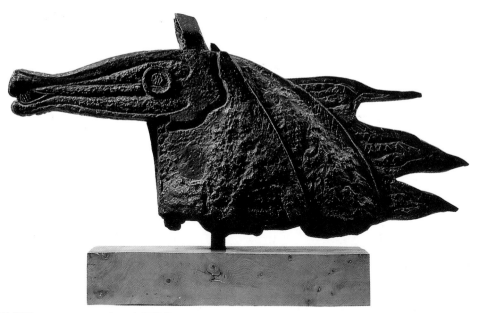

壯馬頭　1942〜1943年　靑銅雕塑　42×91×18.5cm　克勞德・勞倫斯夫婦收藏

工作與生活　1939〜1955年　靑銅雕塑　26×45.5×21cm　巴黎麥克特畫廊藏

亞典娜　1931年　油畫畫布　39×33cm　巴黎私人藏

群像　1931年　黑石膏版刻　186×130cm　私人收藏

神譜；艾荷與戴密　1932年　版畫　36.8×29.9cm

神譜；艾西歐多與慕莎　1932年　版畫
53×38cm（勃拉克於1932年爲《神譜》
作了一系列六張插畫，畫中的字母
爲希臘文。）

神譜；朶莉絲　1932年　版畫
36.8×29.7cm

神譜；嘉亞　1932年　版畫
37.6×29.9cm

神譜；亞荷德密　1932年　版畫
36.6×29.7cm

神譜　1932年　版畫　36.6×29.7cm

女子頭像　1951年　彩色石版畫
22.5×17cm

海勒　1948年　彩色石版畫
65×50cm（左圖）

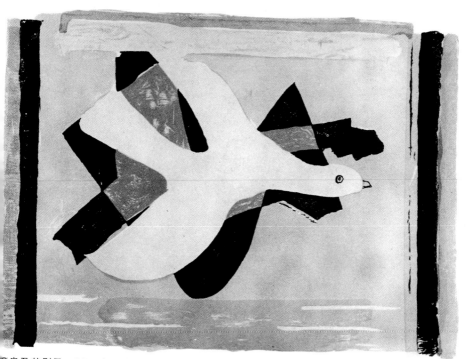

飛鳥及其影子　1959年　彩色石版畫　59×85cm

勃拉克年譜

勃拉克　1908年攝

一八八二　五月十三日生於法國亞嘉杜伊・修塞尼。父親夏
　　　　　爾・勃拉克是建築裝潢業者。母親爲奧吉絲汀・
　　　　　喬亞內。（一八八一年畢卡索出生，包曲尼出
　　　　　生）

一八九〇　八歲。全家移居勒阿弗爾。勃拉克少年時期均在
　　　　　此地平凡度過。

一八九三　十一歲。進入勒阿弗爾的里塞中學。

一八九七　十五歲。進入勒阿弗爾市立美術學校夜間部。認
　　　　　識畫友勞爾・杜菲與奧頓・佛利埃斯。勃拉克自
　　　　　述：「我具有對繪畫良好又敏感的環境。父親是
　　　　　建築裝潢業者，閒暇時喜愛作畫。我出生的地方
　　　　　亞嘉杜伊是印象派畫家們常去寫生作畫之處。少
　　　　　年時代在勒阿弗爾，也是印象派的環境。」

一八九九　十七歲。中學畢業後，隨父親工作，作過裝飾塗
　　　　　裝業者羅奈的徒弟。前往巴黎。

一九〇〇　十八歲。繼續跟隨另一裝飾塗裝業拉貝特學習。

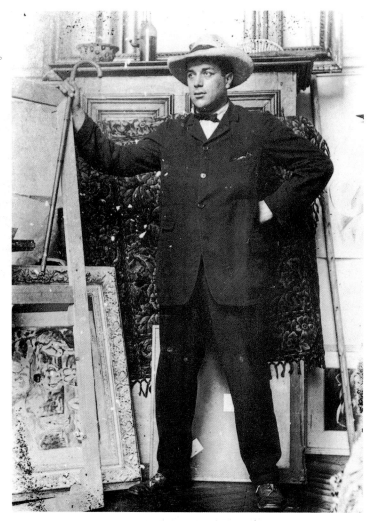

勃拉克攝於畢卡索的
畫室中，
約1909～1910年攝。

勃拉克
1908年11月9日
至28日在康懷勒畫廊
舉行個展的海報。

rie Kahnweiler
Rue Vignon, 28

Exposition
≋ Georges
Braque ≋

au 28 Novembre 1908

住在蒙馬特的特洛瓦・弗勒街。進入勒・巴迪紐
爾的市立美術教室。畫友佛利埃斯與杜菲，此時
也到巴黎，進入美術學校的雷昂・波納教室。

一九〇一　十九歲。在勒阿弗爾服兵役，有機會時繼續作
　　　　　畫，以畫家人肖像及風景爲主。（羅特列克去
　　　　　世。梵谷畫展。）

一九〇三　二十一歲。在美術學校的雷昂・波納教室學畫兩

巴黎畫室中的勃拉克　1911年攝

巴黎「赫馬」飯店的工作室裡的勃拉克。
1911年攝

個月後，到安貝爾美術學校進修。（盧奧、馬諦
斯、波納爾、馬肯等創設秋季沙龍。）

一九〇四　二十二歲。在諾曼第與布爾塔紐度過夏天。回到
　　　　　巴黎後，租下歐塞街畫室作畫。此時作品現存三
　　　　　件。（達利出生。）

一九〇五　二十三歲。與雕刻家馬諾羅、批評家莫里斯‧雷
　　　　　納爾，一起到歐福與勒阿弗爾度夏。與畫友杜
　　　　　菲、佛利埃斯共同送繪畫參加秋季沙龍，對馬諦
　　　　　斯與德朗作品非常欣賞。（野獸派興起。）

一九〇六　二十四歲。三月，首次以七幅畫參加獨立沙龍。

勃拉克　1912年攝

勃拉克在「赫馬」飯店裡的
工作室一景，陳列的作品爲
他唯一的一件紙材雕塑作品
該作品完成於1914年，但並
未保存下來。

與佛利埃斯到比利時安特衞普，一個月後回到巴
黎（九月至十月間停留在此）。從十一月至翌年
一月旅居勒斯塔克作畫。在這前後數月間，是他
畫出野獸派初期作品時期，具有決定性的意義。
（塞尚去世。康丁斯基、莫迪利亞尼、葛利斯等
到巴黎。）

一九〇七　二十五歲。二月回到巴黎。六幅畫參加獨立沙
龍。結識馬諦斯、德朗、甫拉曼克。夏天回到
法國南部。年輕畫商達尼埃・亨利・康懷勒與
詩人吉姆・阿波里奈爾對他的繪畫作品表示興

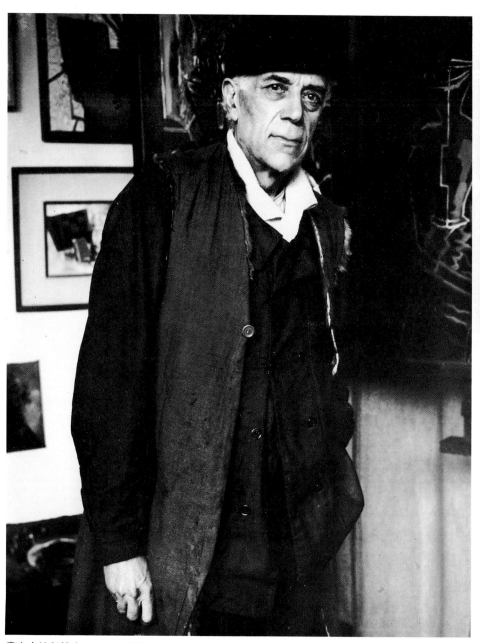

畫室中的勃拉克　1935年攝

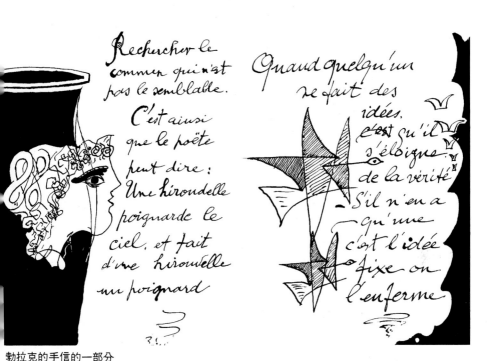

Rechercher le commun qui n'est pas le semblable.

C'est ainsi que le poète peut dire : Une hirondelle poignarde le ciel, et fait d'une hirondelle un poignard

Quand quelqu'un se fait des idées, c'est qu'il s'éloigne de la vérité. S'il n'en a qu'une c'est l'idée fixe on l'enferme

勃拉克的手信的一部分

趣。他與阿波里奈爾一起到巴黎「洗濯船」畫室拜訪畢卡索，對畢卡索繪畫大表驚嘆。秋季沙龍舉行塞尚展，他看了大爲感動。十二月畫了〈大裸婦〉。

一九〇八　二十六歲。畢卡索畫室舉行「盧梭之夜」，勃拉克、阿波里奈爾、賈柯布、安特烈・沙爾蒙、莫里斯・雷納爾、瑪麗・羅蘭姍等均參加。作品參加秋季沙龍。D. H. 康懷勒畫廊十一月舉行勃拉克首次個展，阿波里奈爾爲展覽目錄寫序文。這次展出勃拉克被稱爲立體主義畫家。（立體主義興起。）

一九〇九　二十七歲。夏天赴賀須吉翁與卡里埃勒聖洛尼作畫。與畢卡索交往密切。（馬里奈諦發表「未來派宣言」。）

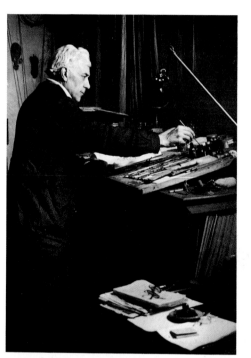

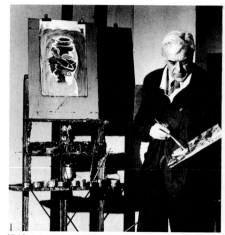

描繪〈紅魚〉的勃拉克　1946年3月攝(上圖)
在工作檯作畫的勃拉克　1946年3月攝(左圖)

G Braque

勃拉克的簽名式

在工作檯看書的勃拉克　1946年3月攝

清理爐火的勒拉克，
後爲其作品〈撞球檯〉。
1946年攝

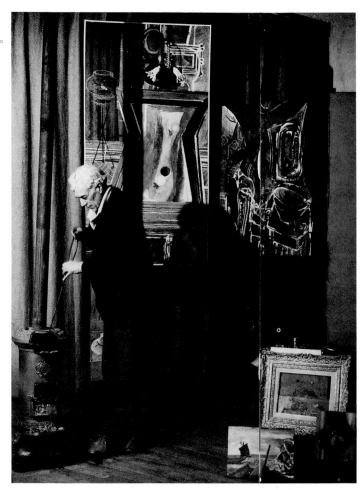

一九一〇　二十八歲。移往柯蘭克爾街的畫室。在勒斯塔克
　　　　　度夏。（亨利・盧梭去世。）

一九一一　二十九歲。與畢卡索一起度夏。在繪畫〈葡萄牙
　　　　　人〉畫中，使用阿拉伯數字與貼裱技法作畫。開
　　　　　始與雕刻家亨利・勞倫斯、詩人皮耶・魯維迪
　　　　　交往。（慕尼黑舉行第一屆藍騎士展。）

一九一二　三十歲。參加在科隆、慕尼黑（藍騎士展）、布
　　　　　拉格等地的展覽會。認識來到巴黎的義大利未來

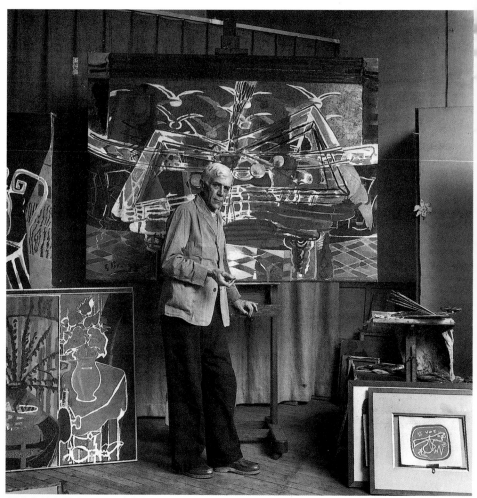

畫室中的勃拉克　1948年攝

派畫家。與瑪西兒‧拉普瑞結婚。夏天在梭爾庫
地方與畢卡索、魯維迪一起度假。製作數件紙雕
刻。嘗試拓印、油畫顏料混合砂石等作畫技法。
三十一歲。參加紐約著名的「精武堂畫展」。六
月與畢卡索、葛利斯、賈柯布等人一起赴梭爾
庫，在此地一直住到十一月，作畫不斷。阿波里
奈爾發行的《立體派畫家》一書中，讚譽勃拉克的

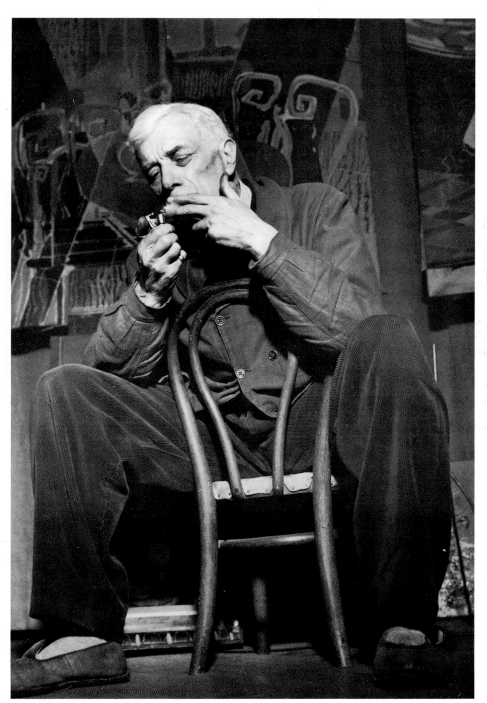

畫室中的勃拉克（66歲） 1948年攝

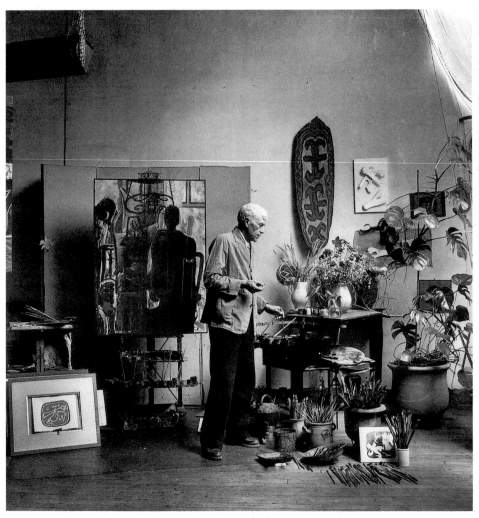

巴黎畫室中的勃拉克，背後之畫爲〈抱著吉他的男人〉。　1948年攝

繪畫作品，稱他爲「英雄」。

一九一四　三十二歲。法國政府徵兵，勃拉克分發到第二二
　　　　　四步兵連隊，赴前線。（第一次世界大戰爆發。
　　　　　勒澤、阿波里奈爾應召入伍參戰。）

一九一五　三十三歲。五月十一日，在卡蘭西附近受傷。傑
　　　　　恩・普朗回憶說：「勃拉克少尉頭部受傷倒在聖

勃拉克的巴黎畫室一景　1948年攝

勃拉克

瓦阿斯特，第二天才被擔架兵發現。經過外科手術後，昏睡兩日，恰巧在他生日當天一九一五年五月十三日恢復意識。」在梭爾庫療養後，分發到伍爾縣的貝奈倉庫，解除兵役。

一九一六　三十四歲。退伍後，住在巴黎與梭爾庫，受傷停止作畫。

一九一七　三十五歲。一月十五日，朋友開酒會慶祝他康復。夏天再度開始作畫。與洛蘭、葛利斯、魯維迪等交往密切。在魯維迪主編的雜誌上發表「有關繪畫的見解與思考」文章，其他有一段說：「毀捐了感官的形體，完成我們的心智，但心智必須精鍊而美麗，除了心靈上的思索，再沒有確實性了。」。（俄國十月革命。）

一九一八　三十六歲。開始畫有關圓桌、書本、小提琴等題材的靜物畫。（第一次世界大戰結束。阿波里奈爾戰死。）

一九一九　三十七歲。三月，在他的新畫商雷奧斯・羅桑貝爾開設的莫杜尼畫廊舉行個展。（凡爾賽條約簽

定。包浩斯創設，雷諾瓦去世。）

一九二〇　三十八歲。爲艾里克・莎迪的《梅杜薩之筏》作三
　　　　　幅木版畫。嘗試製作雕刻〈女人〉等。（國際聯盟
　　　　　正式成立。莫迪利亞尼去世。）

一九二一　三十九歲。戰時被收押的 D.H.康懷勒所藏作品
　　　　　公開賣出，因此使得勃拉克作品分散各地。路
　　　　　易・阿拉貢買下勃拉克一九〇七～〇八年繪畫
　　　　　〈大裸婦〉。（達達派活躍巴黎。希特勒出任納
　　　　　粹黨首。）

一九二二　四十歲。〈頭頂果籃的少女〉等十八幅油畫在巴黎

勃拉克的巴黎
畫室一景
1950年攝

勃拉克在諾曼第
瓦倫吉威爾散步
1949年攝
（左頁圖）

秋季沙龍邀請展覽室展出。離開蒙馬特畫室，移
居蒙巴納斯。（巴黎舉行達達國際展。）

一九二四 四十二歲。一月十九日爲蒙地卡羅初演迪亞吉勒
夫芭蕾舞團製作舞台裝飾與服裝設計。在新畫商
保羅・羅桑堡畫廊舉行個展。五月十七日爲巴黎
初演的芭蕾舞製作舞台裝飾及服裝設計。

一九二五 四十三歲。爲迪亞吉勒夫芭蕾舞團製作舞台裝
飾。旅行羅馬。描繪「綠色大理石桌」連作。
（德薩再建包浩斯。）

一九二六 四十四歲。保羅・羅桑堡畫廊個展。（巴黎開設

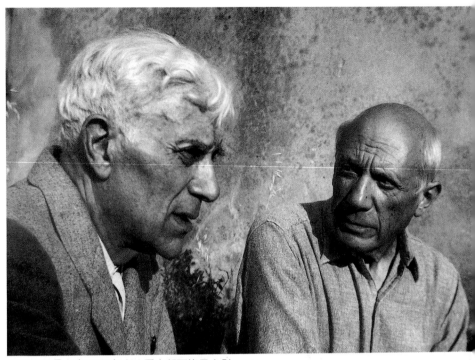

勃拉克與畢卡索1950年在法國南部瓦洛里合影

超現實主義畫廊，莫内去世。）

一九二九　四十七歲。在諾曼第的迪普附近度過夏天。勃拉克極喜愛此地景緻。

一九三一　四十九歲。在德艾普附近的瓦侖吉威爾建造住家畫室。此後，開始往來於巴黎與瓦侖吉威爾兩地。旅行翡冷翠與威尼斯。開始製作石膏版雕刻。（紐約舉行超現實主義展。）

一九三二　五十歲。阿弗洛兹·伏拉德出版勃拉克製作的十六幅銅版畫——希臘詩人赫西奧德的《神譜》（史詩）插畫。

一九三三　五十一歲。瑞士巴塞爾美術館首次回顧展。《卡埃·達爾》雜誌出版勃拉克特集號。（希特勒就任德國首相，受納粹彈壓包浩斯關閉。）

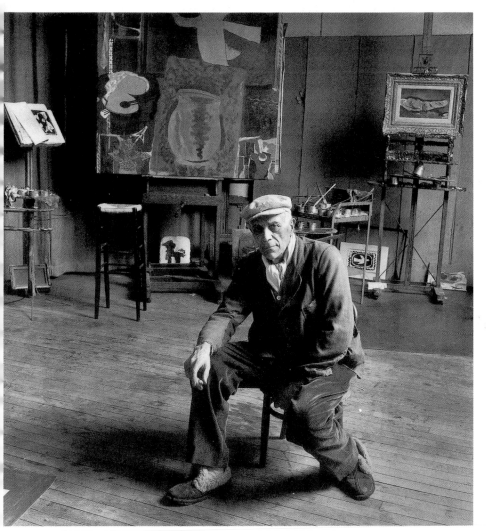

巴黎畫室中的勃拉克，背後之畫爲〈畫室七號〉。　1953年攝

一九三六　五十四歲。布魯塞爾個展。旅行德國。保羅・羅
　　　　　桑堡畫廊個展。（西班牙內亂開始。）

一九三七　五十五歲。〈黃色的桌巾〉油畫榮獲匹茲堡卡奈基
　　　　　國際大獎。四月在保羅・羅桑堡畫廊個展。（德
　　　　　空軍轟炸西班牙村莊格爾尼卡。納粹「頹廢藝術
　　　　　展」在德國各地舉行。）

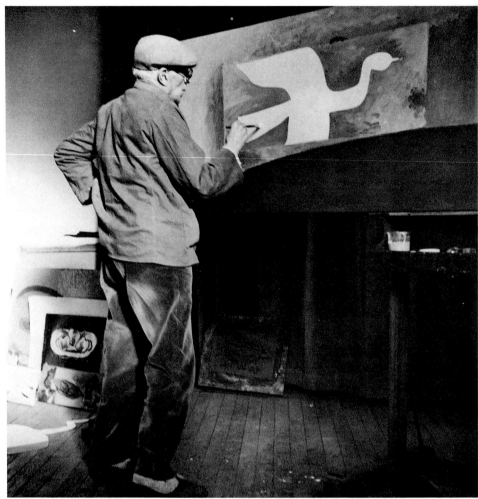

作畫中的勃拉克　1954年攝

一九三九　五十七歲。再度製作雕刻。從十一月至第二年三
　　　　　月，勃拉克畫展巡迴美國芝加哥、華盛頓、舊金
　　　　　山展覽。（第二次世界大戰爆發。畫商伏拉德去
　　　　　世。）

一九四〇　五十八歲。德軍侵略逃往里姆桑地方，接著到卑
　　　　　利內山區避難。年底回到巴黎。（克利去世。）

一九四三　六十一歲。秋季沙龍成立特別室，展出勃拉克的

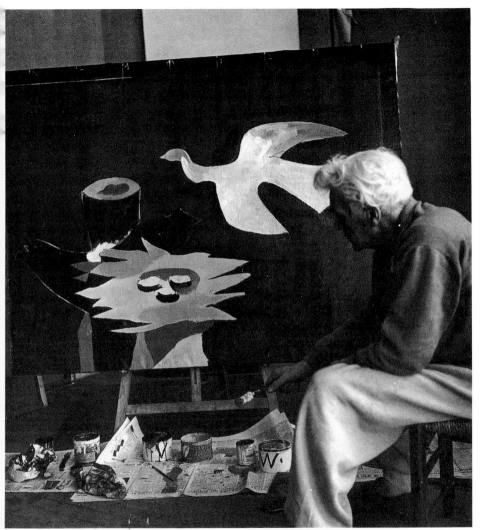

作畫中的勃拉克，作品爲〈鳥與巢〉。 1955年攝

〈單人紙牌戲〉等數件作品，顯示其重要性。

一九四四 六十二歲。開始畫「撞球檯」連作。安德烈・羅
特稱此作品爲立體主義幻想之作。（蒙德利安、
康丁斯基去世。聯軍登陸諾曼第，巴黎解放。）

一九四五 六十三歲。夏天接受大手術，此後數月中斷創

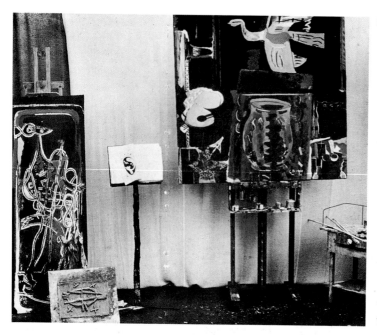

勃拉克的畫室

作畫中的勃拉克
1957年攝（右頁圖）

作，朋友們給他很多資助。阿姆斯特丹市立美
術館與布魯塞爾皇家美術館舉行勃拉克個展。
《勃拉克的風格與獨創》一書出版。（美國在日
本廣島、長崎投下原子彈。德、日無條件投
降。）

一九四七　六十五歲。倫敦泰特美術館舉行勃拉克與盧奧雙
人展。（波那爾去世。）

一九四八　六十六歲。勃拉克的《一九一七～一九四七年手
信》出版。一九四四年所畫的〈撞球檯〉榮獲威尼
斯雙年國際大獎。（聯合國總部採納「世界人
權宣言」。）

一九四九　六十七歲。著手〈畫室〉連作。爲盧内·夏爾的
《水的太陽》作四幅銅版插畫。在紐約及克利夫
蘭舉行回顧展。（巴黎舉行「抽象藝術的起
源」展。）

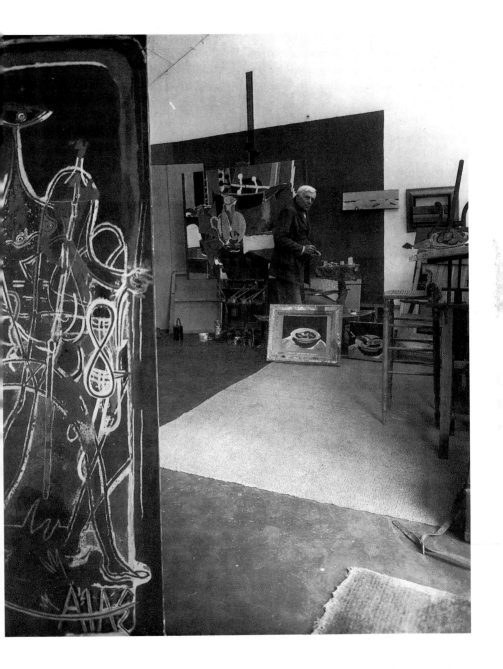

一九五一　六十九歲。爲皮耶・魯維迪的文集作石版插畫。
　　　　　（封答那發表空間主義宣言。）
一九五二　七十歲。在東京舉行回顧展。（行動繪畫出

勃拉克的畫室

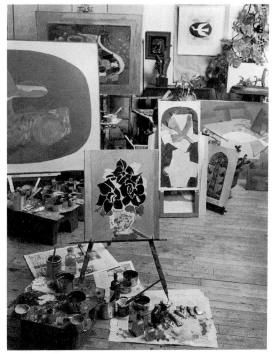

勃拉克的畫室　　　　勃拉克的畫室

現。）

一九五三　七十一歲。描繪羅浮宮美術館亨利二世房間天井
　　　　　畫三幅。在柏林與蘇黎世個展。（非定型運動活
　　　　　躍。）

一九五四　七十二歲。為瓦侖吉威爾禮拜堂與聖保羅汶斯的
　　　　　教堂製作彩色玻璃畫。（馬諦斯、德朗去世。）

一九五六　七十四歲。在倫敦及巴黎的麥克特畫廊舉行個
　　　　　展。（蘇聯青年畫家開始畫抽象畫。帕洛克去
　　　　　世。）

一九五八　七十六歲。羅馬回顧展。威尼斯雙年展使用兩個
　　　　　房間舉行其個展。（盧奧去世。巴黎聯合國教科
　　　　　文組織大廈落成。）

一九五九　七十七歲。疾病發作中斷油彩畫創作，改作素描

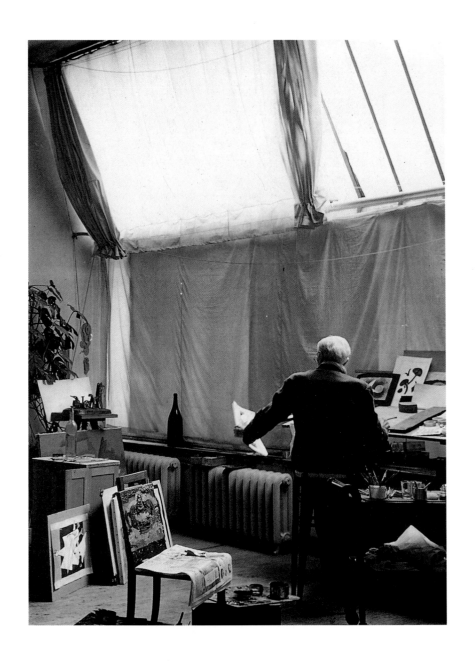

及版畫。巴黎麥克特畫廊個展。

一九六○　七十八歲。巴塞爾美術館回顧展。爲魯威迪的
　　　　《自由的海洋》作十二幅石版插畫。

一九六一　七十九歲。羅浮宮美術館舉行「勃拉克的畫室」

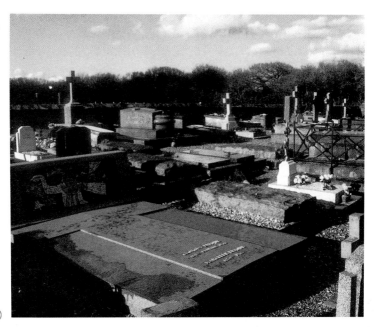

勃拉克的墓地

勃拉克在畫室中
作畫情景（左頁圖）

展覽。

一九六二　八十歲。勃拉克銅版畫集《鳥兒的秩序》發刊問
世。（法蘭茲・克萊因去世。）

一九六三　八十一歲。慕尼黑回顧展。八月三十一日在巴黎
去世。法國政府於九月三日在羅浮宮美術館的四
角庭院以隆重的國葬舉行，當勃拉克的棺柩由羅
浮宮的警衞肩負著，在兩行擎著火炬的步兵儀仗
間進行時，法蘭西共和國的軍隊奏出了殯葬進行
曲，這首名曲，以往是僅爲故法蘭西皇帝營葬時
專用的。棺柩行在多位法國政府的部長級人物及
家屬之前，覆著國旗的靈柩被置在一具高高的柩
台上。約有五千人冒著冷冷的雨，參加這次戶外
追思儀式。法國文化部長安德烈・馬柔在他的頌
詞中說：「現代的國家，絕沒有對一位畫家給予
這樣崇高的禮遇的。」

國家圖書館出版品預行編目資料

勃拉克：立體派繪畫大師＝ G.Braque
何政廣主編，--初版，--台北市：
藝術家出版：藝術圖書總經銷，民 85
　面；　　公分--（世界名畫家全集）
ISBN　957-9530-55-6（平裝）

1. 勃拉克（ Braque,Georges,1882-1963 ）
2. 勃拉克（ Braque,Georges,1882-1963 ）
　作品集-評論　3.畫家-法國-傳記
940..9942　　　　　　　　　85013422

世界名畫家全集

勃拉克 G.Braque
何政廣／主編

發行人　何政廣
編　輯　王庭玫・王貞閔・許玉鈴
美　編　陳慧茹
出版者　藝術家出版社
　　　　台北市重慶南路一段 147 號 6 樓
　　　　TEL ：（ 02 ） 3719692~3
　　　　FAX ：（ 02 ） 3317096
　　　　郵政劃撥： 0104479-8 號帳戶
總經銷　藝術圖書公司
　　　　台北市羅斯福路三段 283 巷 18 號
　　　　TEL ：（ 02 ） 3620578 、 3629769
　　　　FAX ：（ 02 ） 3623594
　　　　郵政劃撥： 0017620~0 號帳戶
分　社　台南市西門路一段 223 巷 10 弄 26 號
　　　　TEL ：（ 06 ） 2617268
　　　　FAX ：（ 06 ） 2637698
　　　　台中縣潭子鄉大豐路三段 186 巷 6 弄 35 號
　　　　TEL ：（ 04 ） 5340234
　　　　FAX ：（ 04 ） 5331186
製　版　新豪華彩色製版印刷有限公司
印　刷　欣　佑彩色製版印刷有限公司
初　版　中華民國 85 年（ 1996 ） 12 月
定　價　台幣 480 元

ISBN　　957-9530- 5 5 - 6
法律顧問　蕭雄淋